当代剧场与中国美学

陶庆梅 著

生活·讀書·新知 三联书店

Copyright © 2020 by SDX Joint Publishing Company.
All Rights Reserved.
本作品版权由生活·读书·新知三联书店所有。
未经许可,不得翻印。

图书在版编目(CIP)数据

当代剧场与中国美学/陶庆梅著.—北京:
生活·读书·新知三联书店,2020.6
(新当代丛书)
ISBN 978-7-108-06752-4

Ⅰ.①当… Ⅱ.①陶… Ⅲ.①话剧评论-中国-现代
Ⅳ.①J824

中国版本图书馆 CIP 数据核字(2020)第 021253 号

责任编辑	卫 纯
装帧设计	薛 宇
责任校对	曹忠苓
责任印制	宋 家
出版发行	生活·讀書·新知三联书店
	(北京市东城区美术馆东街 22 号 100010)
网 址	www.sdxjpc.com
经 销	新华书店
印 刷	北京隆昌伟业印刷有限公司
版 次	2020 年 6 月北京第 1 版
	2020 年 6 月北京第 1 次印刷
开 本	880 毫米×1230 毫米 1/32 印张 7.75
字 数	180 千字 图 51 幅
印 数	0,001-5,000 册
定 价	38.00 元

(印装查询:01064002715;邮购查询:01084010542)

本书出版受到"中国社会科学院登峰战略计划·当代文学重点学科"出版资助

出版说明

进入21世纪以来,在新媒介的介入与新的文艺生产(创作)机制作用之下,当代文学与当代文化出现了一些鲜明的新特点,许多20世纪未曾有过的新的文学与文化现象纷纷出现,给研究与批评工作带来新的挑战。比如,在传统的小说领域,网络文学异军突起,在传统文学生产(创作)机制之外,在新的媒介与市场力量的推动之下,改造了原来的文学生态,并逐步影响乃至改变了新时代的新读者对于文学本体的认识。同样的情况,也发生在诗歌、电影、戏剧等其他文艺领域。在这些层出不穷的新现象面前,我们发现,自20世纪以来我们认为一些恒定的概念,比如什么是文学,什么是小说,什么是电影,什么是批评……都在层出不穷的变化面前日渐模糊。显然,20世纪以来形成的文学研究方法,面对当代中国正在发生着的变化,显得有些缺乏说服力;而无论是批评者还是研究者,如果真的想严肃地面对这些变化,都会发现自己经常处于一种失语的状态。

有鉴于此,我们计划推动"新当代"丛书的出版。"新当代"包含双重意义:首先,我们将目光聚集在上个世纪末到新世纪以来的新的文学/文化现象,并由此上溯当代文学生发的背景、历史发展的轨迹,将新文学与新文化置于社会史与文艺史的双重线索之中加以观察;其次,新媒介、文化体制、方法论和理论建设,

是我们的四种问题意识。我们希望整合当前文艺研究中的中青年学者，以自身的研究方向、研究领域为依托，从具体的问题出发，辨析概念演变的轨迹，探索针对新问题的新方法，寻找面对自身问题的理论语言，为新世纪的文学与文化发展，确立新的坐标。

生活·讀書·新知三联书店
2019年10月

目 录

序：文化自觉与戏剧美学 …… 1

上 编 …… 1

第一章 现实主义原点：易卜生与斯坦尼的"体系" …… 2

第二章 欧洲现代主义戏剧的不同面貌：梅耶荷德、皮兰德娄与贝克特 …… 28

第三章 现代主义戏剧在亚洲 …… 54

第四章 莎士比亚的演法 …… 81

第五章 作为文化工业的音乐剧 …… 101

下 编 …… 115

第六章 赖声川：生命是一个结构 …… 116

第七章 林兆华：从破到立的表演实践 …… 130

第八章 田沁鑫：舞台艺术与社会思潮的碰撞（上）…… 142

第九章 田沁鑫：舞台艺术与社会思潮的碰撞（下）…… 160

第十章 21世纪的创作突围 …… 178

第十一章 戏曲的现代转型 …… 201

后记 …… 224

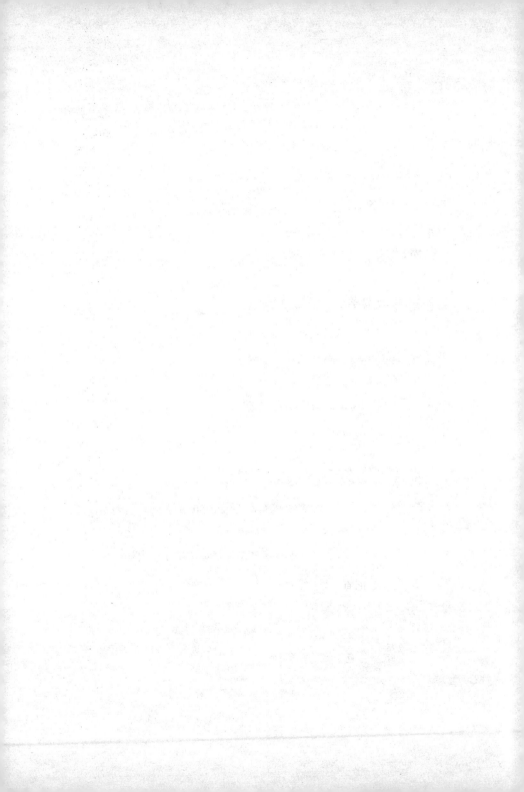

序：文化自觉与戏剧美学

一、为了言说传统，我们必须穿越现代

晚年的费孝通已经很少进行系统的专业性论文写作，但他一直以笔记、发言与访谈为方式，阐述他对21世纪中国发展的持续性思考。"文化自觉"是他这一时期最为着力思考的命题。在2002年参加"21世纪中华文化世界论坛"研讨会的发言中，他说：

> 20世纪前半叶中国思想的主流一直是围绕着民族认同和文化认同而发展的，以各种方式出现的有关中西文化的长期争论，归根结底只是这样一个问题，就是在西方文化的强烈冲击下，现代中国人究竟能不能继续保持原有的文化认同？还是必须向西方文化认同？
>
> ………
>
> 我说"文化自觉"这个概念可以从小见大，从人口较少的民族看到中华民族以至全人类的共同问题。其意义在于生活在一定文化中的人对其文化有"自知之明"，明白它的来历、形成的过程，所具有的特色和它的发展的趋向，自知之明是为了加强对文

化转型的自主能力,取得决定适应新环境、新时代文化选择的自主地位。[1]

费孝通是从他自己一生对中国的研究出发,以"文化自觉"的概念来阐述他对21世纪的中国乃至人类发展方向的理解。"文化自觉",大致可以说是我们今天所说"文化自信"的底蕴。费孝通所说的文化自觉是有前提的。20世纪包含中国在内的弱小民族与国家,都面临着西方文化所内涵的工业化与现代化冲击;"文化自觉"意味着,这个民族与文化,已经从最开始面对一种强势文化惊慌失措的震惊中走了出来,逐渐建立对于自身文化的自信,并有了探寻自身文化"来历、形成的过程"的"自知之明"。在费孝通看来,有"自知之明"的文化自觉,并"不带任何文化回归"的意思。它"不是要复归,同时也不主张'全盘西化'或'坚守传统'"。"自知之明",是为了增强文化转型的"自主能力"。

费孝通对于"文化自觉"的宏观认识,具体到文化的不同类型与艺术的不同形态,可能都会有其具体的内容;但总体来说,方向一致。只是,费老这一句举重若轻的"自知之明",在任何的实践中都并不容易!

"自知之明"意味着我们对自身传统文化的理解,要在现代生活的整体语境下,运用现代的话语系统与言说方式,再解释一遍——为了言说传统,我们必须穿越现代。具体到艺术领域,自知之明意味着以文化转型的自主能力为出发点,我们要学会用20世纪以来的现代话语体系,重新说明我们某种艺术传统"所具有的特色和它的发展的趋向"。它一定包含着我们要对从我们自身传统中生长出来的艺术形式,以及与这种艺术形式附着在一起的理论(不

管这种理论是什么样的表现形式）有足够的自信，要认识到它的独特性；但同时，它还需要我们在今天的语境下重新理解它的意义。它要求我们能够认识、理解与分析从自身传统中生长出来的艺术形态之"好"；但同时，它也意味着我们要对这种从自身传统中成长出来的艺术形式及其理论之"不好"，要有充分的认识。

其实"好"与"不好"都是相对的。关键的问题是随着工业化与现代化进程，现代生活对于艺术的功能与艺术的传统表现形式都提出了挑战；更进一步，观众的艺术观念有了新的变化，对艺术的表现形式也有了新的要求。

戏剧，作为深刻地扎根在中国传统文化与日常生活中，同时，又是新文化运动重要组成部分的一种艺术形式，它面临的挑战更为严峻。

30年代，在延安的张庚面对"五四"以来新文化运动过分贬低旧剧的思潮，已经提出"话剧民族化，戏曲现代化"的总体思路；50年代以来，我们在"古为今用，洋为中用"的目标下，在戏剧创作上也取得了一定的创作成绩。但是，我们取得的艺术成绩很难说足以让我们在今天理直气壮地面对欧美当代艺术的强大生命力。如果我们已经取得的成绩，足够形成自身独特的艺术语汇及理论表述，那么在80年代改革开放之后，就不至出现我们以现实主义为基本理论阐释框架的戏剧艺术，在与西方现代派戏剧重新遭遇之际，几乎是一败涂地。

因此，如果我们真的以文化自觉的心态而不是文化保守的姿态，去理解分析我们自身戏剧之所长，在某种意义上，它在今天更迫切地需要我们对20世纪作为强势的西方艺术理论体系有着更清晰的理解，要理解作为西方主流艺术理论话语并深刻影响我们

20世纪戏剧创作的"现实主义/现代主义"究竟意味着什么。要去直面它的核心——"现实"意味着什么?"现代"与"现实"又究竟是什么关系?

为了重新言说戏剧传统、再造戏剧的传统之美,我们必须深刻地解析现代戏剧艺术。

二、理解西方20世纪文艺思想的关键词

20世纪以来,对于西方文艺理论的讨论与阐述都非常多。我在这里并不想复述以往的讨论,而只是根据我在戏剧这样一种艺术领域的思考,梳理出我认为对于认识源自欧洲20世纪最为重要的艺术理论——现实主义/现代主义的关键词。

从艺术理论的视角来看,20世纪最重要的变革是现代主义在与现实主义的激烈碰撞中脱颖而出,对于艺术创作的方方面面都有着深刻的影响——戏剧只是它广泛影响的一个领域。20世纪初期,在绘画、建筑、戏剧、文学等不同的领域,象征主义、表现主义、荒诞派……各种实验性的艺术不断涌现,对于这种种不同于现实主义艺术方法的风格与流派,人们将之统称为"现代派"。现代主义作为对现代派的理论概括,当然是相对于现实主义而言的。从艺术史与思想史的角度来看,现实主义是15世纪启蒙运动理性主义精神在艺术史上不断发展达到的高峰;而现代主义,则伴随着19世纪末期启蒙主义以来的理性主义在整体上受到的质疑,伴随着哲学上理性主义/非理性主义的转型,是在质疑、破坏古典主义—现实主义的艺术标准的基础之上,在艺术表现方式上呈现出的一种"断裂"。

在艺术史与思想史的整体视野中我们就可以发现，作为一种艺术手法与艺术理论的现实主义，在 20 世纪的"断裂"，根本上来自启蒙主义以来的理性主义遭遇到非理性的整体挑战。启蒙运动之后，在欧洲思想家看来，人，或者说个体，逐渐从上帝／神那儿获得了一定的独立性，他们认为，人／个体，有可能通过自己的"理性"，"客观"地认识、把握自然世界，进而也就是要征服自然世界。和这种哲学思想相匹配的，是文艺复兴以后，艺术家们也在这种整体的思想框架内，不断通过绘画、戏剧、文学等各种方式，力图发扬人的理性精神，通过观察，在作品中呈现"真实"的自然世界。"现实主义"某些意义上，就是对这个复杂过程进行的原理性概括。

从这个视角观察，我们就会发现，现实主义／现代主义在一些核心观念上，确实是有着不同的思考。

第一个核心概念——"真实"。

现实和"真实"当然不一样——但"真实"是现实主义的哲学基础，现实主义是"真实"这一哲学问题的艺术方法。这个艺术理念，贡布里希在《艺术的故事》中以"征服真实"（《艺术的故事》第十二章标题《征服真实：15 世纪初期》）做了最形象的概括[2]。这个真实，它既来源于文艺复兴以来人们对于个人可以通过重新观察自然，并能通过艺术"征服"自然世界的努力，也内涵着欧洲哲学源头柏拉图思想对于作为一种完美"理念"——"真实"的追求。戏剧舞台对于"真实"的征服，从文艺复兴起，经历过古典主义"三一律"的极端方式（"三一律"要求的是舞台时间和戏剧时间的重合），到舞台布景吸收透视画法、追求立体布景的逼真效果，最终在斯坦尼斯拉夫斯基的舞台上完成。

但从绘画领域开始的"征服真实"在19世纪末期开始遭遇到怀疑。这个怀疑来自于19世纪末,从印象派开始,艺术家们逐渐从在观察自然中"征服真实"的艺术实践中,对于什么是"真实"逐渐产生怀疑,对于认识"真实"的主观/客观产生了怀疑,对于真/假的二分法也开始怀疑。这种怀疑,逐渐成为20世纪哲学认识论的一个主轴,也是20世纪思想的一个大转折。

第二个核心概念——"史观"。

启蒙时代以来,人们对理性主义的信任,使得人们对人类社会的进步充满了信心。人们普遍相信,通过人的理性,人们可以逐渐以自身的力量理解、分析,进而控制自然世界,使之为人类的理性生活服务。这表现在进化论成为人们理解历史发展的主轴。但从19世纪末期开始,随着工业化进程的负面因素逐渐凸显,尤其是20世纪在欧洲展开的世界大战,人们对这种线性发展的历史观逐渐产生了怀疑。本雅明在讨论绘画《新天使》的文章中对此做了精彩的描述:

> 保罗·克利的《新天使》画的是一个天使看上去正要由他入神注视的事物离去。他凝视着前方,他的嘴微张,他的翅膀张开了。人们就是这样描绘历史天使的。他的脸朝着过去。在我们认为是一连串事件的地方,他看到的是一场单一的灾难。这场灾难堆积着尸骸,将它们抛弃在他的面前。天使想停下来唤醒死者,把破碎的世界修补完整。可是从天堂吹来了一阵风暴,它猛烈地吹击着天使的翅膀,以致他再也无法把它们收拢。这风暴无可抗拒地把天使刮向他背对着的未来,而他面前的残垣断壁却越堆越高,直逼天际。这场风暴就是我们所称的进步。[3]

对历史进步论的怀疑在20世纪催生了欧洲后现代哲学,并在思想层面深刻影响了艺术创作。

第三个核心概念——"个人"。

在现实主义背后的强大理性主义传统中,这个"个人",是从基督教会那儿独立出来的个人。是个人可以直接和上帝对话,并且可以通过理性去掌握世界,征服"真实"的个人。这个,莎士比亚在《哈姆雷特》中通过一句台词对此有过精准的表达:

> 人类是一件多么了不起的杰作!多么高贵的理性!多么伟大的力量!多么优美的仪表!多么文雅的举动!在行为上多么像一个天使!在智慧上多么像一个天神!宇宙的精华,万物的灵长![4]

但是在20世纪二三十年代,伴随着非理性思想的崛起,以弗洛伊德的心理学为代表,以"科学"的方式发现,在理性之下,有着更为复杂的非理性世界。如果每个个体的理性都有非理性的一面,那么,这个混合着理性与非理性的个人,又该怎样描述呢?

从"真实""史观""个人"这三个关键词入手,我们就会发现,现实主义与现代主义最根本的差别是世界观的差别。从历史进步论的视角观察,现实主义是资产阶级革命上升期的高峰艺术体现。在资产阶级革命的宏阔历史中,有一部分资产阶级革命者,不断地冲破自身的束缚,从资产阶级革命往前深发,以对大多数人的关心为己任,以对穷苦人的解放为己任,并把此作为自己一生的事业。从左拉到巴尔扎克,从托尔斯泰到高尔基……他们在创作手法上未必相同,但底色大致近似。没有这种对社会解放的关怀,没有这种关心无数穷苦大众的胸怀,就没有现实主义。他

们在艺术上,以探求"真实"的"再现"为艺术方法,以对"个人"的剖析为基本态度。正如我在本书中要讨论到的易卜生,他在创作的高峰期,正是接续着启蒙运动与理性主义的思想,以戏剧舞台的"现实主义"手法,不断探求"个人"在世界中存在的基本原则。但是在20世纪以后,伴随着资本主义世界的两次世界大战,摧毁了人们对历史进步论的信仰,也让人们对什么是"真实"产生怀疑,也让人们对这个从上帝那儿独立出来的"个人"能否承担他在世界的使命产生了怀疑。在这种怀疑的基础上,我们发现,现代主义戏剧不断在表现方式上发生变形,而在对"个人"非理性世界探究的基础上,逐渐生发出对于"自我"的迷恋。

在某些意义上,现实主义的世界观超越一切艺术门类的限制,构成了现实主义的底色。本书在讨论戏剧的现实主义／现代主义关系时,也将会围绕着这些核心问题加以辨析。

三、穿越西方现实／现代主义,与传统对话的舞台实践

如果说文化自信一方面意味着我们要对强势西方文化与西方艺术理论做最深刻的分析,另一方面,也意味着我们认识到在西方强势文明影响下中国文化所经历的"古今之变",在某种意义是带有普遍性的变化。它意味着工业文明作为一种普遍性的文明,改造的是全世界的文化形态。工业,"解放"了原来与土地和自然生生相依的农业,它把人从与土地、与自然的共生关系中"解放"出来,而这"解放"在极大提高生产力的同时也意味着——人要孤零零地面对自身的存在。

不管你喜欢还是不喜欢,现代社会都是建立在工业文明基础

之上的。我们传统文化与艺术表达的创造性发展，也必须是以此为基础的；我们当代舞台的创新发展，也必须以此为基础。

具体到戏剧来说，话剧和戏曲显然面对不同的挑战。

现代话剧在中国发展的时间比较短。一百多年对于一种艺术门类的发展来说，未必很长。因而，我们既不必总以我们这一百多年话剧取得的成果太少而焦虑，也不必以我们在这一百多年取得的成果而自满，现代话剧需要更多的创造性。而现代话剧的创造性，除去与西方现代戏剧的对话之外，还应该从戏曲那里吸取营养。

反观中国戏曲，20世纪以来，它一方面不可避免地被现代生活所改变，被现代剧场、现代舞台与现代观众所改变，这种改变，有些是非常激烈的，而有些改变人们并不自知，另一方面，中国戏曲内部又有着强大的保守力量，固守程式化的桎梏，今天更是唯传统马首是瞻。如何在这其中寻找平衡，仍然是今天的中国戏剧创作者面对的世纪任务。

今天，"话剧民族化，戏曲现代化"的任务虽然并没有完成，但这几十年来，中国的戏剧创作者也一直在努力。在这里我仅举2015年田沁鑫导演创作的《北京法源寺》的一个片段，来说明我们的舞台是如何有可能以戏曲舞台思维来完成新的话剧创造，话剧与戏曲怎么就可能在当代的舞台上水乳交融，成为一种新戏剧。

《北京法源寺》最为精彩的一场戏大概可以叫作"谭嗣同密会袁世凯"。在这场戏中，我们可以清晰地看到戏曲的舞台思维——但这，又绝不是戏曲。

在这一场戏开始之前，舞台上讲述故事的角色迅速地把一桌二椅搬上舞台，其他角色则迅速地转移到舞台四周落座，灯光聚

焦在以一桌二椅为核心的演出区域。在锣鼓点的催逼声与战马嘶鸣声停下来之后,一切安静,谭嗣同上场。演员用自己在舞台上的步伐,用说评书的方式,带领着观众与他一起走到袁世凯居住的法华寺:

天干物燥,小心火烛。清明朗月,飞沙走石却迷了眼睛。破军!贪狼星出北方。乌云中,獠牙乍现。半空中,怪鸟长鸣。我径自出宣武门向南行,过珠市口。西厅胡同,葱店四巷驹章胡同、报房胡同,山门三大间豁然眼前,黑暗中看不真切。我到了……[5]

这"谭嗣同密会袁世凯"的一段表演,确实有点像京剧折子戏的感觉,但它又明显不是折子戏——至少它不是唱的。在这一场中,田沁鑫为谭嗣同密会袁世凯写了一段内涵意义高度凝练的台词。这段台词,既包含了谭嗣同行走的路线,谭嗣同行走时的时空幻境,也包含了对谭嗣同内心状态的描摹。演员要为这段内涵丰富的台词,找到恰当的言说方式。就这样,导演和演员一起,将京剧的虚拟性与表演性等特点完美地结合在一起。这一场的表演,演员充分发挥了京剧舞台虚拟性的特点,在带有韵味的语言中,为观众"创造"出了一场生动的演出,既让观众在一无所有中建立了现场感,又把角色的心情直接暴露给观众——而这,不正是戏曲表演的特长吗?

其实不仅仅是田沁鑫,如果我们从这个视角去看我们的当代舞台,无论是话剧还是戏曲,都有许多实践者在以不同的方式做着创作。它可能是如林兆华这样致力于破除当代舞台的虚假表演,也可能是如赖声川这样以结构来平衡传统与现代;它可能是戏曲

的多元现代探索,也可能是今天更多年轻创作者的舞台思考。

实践总是走在理论之前。我们今天面对这样的创新,某些程度上缺乏理论语言。我们今天还没有理论来面对丰富的实践,但这并不意味着,我们现在就不需要在理论上做出讨论。要创造自己的理论语言,首先就意味着不要以西方艺术为标准改造自身。西方艺术有其自身发展的脉络,我们要像理解分析我们自己的传统文化与艺术形态一样,要"认识理解与分析"欧美的文化与艺术。更重要的是,我们要超越80年代以现代艺术改造传统的思路,要"消化"那些已经在我们这片土地上扎根的文艺形式与文艺理论,创造出符合自身艺术实践的理论来。

四、本书架构

本书的一个重要特点是从作品与实践出发。

戏剧是一个综合性的艺术表现。它不仅是文本的艺术,还是导演与演员的艺术。讨论戏剧对我们的基本要求,就是要从两个要素——戏剧文本与舞台实践——共同切入。因而,相比于小说、绘画等的理论讨论来说,进入戏剧的理论探讨是相对困难的。只从文本出发,不从演出实践出发,是很难在理论上说清楚,更难对创作实践做出严肃的回应。

近些年来,在各种国家基金项目的支持下,各种国际上具有代表性的剧团纷纷来华演出。这其中既有莫斯科艺术剧院、圣彼得堡小剧院、巴黎北方剧团、法兰西喜剧院这些历史悠久的院团,也有邵宾纳、OKT等欧洲新潮剧团,这给了我们近距离探讨西方戏剧实践与理论关系的一个非常好的入口。与此同时,同样在艺

术基金的支持下,话剧与戏曲的创作,掀起了一个小小的高潮,各种新的创作实践纷纷涌现——尤其是在话剧民族化的方向上,近些年有着一些新的实验。这给了我们从理论介入实践、从实践进入理论的一个好契机。

本书将采用从具体作品出发讨论戏剧美学理论的基本框架。我将集中选择近年来在国内演出过的一些重要戏剧作品,以对这些作品的叙述、分析与讨论为主,深入思考、剖析当代欧美现代戏剧理论的历史脉络与概念内涵,并尝试在与当代西方现代戏剧理论对话的过程中,建构中国自己的戏剧理论语言。

本书从对作品出发的理论探讨,力图完成双重使命:一重使命是要把笼统的"西方"还原为"具体"的西方:即把现实主义、现代—后现代主义的理论话语,还原到具体的场景——历史的场景与文艺类型的场景;另一重使命,就是立足于中国当下的戏剧创作,从创作实践出发,及时地总结、提炼,建构自身的理论语言。因而,本书将分成上下两编,上编,将聚焦于从现代主义戏剧作品出发讨论 20 世纪以来深刻影响中国戏剧发展的诸多现代戏剧理论。下编,将聚焦于中国近年来的创作,分析为什么中国的戏剧创作在吸收西方现代戏剧理论的过程中会出现种种不适应,以及中国当代的戏剧创作如何在克服不适应的过程中,自觉不自觉地重新与中国传统戏剧理论再碰撞,并寻找具有中国特色的舞台表达方式。

在本书的开端,我将集中讨论易卜生与斯坦尼斯拉夫斯基如何在戏剧文本与戏剧舞台表现上奠定了现实主义戏剧的基础。19世纪晚期,面对着正在崛起的中产阶级逐渐成长为戏剧的主要观众,易卜生彻底颠覆了诗体的戏剧写作方式,发明了一种新的戏

剧形态：舞台集中在中产阶级的家庭客厅，在这个客厅里，人物之间以我们在现实生活中所使用的日常语言进行对话；就在这些看似平常的对话中，随着人物之间复杂的关系、每个人对自我的认识逐渐深入，戏剧的内在冲突也就逐渐展开。我们今天所说的现实主义戏剧文学的基本框架——包括幕与场的安排，包括台词的处理，包括人物的设置，从这儿开始基本成型。在易卜生创作转折的前后，从19世纪末期以来，斯坦尼斯拉夫斯基综合此前的所有舞台实践，以"生活的幻觉"为现实主义戏剧的舞台表达创造了崭新的形式。

但是，现实主义戏剧艺术创作的高峰，很快在两次世界大战的阴影之下，随着那个充满自信的理性主义世界的崩塌而崩塌。各种现代主义艺术流派此起彼伏。从皮兰德娄到贝克特，从梅耶荷德到格洛托夫斯基……通过现代主义戏剧文本与戏剧舞台表现变化的图谱，我们隐约看到的，在艺术形式变形之下，是创作者对人类理性世界的深刻怀疑。如果说梅耶荷德只是把斯坦尼建立的"体系"往前推进了一步，到了贝克特，他在《等待戈多》中，索性就把斯坦尼好不容易在舞台上建造起来的一个复杂的现实世界，简化成了"乡间一条路，一棵树"。在本书对现代主义代表流派梳理的过程中，我特别安排了一章讨论"现代主义戏剧在东方"。这样做的考虑一是因为现代主义虽源自欧洲大陆，但它的影响却是世界性的：比如，铃木忠志的"东方美学"被认为是创造了现代主义的一种东方表达形态；另一种考虑则是要通过中国语境对于彼得·布鲁克的接受以及中国创作者对于布莱希特的改造，弥补上一章梳理现代主义戏剧发展上的不足：布莱希特并不在严格意义上的现代派艺术的谱系中，他可以说是现代主义的另类，

是以"反现代主义的现代主义"创建了新的戏剧理念,从而成为现代主义艺术中的一支重要力量。

通过对梅耶荷德、皮兰德娄、贝克特、布莱希特以及格洛托夫斯基与铃木忠志的讨论,本书的上编基本涵盖了现代主义戏剧的代表性主张——其他的更为复杂的分类,在我看来,基本上是以此为基础的变异。由于现代主义在当代舞台上更多体现为导演的技艺,我在本书的上编以莎士比亚的作品为例,说明现代主义的不同演绎方法,并且由此深入思考现代主义对中国的影响。在上编的最后一节,我单列了一章讨论美国音乐剧。美国音乐剧既不是现实主义也不是现代主义,但它却是20世纪戏剧最为世人所熟知的形态。在本章我将音乐剧置于现代戏剧的整体语境下,以期加深我们对音乐剧的认识。

在本书的下编,我选择了当代中国几位在用话剧民族化/戏曲现代化进程中较为有代表性的导演与作品。赖声川、林兆华、田沁鑫等著名导演,在21世纪都以他们的作品回应了话剧民族化的老问题。我在本书中通过赖声川的"相声剧"系列及其代表作《如梦之梦》,讨论赖声川如何以"结构"为纽带,将中国传统艺术形式与现代主义戏剧观直接在舞台上碰撞。在林兆华的作品中,我选择了《人民公敌》与《老舍五则》两部作品,讨论林兆华如何以戏剧的方式,破除戏剧表演的虚假性;又如何通过对老舍作品的改造,呈现其理想的中国舞台之美。在讨论田沁鑫作品的时候,我认为她的作品不仅在舞台表现上致力于传统的现代转型,在思想内涵上,也致力于将中华文化的特殊思考带入到现代思想中。因此,我将分两章集中讨论她的三部作品《生死场》《北京法源寺》《青蛇》。相比于这些成熟的导演,最近几年有一些更为

年轻、更为新鲜的创作也在出现，在本书，我选择了《我不是保镖》《丁西林民国喜剧三则》《她弥留之际》《一句顶一万句》四部作品，分析我们在现代戏剧道路上的新的可能。戏曲的现代转型是一个非常重要但又非常困难的问题。在本书中，我以京剧《欲望城国》与昆曲《牡丹亭》为代表，一反一正地讨论戏曲现代转型不同方向以及不同结果；而《霸王别姬》这样一部小成本的粤剧作品的出现，却让我看到戏曲现代转型的新图景。这样一部小成本、小制作的现代戏剧，是年轻的戏剧创作者以对传统粤剧的吸收消化为基础，从自己的内心情感出发，将自己的思考落实在演员的舞台表演与乐队的重新编制上。这样一种崭新的戏曲形态，呈现出的是戏曲现代化进程自下而上的活力。只有这样的生命力，戏曲现代化的进程才不会是无源之水；这样的文化复兴，也才会是真的复兴。

注释：

[1] 费孝通：《全球化与"文化自觉"——费孝通晚年文选》，外语教学与研究出版社 2013 年，第 46、50 页。
[2] 贡布里希著、范景中译：《艺术的故事》，生活·读书·新知三联书店 1999 年。
[3] 张旭东、王斑译：《启迪：本雅明文选》，生活·读书·新知三联书店 2014 年，第 270 页。
[4] 朱生豪译、沈林校：《哈姆雷特》，《莎士比亚全集》第 5 集，译林出版社 1999 年，第 317 页。
[5] 田沁鑫：《北京法源寺》演出本，未刊稿。

上 编

第一章
现实主义原点：易卜生与斯坦尼的"体系"

在讨论戏剧的现实主义/现代主义之前，必须再次强调一下，戏剧是由两种最基本的要素构成的，一是文本，一是剧场与舞台。戏剧文本，是那些戏剧家通过戏剧文学呈现自己的思想与戏剧观念。从易卜生到布莱希特、贝克特，再到今天，诸如《枕头人》《4：48精神崩溃》等作品，戏剧文学的创作有一条自己的发展脉络；而且，这些作品有时也可以脱离舞台演出独立存在，具有自身独立的意义。但戏剧和小说、诗歌最大的区别在于，戏剧文本是需要在舞台上演出的。20世纪的戏剧，在艺术理念与舞台物质条件变化——包括剧场的形态、舞台灯光的技术水平等双重作用之下，舞台表现也有层出不穷的变化。当然，在这个过程中，戏剧文学也一直对舞台提出挑战。比如贝克特的《等待戈多》就是向习惯了写实布景的舞台演出提出了一个挑战："一条路，一棵树"，该怎么处理？

与此同时，"现实主义"是个复杂概念。在不同的艺术领域，它的所指都不完全一样。在戏剧领域，我们对现实主义其实也一直没有特别清晰的定义。不过我们大概可以把易卜生看作文本创作的起点，而斯坦尼斯拉夫斯基显然是为这样一种独特的戏剧文学创造了最为精准的舞台表现。因而，我们对现实主义的讨论，可以选择易卜生与斯坦尼斯拉夫斯基作为戏剧文学与舞台表现的切入点。

一、易卜生的悖论——现代性如何走向反现代性

我对易卜生的兴趣来自于一个巨大的疑问：为什么但凡西方的戏剧史、文化史乃至思想史，都无比尊敬地称之为"现代戏剧之父"？为什么在西方戏剧界关于易卜生的评论汗牛充栋，并且亦有人总结道"条条道路出自易卜生，条条道路又通向易卜生"[1]？或许，对西方世界的读者与观众来说，易卜生的崇高地位并不是问题；但对中国的读者和观众来说，我想或多或少都有些疑问。一方面，易卜生在中国有着极高的地位：中国现代戏剧（或者说最早意义上的话剧）的成型与易卜生有着密切的关系。中国话剧史的研究者无不津津乐道于《玩偶之家》的演出引发的社会舆论之争，以及曹禺的成名作《雷雨》如何与易卜生血脉相连；中国话剧写实的、客厅戏剧的传统，伴随着《玩偶之家》与舆论的斗争逐渐成型。但另一方面，也正因为易卜生与中国话剧起源的写实主义有着如此紧密的联系，易卜生的戏剧似乎也就被固定成这样的画面：封闭的客厅，笨重的家具，男人女人们穿着行动不便的服装，在客厅里谈天，阴谋埋伏在其中，社会问题亦随着阴谋的暴露而得以揭示……于是，当"妇女解放"、与封建家庭决裂等议题渐渐褪去它们的战斗性之后，当写实主义逐渐消散了它的美学魅力，变成了舞台上的陈词滥调，易卜生头上的光环也逐渐褪去，而且他似乎在某种程度上还要对此负责。如今，当中国的读者和观众仍然怀着对写实主义的敌意来窥探易卜生面容的时候，那么，我们又怎么理解"条条道路又通向易卜生"呢？又怎么通过易卜生理解缠绕我们当代戏剧一百年的"现实主义"戏剧呢？

1. 易卜生的整体性

一直以来，在中国的公共讨论领域里，对易卜生的理解其实偏重于围绕着他的四部作品《玩偶之家》《社会支柱》《人民公敌》《群鬼》展开。1958年，人民文学出版社以潘家洵的易卜生戏剧译本为基础，出版了包含这四部剧目的《易卜生戏剧四种》，也就基本奠定了易卜生"社会问题剧"的基本面貌。一般研究者把易卜生的作品分为早、中、晚三个时期，这四部剧目大致属于易卜生的中期作品。易卜生的早期作品主要是以诗体的形式，以北欧的神话、历史与民间传说为题材，《布朗德》《培尔·金特》是早期作品的两块丰碑。从《恋爱的喜剧》起，易卜生开始逐渐转向散文体，具有了写实主义的面貌；也是在这期间，易卜生的作品似乎开始具有强烈的社会性，更为直接地介入到社会命题中，并且也介入到与舆论的斗争中。而易卜生到了晚年，以《建筑师》为标志，他的作品更多转向人阴郁的内心世界。不过，这样一分期，似乎就容易推导出一个进步论模式：从诗体戏剧到现实主义戏剧，再到现代主义戏剧。其实，易卜生各个时期的戏剧作品，它们骄傲地构成了一个整体，改写了文学艺术中人的情感结构，写出了现代人面对社会以及面对自我的挣扎。

易卜生的整体性，最为直接的表现就是某些概念与意念频繁地出现在不同时期的作品中。比如，易卜生在《培尔·金特》中浓墨重彩地写出了山妖王国，写出那个信奉"为自己就足够"的山妖世界。培尔在这里做了山妖王国的女婿，国王"挠"了他的眼睛；从此，他只能以山妖的眼睛看世界。在《建筑师》中，当少女希尔达来到索尔尼斯的家里，两人之间的某些谈话就如同隐语一般：希尔达不断地提到"山妖"的召唤，也不断地提到他们

两个人身上都有着"山妖"的印记。在《皇帝与加利利人》中，朱利安皇帝念念不忘的是"太阳之城"，在弥留之际，他喃喃低语的也是"太阳神，太阳神……"同样，在《群鬼》的结尾，在死亡边缘的欧华士呼喊的也是"太阳……太阳……"这种意念在不同作品内的交织，构成了一组交响式的呼应。其次，在易卜生的不同作品里，人物与人物关系也是交叉着的。《建筑师》里的神秘少女希尔达，应当就是《海上夫人》中房格尔的女儿希尔达，她是带着个人不幸福的童年生活的"前史"来到索尔尼斯的家里。在《社会支柱》中，博尼克为了得到财产继承权，没有与自己爱的女人楼纳结婚，而是娶了楼纳的姐姐贝蒂；而在《博克曼》中，银行家博克曼也是因为财产继承权的问题娶了姐妹中的姐姐耿希尔德，而没有娶原本正与他恋爱的艾勒。在《社会支柱》中，当大人们在自己情感的纠葛中苦恼之时，没有留意孩子渥拉夫已经溜到了海边，差点儿搭乘上注定要沉没的"印第安女孩"号出海去；而在《小艾友夫》里，当父母沉溺在自身的情感纠葛中，瘸腿的小艾友夫就没有那么幸运了，他在"鼠婆子"的诱惑下溜到海边，淹死在海里……

对于易卜生的作品来说，这些隐约相似的人物构造频繁出现，不是易卜生缺乏想象力的问题，而是他要通过这相似人物构造的不同侧面去触及他思考的不同问题。比如，在《社会支柱》里，易卜生并没有着力讨论博尼克与他的妻子和妻子姐姐的关系，这种三角关系给人带来的巨大伤害，他只是略略带过；但是在《博克曼》这里，他却集中讨论了这种复杂关系给人和人的情感带来的扭曲与伤害；同样，在《社会支柱》里，因为博尼克改变了自己的态度，阻止了"印第安女孩"号出航，孩子也失而复得；但

在《小艾友夫》那里，易卜生关注的则是，如果这个悲剧无法避免，那他们的生活与情感会是怎么样，他就把笔触更多地放在了孩子的死给他的父母带来的巨大心理危机之中。易卜生构造出了相似的人物关系，但在不同时期他又处理的是各自不同的问题。这有点儿像是他在不断地变换着观察社会与人生的角度。因为有了这不同的观察角度，人和人、人和社会之间的关系，就以一种立体的整体性出现在易卜生的作品中。

易卜生的整体性，最为明显的体现或许就在《人民公敌》与《野鸭》的互文性。在《人民公敌》中，斯多克芒医生为了坚持真理与正义，不惜与整个城市为敌："世界上最有力量的人是最孤立的人。"——这不仅是斯多克芒的宣言，也是后来更多坚持真理的人共同的宣言。可是，在《野鸭》中，易卜生转而又换个视角去观察：在《野鸭》中，那个坚持要揭露真实、一身正气的格瑞格斯，在瑞凌大夫眼中则是患上了"过度自以为是症"；而正是他自以为是地坚持着要揭露"真实"的行动，葬送了一个无辜的孩子，也葬送了一个普通家庭的安宁。

易卜生就是这样不断地在其作品中"转换视角"，以更多面地观察他作品中的人。因此，要理解易卜生，首先是要把易卜生的戏剧放在一个整体性的框架里去理解，才能把握他那具有立体感的观察视角。

2. 现代社会中"个人"

我们要理解易卜生如何被称为"现代戏剧之父"，还需要为他的作品确定一个思想史的参照系。

1866年，当易卜生离开意大利来到德国创作他一生中最重要

的作品之一《皇帝与加利利人》之时,尼采也在创作他的《悲剧的诞生》[2]。《皇帝与加利利人》是一部奇特的作品,它显然不是一出可以很容易上演的戏剧(也确实很少被演出)。易卜生对待这部作品的态度颇为有趣:当他在写完这部作品之后,他认为这是一部杰作;中间一度他很不喜欢这部作品。但到了晚年,他却又转而认为这是他最好的一部作品。《皇帝与加利利人》虽然是一部以诗体形式写成的历史剧,但用易卜生自己的话来说:"我把我自己的精神生活放进了这部作品中。我在这里选择了历史题材,但它显然比人们直觉上感受的更接近我们的时代。我尽力忠实于历史,同时,我也完成了自我剖析。"《皇帝与加利利人》最为直接地凸显了关于上帝的疑问。加利利人一般用来泛指基督徒,在这个剧本里,"加利利人"有时就直指基督本身。朱利安皇帝是基督教残酷的迫害者,他生来背负着重要使命,就是质疑上帝这"唯一的神",重建古希腊的多神教信仰;他要以意志来建立一个帝国,一个"穿越黑暗通向光明"的"第三帝国"。易卜生以诗与戏剧的方式,在探讨着尼采乃至更早一些的丹麦思想家克尔凯郭尔处理的命题。易卜生的作品与这些思想史上的重要作品先后出现,并不是偶然地——他们在思想上的同构,都指向了关于上帝与人的问题。易卜生是以戏剧的方式,创造了一系列可以孤绝地承担自己在世界上的责任的"个人",为这个从上帝那儿"解放"出来的个体构造了心理能力。但是,与此同时,在19世纪到20世纪的转折点上,他在创造这些独立的强大个体的同时,对这些"个人"也充满了怀疑与不信任——他(们)真的能离开上帝,独自承担自己的责任吗?

当我们把克尔凯郭尔、尼采放进易卜生的坐标系的时候,易

卜生作品中那些带着强烈使命感追求自由的强大个体，之所以可以像《人民公敌》中的斯多克芒医生那样不惜与整个小镇为敌，坚信"世界上最有力量的人是最孤立的人"，绝不是天外来风，而是有着其强大的思想背景。它延续的是启蒙时代以来欧洲现代性的基本思考——人，个体，是不是可以从上帝那儿获得"自由"，并自由地面对上帝，面对自然，面对自己，面对社会？

易卜生的"社会问题剧"之所以能享誉世界，是因为他从那些别致的戏剧作品《青年同盟》《社会支柱》开始，都尖锐地介入到"地方性事务"中，在对"小城镇"的社会风气分外不客气地揶揄、调笑与抨击中，那些主人公都是秉持"真理的精神和自由的精神"(《社会支柱》)，挑战着一个社会固有的伦理与道德。而从《青年同盟》开始到后来我们称之为"社会问题剧"的《玩偶之家》《人民公敌》等，除去引发了"妇女解放""环境保护"等社会议题外，更重要的、贯穿性的线索，是他戏剧中的这些个体自身越来越成熟。如果把那最负盛名的《玩偶之家》放在这个逻辑上加以考察，就会发现，虽然《玩偶之家》被认为开启了写实主义"客厅戏剧"的先河，但它在某种意义上仍是一部"一个人"的戏剧：在《玩偶之家》最后一幕，在娜拉决定要离开家庭、孩子的时候，与其说是娜拉与海尔茂在对话，不如说这是娜拉的个人宣言：

我说的是我对自己的责任……

我听人说，要是一个女人像我这样从她丈夫家里走出去，按法律说，她就解除了丈夫对她的一切义务。不管法律是不是这样，

我现在把你对我的义务全部解除。你不受我拘束,我也不受你拘束。双方都有绝对的自由。[3]

这个挑战社会固有的伦理与道德的个体,支撑她的不是别的,是"人是自由的"观念;但这个自由的人,又是因为能承担对自己的"责任"才是自由的。《人民公敌》里的斯多克芒医生,那句"世界上最有力量的人是最孤立的人",这个人也是如此:他不只是简单地与社会对抗的人——这个孤立的人,之所以是个自由的人,是因为他首先是能够承担对自身责任的人。

但是,当易卜生戏剧中的人物开始对宗教、社会伦理道德表示出巨大的怀疑,开始认为个人可以因承担责任而获得"自由"的时候,当娜拉说要"想一想牧师告诉我的话究竟对不对"(《玩偶之家》),当索尔尼斯曾经站在塔楼上对着"那个人"说"从此不再给他盖房子"(《建筑师》)的时候,而易卜生在早年创造的《皇帝与加利利人》中,就以皇帝朱力安与基督较量的失败而宣告结束了。可见,当易卜生在塑造着这些"自由个体"的同时,他也在怀疑着这些自由的个体。怀疑着当人最终成了被抛弃在世间孤零零的存在之时,不同的自由个体之间如何确立着彼此的关系?更重要的是,这些自由的独立的个体,在离开了上帝之后,真的能如娜拉所说,能承担对自己的责任吗?

在《建筑师》中,索尔尼斯就是在不再给上帝造房子、在给人们盖住房的时候,发现了一个与自己有关的秘密:在他盖的屋子里生活的人们并不幸福——包括他自己。《建筑师》是个奇妙的作品。索尔尼斯称自己并不是一个和年轻人瑞格纳一样的"建筑师":这种否定的意义,是他并不按照现代学科与分工领域造就了

专业技术人才——他是自学的；同时，他所做的工作也不是画图纸——他是个带有资产阶级身份的"建筑承包商"。索尔尼斯的成功，是因为他作为一个离开了上帝独立存在的现代人，一个非贵族的新兴资本家，敏锐地捕捉到了时代的走向："伟大的主宰！听我告诉你，从今以后，我要当一个自由的建筑师——我干我的，你干你的，各有各的范围——我不再给你盖教堂了，我只给世间的凡人盖住宅。"贵族们需要的塔楼被更实用的住房代替，贵族的大花园成了更多人可以享用的公共花园。在妻子家被烧毁的废墟上，他以"承包商"的名义，建造了更多的住宅，完成的是新兴资产阶级对于贵族的胜利。但是，这样一个现代人却并没有因此而享受幸福与安宁：他在精神上永远背负着对妻子的债，在自己建造的房子里没感受过任何心灵的幸福。同时，一个更新的专业技术人才，一个新兴的中产阶级，正在摩拳擦掌准备接替他的位置。在上帝与个人面前，在贵族与资产阶级面前，索尔尼斯是犹疑的，而当神秘少女希尔达带着山妖的召唤来到这里，来召唤他应该承担的责任、忏悔自己的罪孽，他最终爬上了那个更接近上帝居所的高耸入云的塔楼——当然，他无法接近上帝，他只能自杀了。

《群鬼》中的男男女女也是在上帝与人的暧昧关系中煎熬着。曼德牧师不肯为"阿尔文上校孤儿院"上保险，因为别人会说"保火险就是不相信上帝"——资本主义的金融制度已经悄然威胁到了人们的信仰。对于曼德来说，证明上帝的存在比什么都重要，但事实证明，上帝既没有办法把孤儿院从火灾中拯救出来，也没有办法挽救阿尔文太太的破产。对于阿尔文太太的儿子欧华士来说，上帝的存在与否已经不是他关心的问题，在他那里，个人存

在出现了巨大的危机。他没有办法理解，为什么父亲放荡的结果却是他在疾病中受折磨。当他强迫母亲结束他的生命时，他的抱怨恐怕无人可以解答："我没叫你给我生命！这又是什么样的生命啊。你把它拿回去！"

所谓"自由""独立"的个体，显然还在世间流离失所，没有找到承担自我的能力。

易卜生作品的最大魅力，就是他如此精湛地以戏剧艺术，呈现着启蒙时代以来创造出的"个人主义"中的"个人"所背负的巨大悖论。一方面，个体显然已经脱离了上帝而独立地存在；另一方面，这些自由的个体在独立之时，因为他们每个人都背负着先天的"债"，而又无法真正独立地背负着自身的责任。对于在易卜生作品中生活的更多男男女女来说，他们就只有在煎熬中承担着这样的悖论。

3. 中产阶级的家庭戏剧——从《玩偶之家》说现实主义

如果说探寻"个体"的内在精神与内在悖论，构成了作为现代性探寻的易卜生作品的思想深度，而易卜生的不简单还在于，他为这样一种深刻的思想探寻，创立了"现实主义"这样一种戏剧文学的表达样式。

在19世纪末20世纪初的欧洲，以贵族包厢为主体的剧场逐渐被更为平等的扇形剧场所取代。越来越多城市市民、中产阶级观众成为剧场的主要观众。因而，文学、戏剧表现的主要对象，不能再只是生活在庄园、城堡里的贵族生活，中产阶级与市民的家庭生活，逐渐成为19世纪文学与艺术表现的主要对象。易卜生中期的作品，主要就是顺应着这样一种时代的需求，把中产阶级

的客厅搬到了舞台上；通过"再现"中产阶级的家庭生活，深入到舞台上每一个个体内心之中。

因而，易卜生的现实主义意味着，在他的时代（19世纪末期），面对着正在崛起中的中产阶级成长为戏剧的主要观众，他要将他们的面貌刻画在他的剧作中；而为了刻画这样的中产阶级，他发明了一种戏剧形态。这就是：舞台集中在中产阶级的家庭客厅里。在这样一个围绕着沙发的客厅里，人物之间以我们在现实生活中所使用的日常语言进行对话；就在这些看似平常的对话中，随着人物之间复杂的关系、每个人对自我的认识逐渐深入，戏剧的内在冲突也就逐渐展开。易卜生就是如此自觉地开始捕捉他那个时代的"现实生活"。他把现实的生活场景——客厅——搬上了舞台，把现实的人物——冉冉升起的中产阶级以及破落的贵族后裔——搬上了舞台。他用现实中可以言说的话语，作为舞台的台词。我们今天所说的现实主义戏剧，也就从这儿开始成形。

这些在今天我们看上去习以为常，但在易卜生的时代，却是一个巨大的改变。从易卜生自己的创作历程来看，在那之前，他一直写作的是《布朗德》《培尔·金特》这样波澜壮阔的诗剧。从1869年发表《青年同盟》开始，他才开始了从现代生活取材、用简练朴素、适合舞台演出的语言，进行"现实主义"戏剧的创作。

易卜生对此是自觉的：

> 诗体剧的形式给戏剧艺术造成了极其严重的损害。我本人从过去七八年几乎未写过一句诗，而是用一种极为简单的、现实的真实语言从事创作，这是一种十分困难的艺术。[4]

我们可以以易卜生最著名的作品《玩偶之家》来分析"现实主义戏剧"的舞台表现。为了说明的方便，我在这里选择了2018年北京人艺年轻导演韩清执导的《玩偶之家》作为案例。

之所以选择这一版《玩偶之家》，是因为这个版本看上去很拙，不花哨。这种拙，首先表现在整个舞台布景非常追求"现实主义"的舞台风格。这里所谓"现实主义"，无非就是尽量还原易卜生《玩偶之家》的具体生活场景。在舞台上，我们看到的是今天看来有些陌生的欧洲家庭，那厚重的沙发、琐碎的花边以及人物有些古怪的穿着。年轻的创作者们也确实非常尊重《玩偶之家》这样的经典作品，他们围绕着剧本梳理台词，只有少量的删改，没有做大的改动。因而，从形式上看上去，这部作品离我们的生活确实有些远，而这种不花哨，却给我提供了讨论《玩偶之家》的便利。

就在舞台的"守拙"之中，我却慢慢发现，韩清这一版的《玩偶之家》，更集中于理解易卜生在《玩偶之家》"现实主义"环境中构造的几组非常有趣的人物关系，并分析在什么样的情感关系中，娜拉会最后决定离开海尔茂，离开自己的孩子。

先说娜拉。大部分观众可能都不会注意到林丹太太总爱这样说娜拉——"你真是你父亲的女儿"。这句看上去有些莫名其妙的台词，如果联系易卜生后期作品《海达高布乐》去看（这也是我说的易卜生作品的"整体性"），就很容易明白易卜生在其中的用意。海达高布乐的一句经典台词是"我是我父亲的女儿"——她自己常常把家族的血缘放在嘴边。而在《玩偶之家》这里，通过娜拉的好朋友林丹太太的嘴，也是在暗示娜拉有着贵族血缘。这样一个有着贵族血缘的娜拉，如同海达一样，把承担自身责任与

维护尊严看得比生命要重——就像戏剧发展中多次暗示娜拉准备去自杀一样。这样一个贵族女儿,是勇于承担自己在这个世界里的责任的——无论是为了还债没日没夜地抄写,无论是为了海尔茂恢复健康不惜触犯法律。在娜拉看来,"如果一个法律不让妻子救丈夫,不让女儿救父亲,那就不是好的法律"——现实世界的律法是要维护人的生存与基本尊严的。

而他们的朋友阮克大夫,和娜拉同样是贵族后裔。他从父母那儿继承了一笔钱,也从父母那儿继承了性病(这个形象,也正可以和《群鬼》里阿尔文太太的儿子欧士文形成对照)。他深深地爱着娜拉,但又知道自己的爱是没有前途的。在舞台上,这种复杂的内心就戏剧性地呈现为娜拉想找阮克大夫借钱;但当她发现阮克大夫是深深地爱着自己的时候,出于尊严,出于对感情的尊重,她宁可自杀也不再向阮克大夫借钱。

而林丹太太和柯洛克斯泰,在《玩偶之家》里的身份都是很卑微的城市市民阶层。无论是林丹太太当时为了照顾自己的家庭离开了穷困的柯洛克斯泰,还是柯洛克斯泰为了生存和娜拉一样伪造了公文,他们都是在社会上要为了生存而挣扎的普通市民。他们最后的言归于好,不是为了要替娜拉遮掩她伪造公文的事实,而是因为他们经过一系列人生遭遇后开始互相理解,又因为互相理解而选择共同背负自己的责任、承担自己的命运。也正是林丹太太,坚决不让柯洛克斯泰收回他放到邮箱里的信,因为,她认为娜拉也必须看到"真相",必须承担"真相"。

海尔茂,则是一个从市民成长为中产阶级者。从政府雇员到银行经理,他基本完成了身份的飞跃。如果说当年他在娜拉的家庭那儿还有着内心的屈辱,在这时,他有点理直气壮地面对着娜

拉这个破落贵族的女儿了。

也就在这时,易卜生显示出了对这样一个爬到上层社会的男人特别的蔑视。在阮克大夫的嘴里,海尔茂是个特别胆小的人;在林丹太太和柯洛克斯泰的眼里,海尔茂是个自私的人。而在娜拉眼里,她原本以为海尔茂会理解她为家庭所做的牺牲,但是"奇迹"没有发生,海尔茂不是她想象中可以承担责任的个体。

随着舞台的戏剧性场面变得越来越有趣,娜拉离开家庭出走,就从原来大家耳熟能详的"女性解放"的故事,变得越来越复杂起来。娜拉可以为海尔茂借债还债,可以违背法律,甚至可以自杀……但她最终却发现,自己的丈夫却是连自己的责任都不敢承担的人。她的出走,其最直接的动因,是对海尔茂这种无法承担自身责任的个体的极度蔑视。

这时,易卜生还是相信人是可以承担对自己的责任的。但隐约中,这些个体,无论是娜拉、阿尔文太太,还是海达,都是有着贵族血脉的个体;相比之下像海尔茂、索尔尼斯等,都是中产阶级上层的代表人物。面对着越来越多的、如海尔茂一样的中产阶级成为社会的主流人群,易卜生会不会越来越对人丧失信心呢?

我在看这个版本演出的过程中才意识到,我们原来说《玩偶之家》是一部"现实主义"戏剧的时候,其实很多时候是以"情节剧"的心理预期去读解这样一部戏的——或者说,我们可能一直没有太分清"情节剧"与"现实主义戏剧"。如果《玩偶之家》是一部"情节剧",那么林丹太太与柯洛克斯泰这两个角色以及这两个角色的关系就是功能性的——他们就是为了推动娜拉暴露出自己的假签名而来的。但如果林丹太太只具有功能性,那当她和柯洛克斯泰已经和解,她就没有必要坚持不让柯洛克斯泰取回自

己的信,她就没有必要非要让娜拉看看自己"真实的生活"——她的这样一种角色定位,也有点像是《建筑师》里的少女伊尔达。同样,如果只是"情节剧",海尔茂与娜拉的朋友阮克大夫就显得是可有可无打酱油的角色。如果我们以一种"情节剧"的方式去理解《玩偶之家》,所有的预设都是要看到"娜拉要出走"的结局,就丢弃掉了《玩偶之家》里太多深刻的意义——无论你在舞台形式上怎么处理娜拉的出走。但韩清他们处理的这一版本的好处就在于,他们就是通过对人物关系进行非常细致的梳理来寻找舞台上戏剧化的呈现。在略显陈旧的舞台上,当这些人物之间微妙而复杂的关系逐渐呈现出来,我们得以重新进入这五个人物的独特内心。

在今天,当我们自身开始进入了以市民—中产阶级为主要观众人口的社会结构之时,我们应该更能清晰地理解易卜生的现实主义。因而,我们没有必要让人物生活在厚重的欧洲场景中,我们可以用宜家家具来作为他们的生活场景;我们也可以让人物穿着更随便——比如海尔茂,这个银行经理是不是应该给他穿一身气派的西服?我们在理解了易卜生的"现实主义"中如何聚焦人物之间的情感关系以及人物的情感走向时,我们可以做更为自由的改造。而这种改造,又绝非是不负责任的"解构"。

总的来说,我们今天称之为"现实主义"的戏剧表达,在易卜生那个时代,只是他根据当时的观众构成与观众的审美习惯,创造的某种表达方式;而在他这种表达方式所追求的,现实的场景、精练的语言、复杂而含蓄的人物关系中,支撑在背后的,是他强大的关于个人的哲学命题。没有这种哲学命题的深刻,现实主义就只能是题材与方法而已。如果我们今天真的要讨论现实主

义的话，我们是不是应该首先去理解现实主义的复杂内涵呢？

二、从《兄弟姐妹》谈"体系"

1. 20世纪初期的剧场艺术

戏剧难以研究的一个原因，是我们很难身临其境到一百多年前的演出现场，让我们理解易卜生时代的剧场是如何演出他的作品的。所幸，斯特林堡写于19世纪末期的名作《朱丽小姐》，留下了一段序言，为我们描述了当时主流剧院的剧场与舞台：

如果我们能取消人人都看得见的乐队，因为它们使用的灯光对观众有干扰作用，他们的脸正对着观众；如果我们能把观众席的前排座位提高，让观众的眼睛看到演员的膝盖以上；如果我们能把那些人们嗤嗤地笑着吃晚餐和女人喝酒的包厢去掉，并且在演出过程中让观众席完全黑暗，而且重要的是要有一个小舞台和一个小剧场，那么就有可能出现一种新的戏剧形式。[5]

这是斯特林堡在19世纪末写《朱丽小姐》的时候剧场的样子。这一小段序言包含了几个重要的信息：在欧洲传统剧场，原来的观众池座是凹下去的，非常不适合观看演出；而且，剧场在演出的时候是不关灯的。这说明在一百多年前剧场不仅仅是演戏，更重要的是它是个社交场所。这一点，我们还可以参照巴尔扎克、托尔斯泰的小说里对剧场的详细描述。

而20世纪初期，安图昂在法国巴黎选择"小剧场"作为实验戏剧的场所，也是以小剧场制作上的便利，力图改变戏剧作为社

交与商业行为附属品的性质。他希望观众观赏戏剧，是在剧场内严肃地思考现实生活的问题。这种愿望，直接推动了戏剧美学风格的转变——他通过排演左拉的自然主义戏剧，通过运用真实的家庭道具，通过去除浮夸的表演风格，要创造一种20世纪的真实舞台。这种追求"真实"的努力，从安图昂开始，经由梅宁根公爵剧团，到斯坦尼斯拉夫斯基，达到了现实主义舞台与表演的高潮。

如果说易卜生的戏剧文学是现实主义的集大成，那么斯坦尼斯拉夫斯基显然是为这样一种戏剧文学样式，找到了最准确的舞台表现；而且，最为难得的是，他为这样的舞台表现，建立起了最为难得的表演训练方法。

我们可以以《海鸥》为例来说明为什么现实主义戏剧需要一种独特的舞台表现方法。

《海鸥》的第一句台词是：

麦德维坚科：你为什么总穿黑色的衣服？
玛莎：我给我的生活挂孝啊。我很不幸。[6]

在此之前，契诃夫仅仅在人物表上交代了玛莎是管家的女儿，麦德维坚科是小学教员，仅仅交代了这两个人从花园里散步回来。我们在戏剧发展过程中，才慢慢发现麦德维坚科一直在追求玛莎，而玛莎爱的是贵族公子特里波列夫。如果不去考虑这两个人的身份，这句台词很像两个"文艺青年"在对话。但考虑到玛莎是管家的女儿，以及这两个人物之间的关系，穿越话语本身去看这个场面，你就会发现这是个喜剧：玛莎的身份是仆人，但她说的却是贵族小姐的话；这句话本来不该她说出来的。这就是契诃夫的

喜剧——没有任何意大利喜剧的动作性冲突，就是通过人物之间的对话，通过他们自己的话，揭示出这里面每个人对自己的认识是错位的。正是因为人对自己的认识错位，人就总会在糊里糊涂的喜剧中演出一幕幕的悲剧来。

契诃夫对生活的观察太透彻了。而且他能把他对生活的冷静观察，化作冷静的台词在文本中呈现。但怎么演？怎么把不同人物的内心通过表演"演"出来？斯坦尼斯拉夫斯基迎难而上，要为这种"真实的生活"，寻找到一种表现方法。斯坦尼斯拉夫斯基最开始是一个演员，他非常自觉地根据现实主义的要求整理自己的表演经验，整理自己在舞台上是如何失败，然后又能如何避免这些失败。而在斯坦尼斯拉夫斯基在表演、舞台上往现实主义发展的时候，契诃夫的剧本给了他最好的入口。在不断试错的基础上，他总结了一套关于"体验"的表演理论，并且，他发展出一套与这种表演理论相匹配的训练方法。

20世纪现实主义的基本框架在莫斯科艺术剧院这儿形成了。它包括几个方面的内容：在戏剧文学上，它是以创作者对现实生活为基本观察、描述与思考对象，通过较为逼真地还原现实生活的质感、处理现实中复杂的人物关系，寻找最为准确最有内涵的人物语言，探讨当下的社会与思想问题；在舞台表现上，它是通过相对写实的舞台布景，通过以斯坦尼斯拉夫斯基体系为中心的"体验派"表演训练，塑造带有鲜明生活质感的舞台人物，创造出带有"生活幻觉"的舞台表达，以期让观众切入到生活的真实感受中。

2.《兄弟姐妹》与"体系"[7]

用文字去描述表演是非常困难的事。因此，为了说明斯坦尼

表演体系的独特魅力，我在这里选择当代俄罗斯著名戏剧导演列夫·朵金率领彼得堡小剧院创作的一部舞台剧作品《兄弟姐妹》加以说明。

《兄弟姐妹》改编自苏联作家阿勃拉莫夫的长篇小说《普利亚斯林一家》。这部舞台剧以1942年卫国战争为背景，包括形形色色的四十余个角色，在八小时的演出中浓缩了一个民族在战火摧残下的时代变迁，讲述了感人至深的个人命运与家国情怀。该剧1985年3月首演于圣彼得堡小剧院，是圣彼得堡小剧院具有代表性的保留剧目之一。

圣彼得堡小剧院以严谨的训练传统著称，而朵金则是公认的斯坦尼斯拉夫斯基表演体系的最杰出演绎者。这部《兄弟姐妹》受"2017林兆华戏剧节"的邀请，于2017年3月4日在天津大剧院演出。朵金所率领的圣彼得堡小剧院，以学院派的严谨，给我们呈现了斯坦尼表演体系的完美成果——不夸张地说，这是中国戏剧界对于影响我们至深的"体系派"最为广泛的一次集体观摩。也正是这样一部杰出的"斯坦尼体系"作品，让中国戏剧界可以借此重新认识从50年代开始学习的斯坦尼体系，让我们在今天能够理解我们的表演体系和斯坦尼表演体系的异同，也为我们今后开创中国自身的表演体系，提供了一个卓越的参照系。

坦率地说，我是被这场演出震惊，才能理解为什么斯坦尼的体系能够在全世界获得近百年的尊重。如果不是亲眼在剧场看到那样一幅幅近乎完美的舞台画面，你怎么说斯坦尼的训练体系、导演方法能呈现出如当年斯坦尼自己在《〈奥瑟罗〉导演计划》中用语言描述出的精湛场面，我也总是会将信将疑。

但是，当我在天津大剧院，亲眼看到俄罗斯导演列夫·朵金

的《兄弟姐妹》中的一场群戏在舞台上"自然而然"地发生之时，我不由得不相信这一切确实可能，也不由得不相信经由斯坦尼体系训练出的演员，也着实具有一些我们似乎并不具备的能量。借由那样的能量，他们向今天的世界，传达出"体系"无比震撼的能力。

我先说说让我有点目瞪口呆的舞台场景。

这一场景不过就是《兄弟姐妹》中的一场宴会。在这一场，集体农庄的百姓们播种完了，农庄主席看到大家无比辛苦，瞒着上级想个办法给大家杀了头牛。那些好久没有吃过肉的村民，终于可以聚在一起享受一顿大餐了。于是，我们看到，三十多位演员坐在像扇面展开的舞台上，每一家人聚集在一张桌子后面，每一个人都无比期盼着这场宴会。然后，大家开始吃肉、开始喝酒。让我开始感到目瞪口呆的，正是这三十多位演员坐在舞台上就这样静默地吃着喝着——大约有一分钟之久！

你可以想象吗？舞台上的演员们真的可以在几乎长达一分钟的时间里，没有说话，就是在那里吃饭喝酒。我猜想，在他们面前的杯子里，有的是装着真的酒；在他们面前的餐具里，也有的是装着真牛排；但无论是实物还是道具，我看见的都是一场精彩绝伦的"吃饭"。他们真的就是如同好久没有吃过肉的村民一样，如此陶醉在美味所带来的欢乐中，享受着这无比的快乐。那一刻，在无声的舞台上，他们每个人投入的"吃"，居然就能成功地变奏出一种生动的、活跃的生活氛围——我们以前常见到或听到的"活生生的生活"这样的理论语言，在那一刻，就真的在舞台上灵动起来。

而更让我目瞪口呆的是，在舞台上静默地吃了一分钟之后，

这幅充满生活趣味的画面在不同的方向开始运动起来。那种在不同方向发生着的运动，是各种生活中的小矛盾、各种感情上的小波澜，在酒精作用下的迸发。随后，舞台上的运动又悄悄地汇集到戏剧的主要角色——刚刚成人的俊美青年米什卡身上。我们看到，情窦初开的他渐渐地喝多了，他与别人打架，看到他的兄弟姐妹有些担心、有些害怕，看到他的母亲有些无奈……在这个运动幅度逐渐剧烈的舞台上，最终，群戏随着酒醉的米什卡骂骂咧咧地从宴会现场离去而结束——酒醉的他就睡在寡妇瓦尔瓦拉的阁楼上，自然引发了下一场故事。

不开玩笑，我真的是全神贯注、有些屏住呼吸地看完这样一场群戏。我看到的是舞台上每个演员的肉身就如同音符一样，在导演指挥棒的指引之下，用自己身体的运动，在舞台上"写"出了一篇精彩动人的交响乐谱——或者说，我们是用眼睛"听"到了一部交响乐。

在这里，我要引一段斯坦尼在《〈奥瑟罗〉导演计划》里的文字。那是我最早看到的时候让我震惊，但后来很难相信在舞台上会真的出现的画面：

群众场面：表现准备出发的停顿。

伊阿古话中的含义已经尖锐地传达给了观众。他的话说完了，通过屋子的云母片制的窗可以看见灯火亮光神经质地掠过。如果排演得好的话，这些神经质的灯火闪掠可以造成非常紧张的气氛。同时，大门的铁门栓砰然一声打开了，锁锵锵地响，门开时金属的铰链发出碾压的声音。守门人提着一个灯笼出现了，仆人们出来了，他们从排柱的连拱下走出来，一边走，一边拉起紧腿裤和

裤子，穿起外衣，匆忙地系上纽扣，有些奔向右面，有些奔向左面，又跑回来，讲两句话，又跑掉了。

在这个时候，不断有人从屋里出来，边走边穿衣服，他们拿着戟剑各种武器，走进屋旁停泊的几艘小船中去，放下他们手中的东西以后，他们回去再拿，有空就停下来穿衣服。

可以看见第三组演员在楼上。他们打开了窗，我们可以看见他们在穿紧腿裤和外衣，同时向楼下喊，问话或下命令，而在忙乱中彼此又听不见，于是再问，大喊，发火，紧张，咒骂。保姆哭泣着，吓坏了，同着另外一个同样情形的女子——也许是个女仆——从排柱的连拱下奔跑出来。在二层窗口有一个女人，一面看着楼下的情形，一面啜泣。她也许是下面某人的妻子——谁知道他还回得来回不来，这是要去打仗。

这里要靠执行导演巧妙地把群众的声音减低下去，同时不影响这场的速度与节奏。这是为勃拉班旭的出场做准备。使观众能清楚地听到他的每一个字。这个准备，这个**幕后的智慧**，必须不使观众注意到……[8]

我想，如果不是曾经看过《〈奥瑟罗〉导演计划》，我可能也不会对《兄弟姐妹》的群戏有那样的震惊；但如果不是真的看到《兄弟姐妹》塑造的群戏场景，我可能一直很难相信"幕后的智慧"真的能够带来如此生动的场面。《兄弟姐妹》的这一场群戏，指引着我有些懵懵懂懂地走近了斯坦尼的内心。我们的理论家总爱说：斯坦尼说，我们要生活在舞台上。但有一次，我记不清什么场合，赖声川导演有些诡异地问过我一个问题：你想过没有，

如果我们要在舞台上生活,如果生活就是舞台上的那个样子,观众为什么要来看呢?

是啊,如果舞台上的场景是生活本来的样子,观众为什么要到剧场来看你"生活在舞台上"?他自己看他的生活不就可以了吗?而当我自己屏气凝神地盯着《兄弟姐妹》舞台上的这一场景时,我好像有些明白了,斯坦尼要"生活在舞台上",是要演员在舞台场景上创造出一种氛围,创造出一种只属于这个场景、由这个场景中所有人的呼吸、运动、言词共同构成的独特氛围。而如果我们再追问一下,就会发现这个演员构成的场景可能是客观的,但演员在场景中创造出的那个氛围,其实是主观的——那是存在于每个人(包括演员,也包括观众)内心感受之中的被唤起的经验。斯坦尼体系的追随者们,我想,就是要通过表演创造出的人物与场景,呼唤出观众内心对于那样一种氛围的感受,传达他们对生活的某种理解。他们在舞台上创造的,并不只是生活场景本身,而是他们对生活的某种感情;观众,是经由这种由演员的创造激发出的扑朔迷离的感情,走进舞台的场景,感受生活的五味杂陈。

我就是这样被朵金折服了,也是真的被"体系"折服了。当然,《兄弟姐妹》的精彩,并不只是这一场群戏的精彩。有这样的群戏,你可以想象得到,《兄弟姐妹》的舞台上,每个细小的场景都是饱满的。即使相较于上半场精彩的群戏以及饱满张扬的情欲场景,在中国观众眼中可能会比较平淡的下半场里,每一处场景与场景中的细节也都是丰满的。下半场的重心在展示集体农庄衰败的过程,导演从小说复杂的头绪中,选择了支书与区委书记偷偷地进入每一家每一户去查看有没有余粮购买"国债"的细节。

我想一定是得益于小说作者细腻、丰富而深刻的白描，舞台上我们看到，老党员、瘸腿的村民、寡妇……每一个家庭，每一个不同的人，都如此独特。导演如同运用电影的镜头语言一样，神奇地将舞台的重心一次次聚焦到每一个个体身上。因而，《兄弟姐妹》虽说是通过群像书写一个村庄的民族志，但构成这群像基石的三十多个个体，在舞台上都尽可能表现得饱满。

3. 我们深刻地受惠于斯坦尼，又如此困惑于斯坦尼

我说完我看到的《兄弟姐妹》，以及在这样精彩的舞台场景面前的激动，我再来说说舞台下的事，说说这舞台上又是如何牵连着舞台下。

《兄弟姐妹》在天津大剧院演出的时候，全国各地的戏剧从业者不分南北、不惧天长地远地汇聚于此。《兄弟姐妹》能如此牵动着中国戏剧人的心肠，我想根底上，还是中国戏剧与苏联戏剧、与斯坦尼体系之间那"剪不断，理还乱"的恩怨情仇。我们受斯坦尼体系影响太深。一方面，它对于我们当前的话剧是建设性，而且是基础广泛的建设——这也是全国各地都会有戏剧工作者前往天津的原因吧。但另一方面，斯坦尼的体系对我们的话剧发展，又确实有着约束性，确实带给我们无尽的困惑。

从50年代中央戏剧学院表导演训练班算起，我们在漫长的向斯坦尼的学习过程中，这个过程中遭遇的激动、彷徨与困惑，想必不会太轻松。我们的困惑恐怕在于，为什么我们如此用心地学着书本上的斯坦尼，如此用心地学着斯坦尼的学生带来的表演体系训练课程，可是，当我们学着在舞台上"生活"的时候，为什么我们的表演非但没有"活生生"，反而是越来越僵硬呢？在漫长

的学习过程中,我们中的大多数人并没有看到过苏联的舞台艺术。于是,在这漫长的摸索里,久久的困惑或许会凝结为一个问题,是不是我们看到的斯坦尼是错的?或者说我们在斯坦尼的引导下,走向了一条错误的道路?甚至,是不是斯坦尼本身就错了?

我们如此深刻地受惠于斯坦尼,可我们又如此困惑于斯坦尼。

当我们终于有机会看到一出从斯坦尼那结结实实出发的戏剧演出,我们除了感慨它的精彩之外,更为重要的是我们终于有机会理解,斯坦尼体系和我们中国戏剧的感知方式,的确在原理和出发点上就可能是不一样的。

作为一个戏剧研究者,我在这种困惑的刺激下慢慢发现,斯坦尼体系的前提,是西方戏剧从文艺复兴以来,从古典主义到浪漫主义、写实主义发展过程中一个核心问题——真与假的问题。斯坦尼延续着西方人几百年来的问题意识,并在20世纪初期给这个问题一次精彩绝伦的回答——他通过追求真,几乎绝对地追求真,以在舞台上"生活"的方式,来创造一种幻觉,将创作者对生活的判断、对人物的分析凝结为感性的氛围,呼唤出观众内心的感知。《兄弟姐妹》毫无疑问地证实了这样一种方法不仅可能,而且一旦达成可以造成如此卓越的审美感受。

而显然,我们的戏曲表演一直以来都不是通过追求真来创造幻觉的。在真善美中,中国的表演确实更在意的是美不美,而从来不是真不真——或者我们也可以说,在中国表演中,真从来不是和假对立的问题。而当斯坦尼体系以一种"先进"的经验进入我们的美学肌体之时,毫无疑问地,我们看到的自然是那个被我们的潜意识映照出来的斯坦尼。

我不是说我们有这样的审美潜意识因而我们学的斯坦尼就一

定是不伦不类的；我只是想说我们对斯坦尼的困惑乃至误解是有深刻的历史文化原因的。但是，问题是造成这原因的审美的潜意识，是不是一定要克服？或者说，能不能被克服？我不知道。而我们的戏剧表演在今后的发展道路上，能否从自己与斯坦尼的不同出发，理解、消化斯坦尼的体系，以此寻找我们自身表演的魅力？我们也许和斯坦尼是有着很长很长的"差距"，但如果意识到我们和斯坦尼之间的不同，这"差距"也许只不过是"差异"，而不是必须追赶的距离。

注释：

[1] 出自瑞典批评家马丁·拉姆，因为被易卜生的传记作家迈克尔·迈耶引用因而被广为知晓。

[2] 《皇帝与加利利人》创作于1866—1873年，《悲剧的诞生》创作于1871—1872年。

[3] 易卜生：《玩偶之家》，《易卜生戏剧四种》，人民文学出版社1978年，第198、202页。

[4] 奥托·布拉姆：《亨利克·易卜生》，《易卜生评论集》，北京外语教研出版社1982年，第27页。

[5] 李之义译：《朱丽小姐·序》，《斯特林堡文集》第三卷，人民文学出版社2014年，第80页。

[6] 契诃夫：《海鸥》，《契诃夫戏剧集》，上海译文出版社1980年，第96页。

[7] 俄罗斯著名导演、演员斯坦尼斯拉夫斯基，根据自己多年的舞台实践，在总结自己舞台经验的基础之上，以《演员的自我修养》为名，梳理出一套可供演员学习的表演方法。这一整套理论与实践，统称为"斯坦尼体系"，也简称为"体系"被戏剧工作者承认。

[8] 斯坦尼斯拉夫斯基：《〈奥瑟罗〉导演计划》，平明出版社1954年，第49—51页。

第二章
欧洲现代主义戏剧的不同面貌：梅耶荷德、皮兰德娄与贝克特

有过对于戏剧的现实主义原点讨论的基础，我们就可以进入到对现代主义戏剧的讨论。

我们说现代主义与现实主义有着复杂的对话关系，这种对话关系首先就表现在那些被认为是现实主义艺术高峰的创作者。比如易卜生，在他对现实主义原则不断追求的过程中，在他自身到达现实主义高峰的那一刻，也是他自我怀疑的那一刻。如同易卜生遵循着自身对真实、个人等问题的探讨，一直在现实主义艺术的基础上不断前行，以不同方式做着戏剧文学上的"现代主义"突破一样，舞台上，伴随着20世纪灯光技术与舞台机械的进步，舞台上的"生活幻觉"也不断被突破。只是，舞台实践要比文学实践困难得多。纵观20世纪戏剧史，我们可以清晰地看到，无论是斯坦尼斯拉夫斯基的学生梅耶荷德、格洛托夫斯基，还是受他影响的布莱希特，都是以"体验"为基础，执着地探讨舞台表达的新方向。也正是在这个意义上，我才会强调，现代主义与现实主义是一组深刻的对话关系，而不是简单的逆反。

但是，如果我们深入到现代主义的发展，就会发现，在我们笼统地称为"现代主义"的普遍原理之下，由于各个民族国家的自身传统、各个民族国家在20世纪面临的独特问题，现代主义的面貌其实非常不一样。从现代主义戏剧的发展历程来看，在苏联，

梅耶荷德在斯坦尼的基础之上，探讨斯坦尼后期没有完成的演员形体动作如何融入戏剧舞台；在意大利，皮兰德娄站在假面喜剧传统的基础上，通过自身的艺术创造，对于真/假问题做了杰出的回答；在德国，由于有着强大的表现主义艺术传统，布莱希特在此基础上创新出了叙述体戏剧；在法国，贝克特以意识流文学与存在主义哲学为基础，划时代地以《等待戈多》对各种戏剧实验做了一次现代主义戏剧文本的总结；而在波兰浓郁的天主教氛围中，格洛托夫斯基带有宗教色彩的"质朴戏剧"在20世纪80年代以后也逐渐有影响……

我们大致可以这样描述20世纪欧洲现代主义戏剧的历程：从20世纪初期发端，在戏剧文学上，从易卜生开始，经由斯特林堡、皮兰德娄到贝克特；在戏剧的舞台表现上，从梅耶荷德、格洛托夫斯基、莱茵哈特到布莱希特，这两种力量展开了对现代主义戏剧在不同方向的探讨。以上这些戏剧文学作者和导演，基本开创了现代主义戏剧的主要流派。其他的戏剧流派，大致都是从以上的脉络中变异而来。

一直以来，由于演出等限制，我们对很多作品怎么理解、导演的舞台手法在现实中是怎么展开的，都偏于书本的理论知识。从2000年以来，这些现代主义大师的作品，经由各种渠道进入中国演出，也给了我们理解这些大师的艺术理论提供非常好的契机。

我将以北京人艺邀请俄罗斯亚历山德琳娜剧院演出的、以梅耶荷德导演版本为基础的《钦差大臣》，北京人艺演员与俄罗斯彼得罗夫导演合作的《六个寻找作者的剧中人》，以及爱尔兰大门剧团的《等待戈多》为例，分析梅耶荷德、皮兰德娄、贝克特这些代表性的现代戏剧流派，分析他们从文本、表演与舞台等方面在

现代主义戏剧路线上所做的不同尝试。

一、从《钦差大臣》理解梅耶荷德

2015年,俄罗斯亚历山德琳娜剧院应北京人艺之邀,在北京演出《钦差大臣》。据说,这个版本的《钦差大臣》是以梅耶荷德原来导演的版本为基础的。梅耶荷德导演的《钦差大臣》是他最为知名的作品之一,在21世纪的今天,亚历山德琳娜剧院带着这样一部与梅耶荷德有过紧密关系的作品来到北京,确实是研究者的幸运。而这样一部卓越喜剧呈现出的舞台魅力,也给了我们一次走近梅耶荷德、理解梅耶荷德戏剧理论的机会。

1. 流动的舞台造型

《钦差大臣》确实是一部卓越的喜剧。果戈理设计出的天才般的故事框架,他对于笔下人物剪影式的勾勒、对于世态人情冷峻的描摹,以及饱满的人物语言,都让《钦差大臣》当之无愧地成为一部卓越的喜剧。但是,喜剧是并不容易演出的,越是高明的喜剧越是难以演出——喜剧,对于舞台节奏有着近乎苛刻的要求。在今天,让这部一百多年前的喜剧的内在节奏和台下观众的内在心理节奏更为合拍,从而使得观众能够很容易进入喜剧的情境,并不是那么容易办到的事。

看《钦差大臣》的演出,虽然有着语言的限制,但一直被舞台的节奏带着走。整场演出,给我留下印象最为深刻的,是舞台节奏推动着场面上气氛的变化:舞台上的场面,开始是从冷到热;而最为奇妙的是,随着舞台节奏的展开,结束时从热闹转向

了冷，而且是比之前开场的冷更要冷。

《钦差大臣》的开场，是很冷静的，冷静到并不太像个喜剧。市长从二维幕布虚构的狭窄的门里"挤"了出来，和无精打采坐在门口的医院院长、法官、教育部长等人，谈论着钦差大臣可能要来"微服私访"的消息。这个场面，虽然有些喜剧性的要素，但演员们的表演非常克制，舞台的场面是很冷的。只是随着钦差大臣即将出现的消息被慢慢证实，演员们的语速与行动开始慢慢加快。

而紧接着的场面，随着小旅馆的整体框架从舞台后方推出来，随着演员将构成小旅馆框架的最后一根支柱，从舞台侧幕舞蹈着推出，舞台表演的节奏逐渐加快，整个场面也逐渐从冷往热转。在小旅馆里，赫列斯达可夫与随从和小旅馆店主的纠缠，像是后面演出的预热；而到了市长带着随从们鱼贯地来到小旅馆，与赫列斯达可夫斗智斗勇，并成功地把赫列斯达可夫接到市长家，演出就开始了他的华彩乐章。

赫列斯达可夫在市长家的表演，是《钦差大臣》的重头戏，也是整场演出最为飞扬的段落。说实话，这一场的台词量很大，看着字幕就无法看表演，看着表演就来不及看字幕。因而，我也几乎是没太搞清楚那些频繁出场的各级官僚之间的差别，但是，这似乎并不重要。这一场的演出，扎了根一样地点缀在记忆深处，在演出结束之后，也久久不会散去。

之所以这样的场面给我如此深刻的印象，是因为在舞台上，赫列斯达可夫与不同官员的周旋，与市长的妻子、女儿的调情，简直就是一场场舞蹈；他与市长妻女的调情像是一场三人舞；而那些官员争先恐后地贿赂赫列斯达可夫，在舞台上就落实为一场

群舞——而这其中邮政官员与他的周旋,又像是群舞中的双人舞。最为神奇的,在这一群舞中,还夹杂着与舞台之外合唱队的互动,真是精彩极了。

舞台上的表演之所以能给观众带来一种如同舞蹈般的生动场面,不只是因为演员们形体语言的夸张(当然,形体语言也是这一场表演的特色),更重要的还是因为,这一场的表演,是在流畅的音乐感的带动下进行的。舞台上无论是双人、三人,还是群戏带来的舞蹈般的场面,确实与场面调度与安排有关,但更为精彩的不是演员们在舞台上的造型,而是营造出的流动感。也许可以这么说:这种给我印象极为深刻的"舞蹈"场面,是演员以自己的身体作为一种手段,将舞台节奏中内在的音乐律动呈现出来的。也许对观众来说,他并没有直接地捕捉到这种音乐的律动,但这音乐律动背后呈现出的赏心悦目的内在节奏——即舞蹈感——却会与观众心心相印。因而,我们在北京看着俄罗斯演员们的演出,虽然语言不通,但对于绝大多数观众来说,这都是一场让人愉悦的感官享受。

当然,《钦差大臣》并不仅于此。如果仅止于此,它也就是一般的喜剧。果戈理的妙处是在喜剧中翻出悲凉来。果戈理对于这种从喜剧翻到悲剧的处理,在他的舞台指示中有明确的说明——那就是戏剧史上著名的"哑场"。果戈理用"哑场"的目的,是要达成这样的从喜到悲的转化;但这一版《钦差大臣》的演出,是用其他的处理方式来达到果戈理的目的。

这种方式,就是舞台场面上从"热"到"更冷"的切换。当谎言逐渐被揭穿,幻想中的彼得堡宫殿逐渐被拆散,连市长一家试图紧紧抱住的柱子,最后也飞升起来。刚才热闹的舞台,如梦

境一般地消逝，回到开场时的冷清。这一版《钦差大臣》演出的最后场面，是忽然翻转到一开始的场面——市长从二维幕布里狭窄的门里挤出来，与坐在门口无精打采的官员们讨论着……对于在热闹中走过一轮的观众来说，经过上一场那热闹的陪衬，留给观众心里的图景，只会是"更冷"。这里的种种含义，都可以留给观众自己去解说。而这种舞台处理，将那热闹的场面，跌回到冷，确实让导演在舞台上实现了喜剧往悲剧的翻转。

2. 梅耶荷德的"假定性"与"有机造型术"

《钦差大臣》给我最为深刻的印象，就是导演对于场面的营造。这种场面的营造，包含着多种意义，也让我逐渐把理论上的梅耶荷德还原到舞台上。

一直以来，我们对梅耶荷德的认识，停留在模糊的"假定性"与"有机造型术"两个概念之上。我们大概都知道梅耶荷德提出"假定性"，力图去破解斯坦尼斯拉夫斯基的"生活幻觉"；我们也大概都知道梅耶荷德是以"有机造型术"去丰富、发展斯坦尼的"体验"说。但一直以来，在黄佐临"三大表演流派"的影响下，"假定性"成为对我们戏曲表演特点的理解，对于梅耶荷德的"假定性"究竟要讨论什么，一直是一知半解；"有机造型术"又因为太过专业，也很难得到有效阐发。

而《钦差大臣》这样一部极具梅耶荷德特色的舞台作品，恰好给我们打开了理解梅耶荷德"假定性"与"有机造型术"的入口。

首先，梅耶荷德的"有机造型术"，一直以来显得颇为神秘，但其实，正如梅耶荷德自己很困惑地说："有机造型术的基本原则很简单：让整个身躯都参加到我们的每个动作中来。此外就是形体

训练和小品练习……这里没有什么值得大惊小怪的异端邪说。"[1]确实,梅耶荷德的"有机造型术"不过是在"体验"的基础上,希望演员整个身体的动作能够更有机、更协调。其实,这种有机造型术,与中国戏曲表演训练有着内在的一致性,只是梅耶荷德并不了解中国戏曲的身体训练方法与体系,所以,他在苏联的实验,无非是寻找杂技等一切能够帮助演员的形体更有特点的训练方法。当我们在《钦差大臣》的舞台上,看到演员如同舞蹈一般的表演,"有机造型术"也就不那么神秘了。在这样的演出中,我们看到经过训练的演员,在一种内在音乐节奏的引领下塑造着自己的舞台行动——那种种优美的舞蹈造型,其实并非是简单"造型",而是演员在内在音乐节奏的引领下的行动。这种在音乐节奏引领下的舞台行动,又确实和中国戏曲表演有着高度相似性。演员让自己的身体完全参与到舞台演出中,在音乐的推动下,营造与观众内心吻合的节奏,这就是所谓"有机造型术"的基本原则。至于演员通过什么样的训练达成这样的表演,那恐怕就是与各地文化传统有关的事了。

其次,《钦差大臣》的舞台,最有效地解释了舞台是如何由时间与空间造成的。对于舞台时间性、对于时间中音乐节奏的强调,不正是梅耶荷德一直强调的吗?梅耶荷德说"假定性",一直强调的是不同时代有不同时代的"假定性"——他的"假定性",不过就是从现实主义的舞台上往前走一步,更为强调舞台演出的内在节奏,强调舞台上的节奏要适应观众内心的节奏。

《钦差大臣》极为准确地展现出这一时空关系。如果只有舞台空间营造的效果,如果只有舞台造型的美,这场面是静止的;

只有将舞台时间的流动性灌注在空间中,这场面才有可能是活的。因而,从宏观上说,我在《钦差大臣》的舞台上看到的"冷—热—更冷"的转化,是塑造着舞台的流动感;从微观上说,演员那带着内心的律动实现的舞台造型,也塑造着舞台的流动感。我之所以对这一点非常感慨,是因为我们往往把舞台调度看作一种营造舞台构型的方式,会强调舞台上造型的好看,而忽略了舞台的场景绝不是静止的。今天俄罗斯人在舞台上演出的《钦差大臣》,虽然未必和梅耶荷德的排法完全一样,但在把握内在节奏的感觉上,显然是深受其思想影响的。

　　在我看来,梅耶荷德在很多方面,都是对斯坦尼体系的有效补充。斯坦尼斯拉夫斯基一生所追求的,都是要通过舞台的幻觉,抵达现实生活的内在动力与人物的思想情感。而为了追求"生活幻觉",斯坦尼以"体验"作为对舞台上的演员能够实现这种追求的方式,并以"体验"作为对其表演理论的总结。斯坦尼在追求舞台的真实幻觉上,在当时——甚至在当前——都已经走得非常遥远了。在这个意义上,我认为梅耶荷德对斯坦尼其实并没有异议——他们的根本差距只在于,如何抵达这种"生活幻觉"?梅耶荷德引入"假定性"是想说明,不同时代的生活幻觉是不一样的;不同舞台状况中,创造"生活幻觉"也是不一样的。梅耶荷德只不过是在"求真"的方向上,从"体验"那儿稍微转了一个方向——他把"有机造型术"带入舞台,把音乐与人通过训练所能创造的身体节奏引入舞台,不过是对"求真"在另一个方向的追求。只是,在后来苏联官方美学体系的评判中,梅耶荷德被认为是离经叛道而被打入另类,那就是另外的话题了。

二、皮兰德娄《六个寻找作者的剧中人》：用戏剧的独特方式探讨真/假：

1. 皮兰德娄的坐标

如果说梅耶荷德只是对斯坦尼"体系"的有效补充，那么，在我看来，在戏剧史上，对于以易卜生的文本、斯坦尼的表演体系为核心的现实主义戏剧，真正提出严肃挑战的，是皮兰德娄以意大利假面喜剧的传统为基础，创造的一系列以"扮演"为主题的戏剧文学作品。

20世纪初期，在戏剧舞台上，当斯坦尼还在通过批评与矫正自己的错误表演追求舞台的真实（当然，斯坦尼对真实的追求与对再现真实的怀疑是同时发生的），在电影问世的大背景下，戏剧对写实的颠覆几乎在同时发生。梅特林克开始尝试"象征主义"，斯特林堡开始了试探"表现主义"，梅耶荷德也尝试着从斯坦尼那儿出来另辟一条道路……也就是说，戏剧是在即将追求到某种客观的真实的同时，开始怀疑那个客观的真实性，开始逐渐强调人的主题、心灵的作用——心理学出现在20世纪初，并不是偶然的现象。

而皮兰德娄的作品，恰恰就出现这样一个转折期——追求真实，到发现似乎没有客观的真实，再到怎么用作品表达这样一种真假莫辨的虚幻。在这样一种大的思潮之中，皮兰德娄的独特性在于运用戏剧这一艺术样式本身的特点，为这种思潮找到了一种准确的表达样式。皮兰德娄著述丰富，这其中，写于1921年的《六个寻找作者的剧中人》和写于1922年的《亨利四世》，可以说是他的两部戏剧代表作。《亨利四世》借用的是化妆演出的意外，导致男主角把自己隐藏在自己所扮演的人物面具下面；而《六个

寻找作者的剧中人》则是直接以戏剧的扮演本质来呈现真与假的关系。

《六个寻找作者的剧中人》表面的结构很简单。一个剧团在排练过程中，突然有六个人穿过墙壁来到排练场，他们自称是一个剧作家没有写完的角色，他们没有名字，只是父亲、母亲、大女儿、小女儿、大儿子、小儿子，他们要在这个排练场把自己的故事排出来。导演同意了。他们一边在排练场上演出自己的故事，演员们也在模仿着他们排练——导演希望这六个人的故事将来由演员来排演。逐渐地，在父亲和大女儿的叙述中，这六个人完成了一个家庭伦理的悲剧，然后，又穿墙而走。只留下茫然的导演和演员们。

这样一个戏中戏的结构，显然是作者特意安排的。这六个人的家庭伦理故事，如果单独地讲，未必有那么精彩；而且这六个人的家庭伦理故事，也并不在这部作品中占据绝对的篇幅；相反，皮兰德娄花费了很多笔墨安排了这六个人如何把自己的故事表演出来，演员又如何模仿他们表演这些看上去与故事无关的段落。我原来一直困惑的是，在《六个寻找作者的剧中人》中，作为戏中戏内核的伦理剧并不算太高明，难道只凭借一个戏中戏的结构，诺贝尔奖就授给了皮兰德娄？

2013年，北京人艺联合俄罗斯导演彼得罗夫，共同完成了《六个寻找作者的剧中人》的演出。俄罗斯导演彼得罗夫，在舞台上用一种独特方式，细腻地表达着皮兰德娄的思虑。也正是这样一部演出，让我开始进入到皮兰德娄对真与假的思考。

2. 探寻《六个寻找作者的剧中人》的深层结构

观众去首都剧场看《六个寻找作者的剧中人》，一进剧场，首

先就会发现舞台看上去有一面很真的墙——甚至连一般演出不会考虑到的台唇下方,都被做成了墙的样子。但随着戏剧展开,观众们发现,那逼真得不能再逼真的墙壁,居然是投影打上去假的墙壁!然而,在最后的高潮段落,即"剧中人"小女儿的落水那场戏,舞台上却出现了真的水池。"剧中人"父亲脱下鞋把自己的脚放进水池里,剧中的导演也把自己的脚放在水池里……在灯光的映射下,水池的水波光荡漾在舞台上方,水花在舞台上也轻微地溅了起来……那种原来中国戏台最爱用的一对楹联——"假作真时真亦假,无为有处有还无",在《六个寻找作者的剧中人》的舞台上,被如此清晰地以戏剧方式呈现出来了。

　　彼得罗夫导演正是以其精细的控制,成就了皮兰德娄力图以这部作品所探讨的真与假的哲思。

　　在这样一个独特的戏剧构造中,皮兰德娄结构了多重的真和假之间的关系:这六个"剧中人"好像是假的,因为他们是"剧作家"写的角色;而皮兰德娄不断提示,"剧中人"虽然是假的,可他们的表演却是真的;演员虽然是真的,但他们的模仿与表演却是假的。再进一层看,这些在舞台上的真的"演员",又何尝不是皮兰德娄这位剧作家构造出的"剧中人"?换言之,他们以为他们是"真"的,其实他们不过也是"剧作家"构造出的"剧中人"而已。

　　显然,皮兰德娄是娴熟地运用戏剧表演本身的特性,准确地捕捉住了20世纪初期的时代命题——真实有那么可靠吗?真与假真的是非此即彼吗?他以他的戏剧创作为思想转折做了精彩的注释。

　　彼得罗夫在导演这出戏的时候,充分考虑到了皮兰德娄在思想层面对"真/假"关系的探讨。除了用舞台美术营造出的真假

莫辨的效果之外，导演还将这种对真与假的思考贯彻到对表演风格的要求中。舞台上，"剧中人"都是带有强烈风格化的表演：比如扮演父亲的男演员在部分叙述中用了类似京剧中的京白；比如说女儿从上场以后就一直坚持着的某种特别不自然的姿势；比如总是要说自己与这事无关的大儿子，一直像个幽灵一样……而在剧中人之外的演员则是有些放松的表演——当然，导演要求的放松是一种表演的放松，而不是真的松散。导演以这种方式对剧中人与扮演者做了明确的区分，但并不把这种区分看作一种对立的状态。在皮兰德娄创造的演员这组人物中，彼得罗夫最为细致地勾勒了场记这个角色。这个默默无闻的、最不重要的小人物，在上下半场没有人的时候，都跳了一段热情洋溢的弗拉门戈舞——这也是在说，每个人在舞台上呈现出的样子，或许，并不是那个人内心深处的真实写照吧。

总体来说，这一版本的《六个寻找作者的剧中人》应该是非常贴近原著的一种呈现。彼得罗夫也的确向我们展现了一位导演精准地控制舞台意味着什么。在彼得罗夫这种精准的控制之下，《六个寻找作者的剧中人》呈现出这部作品另一个内在维度——它在一个更为宏观的层面上，回应着20世纪初普遍的心灵问题。

3. 舞台的真/假与20世纪初的欧洲心灵

19世纪末到20世纪初，一方面，资本主义工业化高歌猛进，彻底改变了古老欧洲的陈旧面貌，而另一方面，工业化城市化发展带来的并非只是一片乐土，反而也是"失乐园"。敏感的尼采在19世纪末就在这失乐园中发出了"上帝死了"的绝唱。工业文明高歌猛进最终在20世纪初导致了第一次世界大战的惨剧。人类

第一次热兵器战争所带来的伤亡,深深地刺激着那个年代的知识分子与艺术家。敏感的艺术家们更是通过自己的作品,向这个世界发问。如同尼采的绝唱一样,皮兰德娄的《六个寻找作者的剧中人》也是深刻地带着这样的疑问。要寻找"剧作者"的并不只是这六个"剧中人",在舞台上扮演他们、研究他们的导演、演员们,难道不也是"剧中人"吗?难道不会在有一天也去寻找他们的"剧作者"吗?这六个寻找"剧作者"的"剧中人",他们不知道创作他们的剧作家为什么要把他们的命运写得那么悲惨,而在皮兰德娄看来,这个问题不仅仅是这六个人,而是所有人的:在人类经验着难以理解的共同悲惨处境时,而我们其实并不知道谁在书写我们人类的命运。《六个寻找作者的剧中人》以一种属于戏剧特有的隐喻方式,表达那个时代对于无奈命运的深深疑惑。

皮兰德娄在20世纪初创作的《六个寻找作者的剧中人》,带有时代的鲜明特色,也带有深刻的哲理内容。《六个寻找作者的剧中人》诞生于20世纪初的欧洲,它直接回应的是20世纪初期真与假的问题,并进而推动了现代主义、后现代主义的发展;但对于中国人来说,对真假问题的观念一直有些含混,一直没有那么明确——"假作真时真亦假,无为有处还无"一直是我们的戏剧观,也是我们的哲学观。或许也是因为这样的原因,我们对于20世纪初期欧洲人在真假问题上爆发出的一些本质性思考有些隔膜。正是因为有这种隔膜,我们对皮兰德娄作品的复杂性和深刻性,一直以来,也都缺少认真的体会;也只有同样生长于欧洲语境下的俄罗斯导演,重新处理了这样的作品,才能让我们深入到欧洲30年代戏剧艺术家面对"现代性"问题的种种困惑。这种困惑,在皮兰德娄这里,还是借助"戏中戏"这样的戏剧结构完成

的；而到了50年代，在贝克特那里，则是以更为激进的——甚至可以说是"反戏剧"的方式——来表达了。

三、进入《等待戈多》的"门"

1.《等待戈多》是对于戏剧文学的根本挑战

某种意义上，巴黎是19世纪的世界之都，是欧洲艺术家都向往的艺术之都。20世纪初期，法国又是个思想极为活跃的国度。很多现代主义思潮，都是在巴黎诞生并被发扬光大的。现代戏剧的一位重要代表人物贝克特及其代表作《等待戈多》，正是在这样的氛围中出现的。

《等待戈多》在戏剧史上是一部极为特殊的作品。它的文学性和戏剧文本，都对现代剧场提出了非常严肃的挑战。贝克特可以说是跨时代的大师。在那之前，无论是马雅可夫斯基、皮兰德娄（也包括我们后面要谈到的布莱希特），他们写作的文本还是在原来现实主义"戏剧"的框架里做小的突破。他们的作品，不管是马雅可夫斯基的诗剧还是皮兰德娄的戏中戏，虽然相比于易卜生的戏剧来说，已经打破了基本的格局，但还都是有人物、有戏剧结构的基本形状的。在《等待戈多》这里，贝克特完全打破了现实主义戏剧关于人物与结构的基本规定性。在《等待戈多》的世界里，是两个不明身份、不明来历的抽象的人，在一个非常抽象的语境当中——乡间一条路，一棵树——"胡乱"的对话。

我们可以大致梳理一下《等待戈多》的基本结构。《等待戈多》共分两幕：

第一幕的场景是乡间一条路，一棵树。时间，是一个黄

昏——不知道是哪个具体时代、具体时间的黄昏。开场是流浪汉爱斯特拉冈（昵称戈戈）在脱鞋；在他脱鞋的过程中，另一个流浪汉弗拉季米尔（昵称狄狄）说了一些很奇怪的话。在这些好像有很多哲理的话中，观众逐渐明白，这两个人在等另外一个叫戈多的人。虽然不知道为什么要等，可是他们就是必须在这儿等。在等待中，他们没事找事、没话找话，吵架，上吊，啃胡萝卜……在这个过程中，波卓牵着幸运儿上场。戈戈和狄狄眼看着波卓残酷地虐待幸运儿，又聆听了幸运儿一番胡言乱语的"有声思想"。然后，波卓赶着幸运儿离去。冷场。一个孩子上来报告说，戈多今晚不来了，明天晚上准来。

第二幕的时间仅仅表明是次日的同一时间、同一地点。场景唯一的变化是树上长了两片叶子。这两个人再次相遇，他们大约是把前一天的对话和动作又没有逻辑地重复了一遍。这期间，波卓又牵着幸运儿上场了，不过他眼睛已经瞎了，也根本不记得曾经见过戈戈和狄狄。主仆二人走后，戈多的信使——那个孩子又来了，仍然说戈多今晚不来，明天准来。

我把这个大家较为熟悉的《等待戈多》的基本框架叙述一遍，是想说明，《等待戈多》确实是完全打破了传统戏剧文学的表现形式。首先，这两个人物是虽然有名字但你可以用任何名字称呼他们的抽象的人。他们可以是爱斯特拉冈和弗拉季米尔，也可以用戈戈和狄狄这样没有任何意义的代称。观众对于这两个人的基本信息是完全不了解的。其次，场景也是抽象的。易卜生以他对戏剧场景的卓越把握，终于把舞台稳定在中产阶级的家庭客厅里，契诃夫的角色也活动在具体的一个家庭内外，但《等待戈多》的场景和他的人物一样，也完全是抽象的——乡间的一条路和一棵

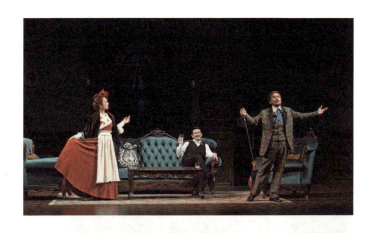

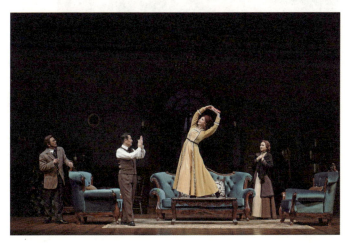

《玩偶之家》

导演：韩清、丛林
演出场馆：首都剧场
演出时间：2018 年
摄影：李春光

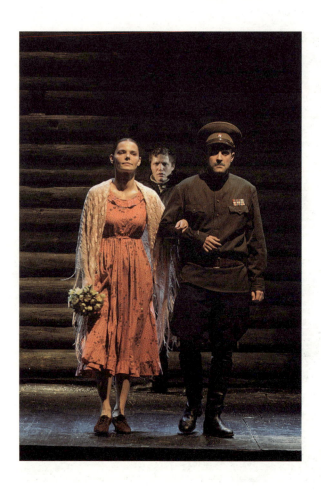

《兄弟姐妹》

导演：列夫·朵金
演出场馆：天津大剧院
演出时间：2017 年
摄影：钱程

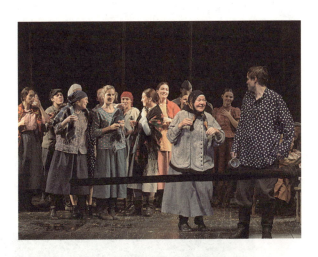

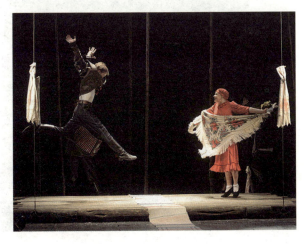

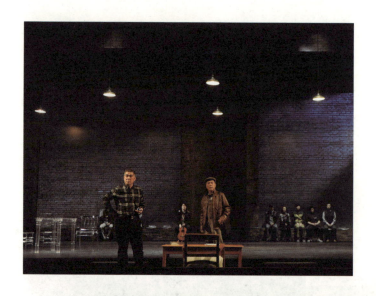

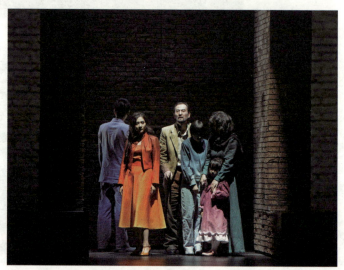

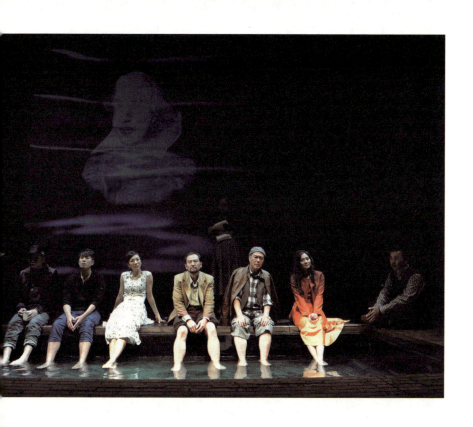

《六个寻找作者的剧中人》
导演：弗拉季米尔·彼得罗夫
演出场馆：首都剧场
演出时间：2014 年
摄影：李春光

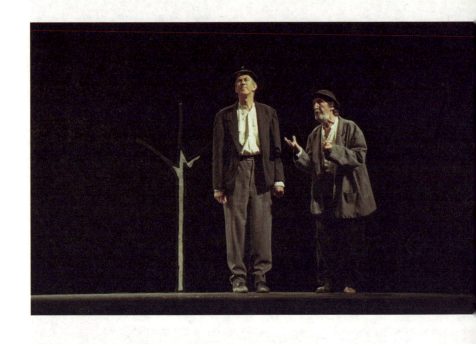

《等待戈多》
导演：沃尔特·阿斯马斯
演出场馆：首都剧场
演出时间：2004 年
摄影：李晏

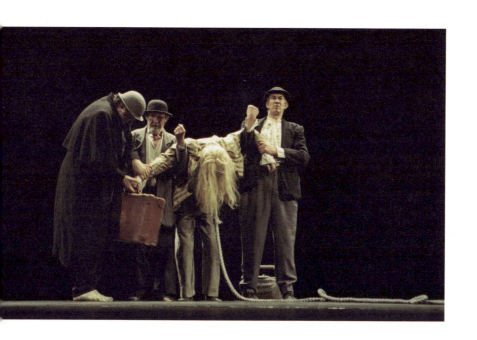

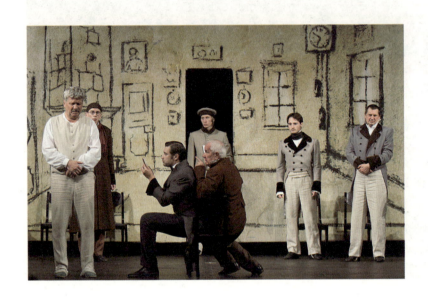

《钦差大臣》
导演：瓦列里·佛京
演出场馆：首都剧场
演出时间：2015 年
剧照由剧组提供

树。这里可以是世界上任何一个地方的一条路和一棵树,也可以就是任何一种场景。第三,台词。易卜生也好,契诃夫也好,每一句台词可以说都是字斟句酌契合那个具体场景之下人物的心理逻辑的;而随着贝克特将人物与人物的活动场景全部抽象化,他们说的话也就完全不可能有具体的心理逻辑。虽然戏剧研究者不断地在分析、解读爱斯特拉冈和弗拉季米尔对话的过程中,也可以大约归纳出爱斯特拉冈和弗拉季米尔各自有一定的性格特点,他们的对话也确实有一定的相关性。但总体上来说,他们的对话是破碎的,他们的性格是抽象的。所以,我们说《等待戈多》是在欧洲现代戏剧史上开创了全新的戏剧形式,大致是不错的。

 这种戏剧形式,用贝克特自己的话来说,是想:发现一种形式,使它能与杂乱无章妥帖地配合起来。在开始戏剧创造之前,贝克特写过许多小说。在谈到《等待戈多》时,他说:在写作《瓦特》的时候,觉得有必要创造出一个小一些的空间。我能控制人物站在哪里,能控制他们如何行动;最重要的是,我需要确定的灯光。于是我写了《等待戈多》[2]。在贝克特那里,创造一种新的表达样式在于他需要寻找一种与在此之前的戏剧不大一样的戏剧。显然,创作《等待戈多》,不是贝克特的随性之作;《等待戈多》的戏剧形式,是贝克特经过认真思考的。在发现自己的形式的过程中,他一方面不断吸纳欧洲民间传统中活跃着的宗教剧的戏剧形式,改变它的走向,修正它的意图;另一方面,他又确实扎根在20世纪法国存在主义哲学与现代主义文学的语境中,延续着法国诗歌与文学关于"荒原"的意象。在呈现上,有些地方,就是贝克特的文字游戏;有些地方,又是他用欧洲中世纪戏剧中的杂耍为舞台调色。他确实是用戏剧的方式,延续着尼采"上帝

死了"的讨论,呼应着欧洲大陆的存在主义思想。但如果太抽象地理解他的每一句台词,觉得处处是真理,《等待戈多》是没法演出的。

《等待戈多》属于那样一种作品——或者说《等待戈多》开创了这样一种"反文本""反阅读"的戏剧文学潮流。这样一类戏剧作品,不是说不能被解释,也不是说它们被创造出来就是要让观众看不懂的,而是它们都是需要有好的舞台表现加以呈现的。因而,碰到《等待戈多》好的演出版本,是进入这个剧本最好的钥匙。爱尔兰"门"剧团的《等待戈多》演出版本就是这样一部。

2. 进入《等待戈多》的"门"

《等待戈多》的演出多如牛毛——这样一部横空出世的作品,带有太多的神秘气息,刺激着半个多世纪以来的戏剧家要解读它,与它对话。2004年,爱尔兰的"门"剧团在北京、上海带来了他们演出的《等待戈多》。据说,他们这一版的《等待戈多》被认为是20世纪最权威的版本——也就是说,这世界上大多数人,都是通过这样一个演出版本理解了《等待戈多》是一部什么样的作品。我也如此。经由这样一场精彩而准确的演出,我们得以窥见贝克特在《等待戈多》里展开的丰富内涵。

在讨论"门"剧团的演出之前,我想从一部由北京理工大学太阳剧社在2003年大学生戏剧节上演出的《瞎子与瘸子》开始我们对《等待戈多》的讨论。

《瞎子与瘸子》是一部欧洲民间小戏。一个瞎子与一个瘸子,各自悲叹人生的不公平:瞎子看不见,瘸子走不动,于是两个人不得不互相依赖,同时又互相抱怨。瞎子是瘸子的腿,瘸子

是瞎子的眼睛；瞎子嫌瘸子指的道路太难走，瘸子怨瞎子老颠着他。他们说，如果有一天，他们碰到世界上最不幸的人或事，神迹就会在他们身上显现——瞎子就能重见光明，瘸子就会自己走路。有一天，他们碰见了马戏团耍猴的人与一只猴子。耍猴的人对这只猴子百般凌辱，最后还把这只猴子阉割掉了。在这种粗暴的施虐与受虐的关系中，猴子的尊严与存在的理由完全丧失。这或者应该算是世界上最不幸的"人"和事了吧？果然，神迹发生了——瞎子复明了，瘸子会走路了。

这出《瞎子与瘸子》原是出欧洲民间小戏，流传于欧洲各国。这种小戏有点像是我们的地方戏，只有基本情节，在各个地方演出时会根据地域情况做适当的改编。我们目前在国内能看到的只有收在达利奥·福的剧本《一个无政府主义者的意外死亡》中经过他本人改编的《瞎子与瘸子》。太阳剧社的编导顾雷显然是从这里产生了创意。不过，经过他的创造性改编，《瞎子与瘸子》成为具有本民族风格的喜闹剧；耍猴者与猴子之间存在的施虐与受虐的关系，也因为阉割而被发展到了极致。也许呈现在舞台上的《瞎子与瘸子》，已经与达利奥·福的改编本关系不大，但顾雷的大胆改编，也确实让这部中世纪的欧洲小戏在舞台上充满了能量。

我是在看爱尔兰"门"剧团带来的《等待戈多》的时候，脑子里突然冒出这部小戏的。

在看这一版的演出过程中，在看到波卓与幸运儿上场之后，看到波卓在舞台上像对待一条狗一样对待幸运儿，我吃惊地发现，《等待戈多》的戏剧结构和《瞎子与瘸子》这出欧洲民间小戏实在是太像了——人物结构与人物关系实在是惊人的相似。荒原里等待戈多的两个流浪汉简直就是瞎子与瘸子的直接对应形象；而波

卓与幸运儿的结构关系，也类似于耍猴的人与猴。两对人物之间复杂的联系，至少在相互抱怨又相互依赖的表层统一起来。

不同于欧洲小戏《瞎子与瘸子》，不仅仅是在欧洲小戏里救世主总会出场，在《等待戈多》中，则是戈多迟迟不来，"苦死了等待的人"。同时，《瞎子与瘸子》只是一场"小"戏——说它小，是因为它只是一个片段；《等待戈多》却是复数的——它把这样一个结构在一部作品里重复了一次。这种重复，非常类似于巴赫金说的"复调"。有了这样一个复调结构，《等待戈多》就远比这种欧洲小戏的内涵更复杂。但不管怎样，我们都可以从《瞎子与瘸子》中看到贝克特对欧洲戏剧传统的继承。

除去这种结构上的惊人相似，"门"剧团在演绎《等待戈多》这部作品时，在这两个流浪汉半通不通的对白中呈现出来的喜闹剧风格，也让我对《等待戈多》这样一部充满了思想陷阱的作品多了一个理解的维度。舞台上的爱斯特拉冈和弗拉季米尔那些看似毫无意义的舞台动作——啃胡萝卜、脱靴子、上吊……被演员用杂耍式的风格演绎出来，让观众看到的是一幕幕精彩的闹剧。马丁·艾斯林在他给荒诞派戏剧下定义的那本书里不断提及《等待戈多》的闹剧风格，此时，经由"门"剧团的演绎，在舞台上摇曳生姿地活跃起来。

"门"剧团的演出，真可以说是照搬原著，没有任何更改。空空的舞台上，也只有一个土包与一棵树——土包与树都介于写实与象征之间。台词没有增删，该停顿的时候一定停顿，该静默的时候一直在静默。在"门"剧团的演绎中，我们在舞台上热闹的杂耍中，和两个流浪汉一起，看到了人心最残忍的一面；而面对波卓对幸运儿的欺凌、侮辱，我们却如同两个流浪汉一样，只能

袖手旁观。但在演员准确而精湛的表演中,在演员精准地在无聊与沉默间的关系中,在那些啃胡萝卜、脱鞋等毫无意义的行动中,我们却忽然能够聆听到诗歌一般的语言:

爱:所有死掉了的声音。

弗:它们发出翅膀一样的声音。

爱:树叶一样。

弗:沙一样。

爱:树叶一样。

[沉默。]

弗:它们全都同时说话。

爱:而且都跟自己说话。

[沉默。]

弗:不如说它们窃窃私语。

爱:它们沙沙地响。

弗:它们低言细语。

爱:它们沙沙地响。

[沉默。]

弗:它们说些什么?

爱:它们谈它们的生活。

弗:光活着对它们来说并不够。

爱:它们得谈起它。

弗:光死掉对它们说来并不够。

爱:的确不够。

[沉默。]

弗：它们发出羽毛一样的声音。

爱：树叶一样。

弗：灰烬一样。

爱：树叶一样。[3]

…………

就这样，在喜剧、闹剧、插科打诨、杂耍、沉默、间歇、诗一般的破碎语言中，一部困惑了世界更困惑了中国观众许久的戏剧，开始让人开怀大笑，也让人们在大笑之后静默。我想他们既是在思考弗拉季米尔与爱斯特拉冈的命运，也是思考着，自己是不是就如同这两个流浪汉一样，在没有希望中等待希望，又在等待中以各种（看似有意义的）方式消磨着那必须消磨掉的时间。而其中弗拉季米尔与爱斯特拉冈、波卓与幸运儿之间那种似乎绝对抽象、绝对难以理解的人物关系，也逐渐让人感知到自我与他人的关系中最柔软也是最难以表达的一面。

人生的确如此充满了欢笑，也充满了如此悲观的绝望。但只有任何一面，都不叫人生；只有任何一面，也都不是《等待戈多》。

3. 在阐释与反对阐释的尴尬中

阐释《等待戈多》是一项复杂的任务。如同马丁·艾斯林在《荒诞派戏剧》中所发的牢骚一样，喜欢《等待戈多》的观众，经常会被认为"智力上假充内行"。由于它的"不可理解"或者"反对阐释"已经使得一切阐释都变得多余而且可疑。但这并不能阻挡《等待戈多》自出现之日起就被阐释的命运，越来越多的阐释也确实逐渐丰富了我们对《等待戈多》与贝克特的认识。如今，

对《等待戈多》的阐释在英语世界已经汗牛充栋，就我所阅读到的一些皮毛而言，它们的确从各个层面丰富了我们的理解。

诚然，《等待戈多》并不是为绝大多数人服务的，尤其是对我们这样非基督教的东方国家的观众来说。贝克特出生于虔诚的新教家庭，熟背《圣经》是他从小的功课，而在他成人之后，他还煞费苦心地写过有关笛卡尔的哲学论文。这些信仰和知识的积累，以及对这些信仰与知识的怀疑，至少是《等待戈多》的根基之一。

对于中国读者，也包括日本、韩国这样的东方读者来说，理解《等待戈多》很大的一个障碍，就在于《等待戈多》里其实隐藏着一个前文本——《圣经》。对东方大部分观众来说，《圣经》真的不过就是一本"书"而已，他们很难理解它作为"经"对西方文化的意义！《等待戈多》的很多"胡言乱语"是建立在欧洲观众对《圣经》很熟悉的基础上。

比如说弗拉季米尔给爱斯特拉冈讲故事：

弗拉季米尔：故事讲的是两个贼，跟我们的救世主同时被钉死在十字架上。有一个贼——

爱斯特拉冈：我们的什么？

弗拉季米尔：我们的救世主。两个贼。有一个贼据说得救了。有一个……万劫不复。

爱斯特拉冈：得救？从什么地方救出来？

弗拉季米尔：地狱。[4]

这两个人讨论的前提是，绝大部分西方人知道的福音书里四本福音书对于耶稣受难的具体细节描述是不一样的。救世主有没

有救在他身边的那两个小偷？得救又是什么意思？是说他们和耶稣一样复活了，还是他们被救世主从地狱"救"了出来？

对于熟悉《圣经》的欧洲人来说，他们很明白贝克特用"反阅读"的方式来重新阅读最神圣的文本。

比如爱斯特拉冈与弗拉季米尔经常在讨论中涉及耶稣：

弗：可是你不能赤着脚走路！

爱：耶稣就是这样的。

弗：耶稣！耶稣跟这又有什么关系？你不是要拿你自己跟耶稣相比吧！

爱：我这一辈子都是拿我自己跟耶稣相比的。

弗：可是他待的地方是温暖的、干燥的。

爱：不错。而且他们很快就把他钉上了十字架。

[沉默。]^[5]

…………

爱：最好的办法是把我杀了，像别的人一样。

弗：别的什么人？（略停）别的什么人？

爱：像千千万万别的人。

弗：（说警句）把每一个人钉上他的小十字架。（他叹了一口气）直到他死去。（临时想起）而且被人忘记。

爱：在你还不能把我杀死的时候，让咱们设法平心静气地谈话，既然咱们没法默不作声。

弗：你说得对，咱们不知疲倦。

爱：这样咱们就可以不思想。

[沉默。]^[6]

这其中涉及欧洲思想界对于《圣经》的复杂研究，对于不了解它的潜文本的读者来说，读起来，确实会有困难。

除去这样一种潜文本的对话关系，对于读者或者观众来说，阐释《等待戈多》的难处，更重要的还是贝克特创造的这种全新的戏剧形式。

这样一部作品的特殊性在于，它以戏剧文本的文学表达，对现代剧场提出了非常严肃的挑战。贝克特可以说是跨时代的大师。正如我在前文所说，在那之前，如马雅可夫斯基、皮兰德娄，他们创作的现代主义戏剧，从文本上来说，还是在原来现实主义"戏剧"的框架里做小的突破；他们的作品，不管是诗剧还是戏中戏，都还是有人物、结构的基本形状，但在《等待戈多》这儿，贝克特完全打碎了现实主义关于人物与结构的基本规定性。《等待戈多》的世界，是两个不明身份、不明来历的抽象的人在一个非常抽象的语境当中——荒原，一棵树——认真地"胡乱"对话。尽管后来有许多戏剧跟在《等待戈多》后面，统统被命名为"荒诞派"，但与杂乱无章的派别无关，《等待戈多》在戏剧形式上的创造性还是显得鹤立鸡群，是难以靠派别归纳的。

《等待戈多》的后续影响，并不仅仅在于经由马丁·艾斯林的解释，"荒诞派"戏剧成为现代主义的一个代表性流派，激发品特、阿达莫夫等作者，沿着贝克特开启的道路，在抽象环境、抽象人物与抽象对话的戏剧形态上做不同的尝试。更为重要的是，《等待戈多》文本上的"反戏剧性"，也给了舞台创作上的反戏剧性最大的启发。

由于文化的以及戏剧形式的原因，《等待戈多》在各个层面上形成了对阅读与接受传统的颠覆。没有文化包袱的圣昆汀监狱

的犯人，在没有任何心理负担的状况下，自如地理解了《等待戈多》。但显然不只是监狱犯人才能读懂《等待戈多》。随着人们逐渐破除阅读的迷障，《等待戈多》在巴黎、伦敦以及纽约相继获得了极大的成功。这也说明，在相同的文化结构中，经历过最开始的挫折之后，在长久以来的接受习惯形成的那层坚冰打破之后，认同成为自然而然的事情。《等待戈多》在西方世界的连续演出，我想并不是如我们所想象的，是许多人附庸风雅，不懂装懂，冒充"智力上内行"。"门"剧团在北京的精彩演出，至少说明了，在西方世界，如今《等待戈多》已经不是阐释上的难题，更不是可以打着"反对阐释"的幌子，可以到世界各地展现的奇观。而对于非西方文化的其他文化主体来说，首要的任务，恐怕还是读懂它，而未必要急着以它为酒杯浇自己心中的块垒。

4. 欧洲戏剧内部的叛逆者

在这一章，我讨论了《钦差大臣》《六个寻找作者的剧中人》《等待戈多》等在现代主义戏剧史上——戏剧文学与戏剧演出——都非常重要的作品。

相比于其他艺术形式，由于戏剧带有鲜明的物质性，对戏剧的理解与分析，受制的因素太多。这使得我们的戏剧研究，往往是先接受理论，再分析剧本、揣摩演出。这也往往造成对戏剧文本的过度阐释，而且可能会推动理论走向神秘化。

不管是梅耶荷德还是贝克特，可能也包括皮兰德娄，一直以来，一方面由于我们很少能看到欧洲文化主体对自身体内诞生的这些"叛逆者"的舞台呈现，另一方面，我们的理论引进速度又大大快于戏剧演出的引进速度，这都使得我们一直容易局限在概

念内部。而且，在今天"后现代"的理论环境中，不管是梅耶荷德还是贝克特，可能又有点显得"过时"，激发不了研究的热潮了。但是，我在观摩以上演出的过程中，时时都在感叹欧洲戏剧艺术所具备的强大力量。如果对欧洲戏剧艺术不够尊重、不去深入了解，我们是真的没有办法穿过现代的迷障，发展自己的当代舞台艺术。

注释：

[1] 梅耶荷德：《梅耶荷德谈话录》，中国戏剧出版社，1986年，第9页。
[2] McMillian *Samuel Beckett as director: the art of mastering failure*，John Pilling 编《贝克特》，上海外语教育出版社，2000年。
[3] 施咸荣译：《等待戈多》，《荒诞派戏剧选》，中国戏剧出版社2005年，第352—353页。
[4] 同上书，第298页。
[5] 同上书，第343页。
[6] 同上书，第352页。

第三章

现代主义戏剧在亚洲

　　源于欧洲大陆的现代主义戏剧在20世纪50年代以后扩展到全世界,对世界各国的戏剧艺术发展都有着深刻的影响,并且在某种意义上改变了各个区域自身的戏剧走向。

　　在这一章,笔者选择中国的创作者如何理解布莱希特与彼得·布鲁克的作品,以及日本当代著名戏剧家铃木忠志如何改编《李尔王》为入口,从中日两国对现代主义戏剧的改造与接受出发,讨论与欧洲异质的亚洲文明对于现代主义戏剧的理解与改造。我们会发现,不同类型的文明主体,由于有不同的戏剧传统,对现代主义的理解本身就不尽相同;而不同类型的社会主体,接受欧洲现代主义戏剧的社会状况与时代心理,也会深深嵌入他们对现代主义戏剧的改造。

　　在上一章对现代主义戏剧的讨论中,我没有涉及现代主义的一位代表性人物——布莱希特。这主要是因为在中国,迄今我们还是很难看到布莱希特戏剧在德国演出的状况,也无法猜测布莱希特的"间离"在德国戏剧舞台上的样子。但是,布莱希特在现代主义戏剧发展过程中,又太重要——他可以说是现代主义戏剧的一个内在叛徒,是以现代主义的方式反现代主义戏剧观。考虑到布莱希特与中国戏剧的发展关系非常密切,他对中国戏剧的影响又非常深刻——从理论上和创作实践上都是如此——本章将

从中国当代戏剧对布莱希特的接受与改编为入口,讨论布莱希特的史诗剧/叙述体戏剧的特点;在此基础上,我还想讨论的是中国戏剧理论为何会对布莱希特的戏剧理论有"误读",以及中国戏剧家的本土化改编对布莱希特作品接受的意义。在这一章我还想讨论另一位著名戏剧导演彼得·布鲁克。相对于布莱希特,彼得·布鲁克可能知名度没有那么高,但在80年代,中国戏剧出版社"盗版"印刷的《空的空间》[1],影响了新世纪以来的一代年轻创作者的戏剧观。2011年,彼得·布鲁克执导的作品《情人的衣服》原版本到北京来演出,而围绕着《情人的衣服》,中国戏剧界展开的一系列讨论,也充分体现了我们对现代主义戏剧的认识方式。此外,如果我们要讨论"现代主义在亚洲",那么在亚洲的代表性创作者同时又具有世界影响力的,当然是日本戏剧家铃木忠志。铃木忠志所独创的"铃木演剧法",以及围绕着这样一种表演方法形成的训练体系,也在国际戏剧舞台上独树一帜,成为当代"东方话语"的代表。我在这一章,将深入讨论这种"东方话语"形成的理论渊源以及社会生态。

一、从《四川好人》到《北京好人》:以本土化还原布莱希特的政治性

1. 布莱希特与中国戏剧

在中国当代戏剧界,布莱希特怎么说也算是鼎鼎大名。50年代,黄佐临以"三大表演流派"的说法,力图在斯坦尼体系全面贯彻到中国表演艺术的氛围中,以布莱希特与中国京剧来表达表演方法的多样性;而布莱希特通过观摩梅兰芳的表演,创造出的

"间离"概念,又被我们自身用来解释京剧的舞台特点。70年代末,由中国青年艺术剧院导演陈颙执导的布莱希特名作《伽利略传》公演,在当时也引发了热烈讨论。

看上去,布莱希特在中国一直都很有影响力。只是不同时代,我们基本都是借布莱希特浇自己心中的块垒。黄佐临在50年代关于"三大表演流派"的提法,是隐约看到把中国戏剧表演统一在斯坦尼体系中,可能是压缩甚或伤害了中国戏剧的空间——尤其是将斯坦尼体系运用于戏曲表演,可能是对戏曲表演的伤害。但在50年代全面学习苏联的风气中,黄佐临恐怕也只能以"三大表演流派"的提法,来曲折地表达自己的意见。在改革开放之后,我们对布莱希特的"重新发现",一方面是因为对前三十年整体文艺路线的不满——在戏剧领域,这表现为对当时戏剧主流表演理论"体验派"的不满;这种不满,借由布莱希特"史诗剧"理论对斯坦尼的克服,成为"戏剧新思维"的概念源泉。另一方面,在当时急于引进现代主义的过程中,布莱希特由于社会主义者与共产党人的特殊身份,又有着当然的政治正确。而七八十年代《伽利略传》的演出,之所以引发社会的关注,其实核心并不是布莱希特的戏剧理念,而是因为"知识分子"问题是当时社会话语的中心问题,《伽利略传》正好呼应了这样一种议题。

我们大张旗鼓地引进布莱希特当然是为了解决我们自身的问题。但我们首先还是需要把布莱希特置于德国艺术发展的脉络中,理解、分析其戏剧与思想的针对性。

布莱希特肯定是受到德国表现主义艺术氛围的影响。德国表现主义之强大,大概是与它19世纪的浪漫主义传统相关——浪漫主义直接启发了表现主义。作为欧洲后发国家的德国,在它开启

工业化与现代化道路的开端,从英国蔓延到欧洲大陆的工业化道路已经很清晰地呈现出现代性的弊端。德国、俄国等国在开启现代化的进程时,在思想上,就已经以强烈的民族性与宗教性对现代性做出一定的反省。这种浪漫主义的情绪,在哲学上的高峰代表自然是尼采;在艺术上,它体现在绘画、诗歌、文学等表现主义的艺术形式上。在戏剧舞台,从莱因哈特到皮斯卡托,都自觉地把表现主义的艺术手法带进了戏剧舞台。而布莱希特,则是在反省现代性的表现主义基础之上,形成了以马克思主义为主导的戏剧观并将之用于戏剧创作。

作为马克思主义者的布莱希特,不仅仅是表现主义阵营的艺术家。虽然在20世纪30年代,布莱希特在表现主义阵营,和卢卡奇的社会主义现实主义做过论战。但布莱希特的艺术创作并没有停留在表现主义,而是延续着个人与社会的关系、文艺与社会关系的思考,将现实主义戏剧带到了一个新的方向。也是在这个意义上,我认为他是现代主义的背叛者,是以现代主义方式反现代主义。

布莱希特最基本的戏剧观是他认为文艺是可以改造社会的。这是其马克思主义文艺观的集中表现。在这种艺术观的基础上,他提出了一个戏剧史上特别重要的概念——史诗戏剧,或者叫叙述体戏剧。"史诗"戏剧与"叙述体"戏剧是布莱希特自己在不同时期针对不同问题时所持的概念,这二者既有关联也略有不同。在我看来,用史诗戏剧概念的时候,是他在与亚里士多德对话。亚里士多德把艺术分为史诗与戏剧两个不同门类——这两个文艺种类的区别在于叙述方式。布莱希特认为,戏剧的表达方式也可以如《荷马史诗》那样用叙述体来表达。如果说"史诗剧"的提

法是布莱希特在和欧洲戏剧的源头——亚里士多德的戏剧观对话,那么,他在"史诗剧"概念之外,一定要把"叙述"的概念带入到戏剧之中,则是因为他要回应他的时代问题——斯坦尼斯拉夫斯基体系以创造"舞台幻觉"为目标的戏剧表现。布莱希特要用"叙述"的方式,以"陌生化"为手段,打破斯坦尼所要刻意创造的舞台幻觉;而他之所以强调打破舞台幻觉的重要性,是要通过打破舞台幻觉的文艺方式,实现观众重新认识现实生活、打破对现实生活的幻觉——也就是说,他要打破的幻觉不只是艺术上的幻觉,而是要使观众认识到现实生活中的生产关系,认识到为什么人会剥削人、人会压迫人。

布莱希特的叙述体戏剧其实对欧洲戏剧影响特别深远。我们现在所崇拜的大师,比如我在下文即将讨论的彼得·布鲁克,到中国来演出布莱希特的作品,都是叙述体的。我们现在经常在舞台上看到英国国家剧院演出的当代英国戏剧作品,也大多都是叙述体的;至少在导演层面上,用叙述的方式去讲述舞台上发生的故事,也是欧洲当代主流戏剧的一个潮流。这些作品和布莱希特的不同之处,是背后的价值观与哲学基础。

布莱希特是个特别能创造概念的艺术家。他用叙述体/史诗剧的概念,直接反对的是西方戏剧理论之源——亚里士多德戏剧观。与此同时,在艺术表现方式上,他也一直试图寻找与斯坦尼斯拉夫斯基不同的艺术语言。他在观看过梅兰芳的京剧表演后受到启发,将他寻找到的在舞台上打破幻觉的种种手法——半截幕、表演加唱、演员跳出角色等,在理论上命名为"间离"。间离不是他对中国京剧表演方式的总结,而是他用京剧表演的方法,来命名自己的叙述体戏剧的艺术风格。

显然，从50年代以来，我们对布莱希特的理解与借用，都有点偏重"间离"这一概念中导演手法与舞台技术性的一面。对于布莱希特试图通过导演技术——半截幕、表演加唱、演员跳出角色等——达到什么样的目的，实现什么样的思想，其实理解得并不深。作为思想家的布莱希特，在中国当代戏剧史上，很容易就被作为技术者的布莱希特代替了。

或许正是因此，当这些舞台手段变得不那么稀奇，2000年以后的中国戏剧舞台对布莱希特的兴趣明显减少。这其中比较有影响的演出，一是2004年孟京辉与澳大利亚马尔特豪斯剧院合作的《四川好人》。孟京辉执导的布莱希特作品，早就把"间离"抛在脑后了。《四川好人》的舞台，有着孟京辉实验戏剧一贯的热闹乃至疯狂，但也有着他的实验戏剧一贯的能量充沛与思想单薄的混合——说句题外话，虽然孟京辉改编的布莱希特作品并不多，但孟京辉原创的很多作品，和布莱希特的创作方法却有非常多的相似性。还有一部是越剧名演员茅威涛与导演郭晓男合作，在2013年推出过的新概念越剧《江南好人》。用戏曲改编布莱希特的作品，看似一条捷径——布莱希特的"间离"就是源于他对中国戏曲的"误读"。但布莱希特以误读创造了"间离学派"，不代表中国戏曲就可以直接用间离的舞台方法来呈现布莱希特的思考。《江南好人》虽然充分发扬了中国戏曲"扮演"的特点，可以从容处理沈黛/隋大的身份转化，舞台上也直接运用了布莱希特的戏剧手法，但越剧的结构性特点，也让《江南好人》显得拖沓且混乱。

为了更好地讨论布莱希特的戏剧理念，我在这里选择了2010年由沈林从《四川好人》改编的《北京好人》作为讨论的切入口。

在我看来,《北京好人》是中国舞台上比较好地体现了布莱希特戏剧理念的作品。

2. 从《四川好人》到《北京好人》

对于布莱希特来说,他用"四川"来命名这部戏剧,是想把这样一个故事的场景置于当时欧洲观众不了解的东方;但对于中国观众来说,并不会因为布莱希特以"四川"作为故事的舞台,就更容易理解"陌生化",理解什么叫"间离"。因而,沈林改编的《四川好人》,就没有遵循着布莱希特"陌生化"的效果,而是"本土化"的方式,突出《四川好人》的主要脉络,体现布莱希特作品充沛的政治能量。

经过沈林的删繁就简与本土化改造,我们可以重新清理《四川好人》的基本线索。

首先,《四川好人》里几组人物的基本定位,经过本土化以后变得非常清晰。

《北京好人》里的第一组人物形象"神仙"们是以中国政治家为原型。"神仙"们一上场的音乐——"我们有多少话儿想跟您说……"就把政治家的身份,从造型更为直接地反映为具体形象。第二组人物形象就是老王为代表的送水工、烟草工、穷亲戚等形形色色的工人。第三组就是《四川好人》里的"坏人"组合——沈黛暗恋的青年余标与古董商人苏好古。在《四川好人》里梦想当飞行员的文艺青年余标,在这里被定位为一个"富二代"。很显然,沈林遵循着的是布莱希特以政治与阶级身份来认识世界与人群的理路,把《四川好人》里的人物成功本土化了。经过一系列的删繁就简,经过一系列的"去陌生化",《北京好人》因为贴

近了当下的生活,布莱希特那被过多稀里糊涂的解释弄得有些含混的意图,反而变得分外清晰了。那原来因为遥远而显得疏离的"寓意剧",也因为置换到了中国观众熟悉的当下语境中,无异于有些强迫观众直面布莱希特要他们直面的问题。略显可惜的是布莱希特最爱描绘的形形色色的群众,在这里面目也相对简化了一些,个性减弱,共性增强。

其次,在人物面貌日渐清晰的基础上,沈林在改编《四川好人》的过程中,以布莱希特的理性与辩证,重新处理了作品中的人物与人物之间的关系。

舞台上,"神仙"巧遇了原798厂工人老王。老王是穷人,工厂破产后如今靠卖老玉米、矿泉水度日——但工人老王的矿泉水瓶里,有时也装自来水。"神仙"照样要找地方借宿——市场化社会没有人关心陌生人,借宿就只能借到了洗头妹沈黛家里。"神仙"给沈黛留下三千元供她行善。很快,好人沈黛就被现实击溃:仗义疏财,可如同老王会在矿泉水瓶里装自来水一样,穷人们不一定是"好人",他们在接受救济的同时顺带着左拿一把,右顺一把,就这样把沈黛的杂货铺搞砸了。

《北京好人》里的"坏人",房东啊、理发匠啊,这些从小业主逐渐成为资本家的"坏人",在这时就粉墨登场。坏人肯定不是好人,看着好人受苦,跟进的是逼迫钱款与暗中敲诈。而沈黛暗恋的"富二代"余标,在《北京好人》这里,不再是《四川好人》里想入非非的文艺青年,而是要为了凑够奔赴美利坚的飞机票卖掉沈黛的小杂货铺。

沈黛一次次针对穷人的"善举"以及对爱人的爱恋,只能导致她"断流";面对困境,好人沈黛必然不能再那么好——她那

"行恶开源"的表哥隋大必然就出场了。表哥赶跑穷人，结交富人；创办假烟厂，盘剥穷人，谋取暴利……表哥隋大就是资本家的人格化身。

第三，沈林在改编中强化了隋大的三次出场。

隋大三次出场，是在解决三种问题：一是在杂货铺里赶走了赖着不走的穷人，重建了生意的规则。一是对付余标——他要余标彻底离开沈黛，但沈黛的那一面是不可能离开余标的。这个余标虽然不是好人，但挡不住善良的好人沈黛对他的爱情——"眼前风景可人意，可意因为有了你"。第三次出场是沈黛发现了自己有了孩子。

如果说前两次隋大的出场，还只是说人的两面性，人会在面对不同境况时在好/坏之间转化，而隋大的第三次出场，则是人的两面性最惨烈的一次出场；如果说前两次隋大出场，还只是在说明，为了善，需要恶来帮忙，而隋大的第三次出场，则是在说明，为了生存，善必须自己变成恶。

隋大的第三次出场，是沈黛发现自己怀孕，发现穷人家的孩子就要捡垃圾。她发誓不让自己的孩子受苦——不受苦，就得遵循现世的规则出人头地。在《北京好人》的舞台上，隋大的最后一次出场就是沈黛当场换装——"好人"沈黛为了自己的孩子不要在这个世道受苦，就必须运用这个世道规则，必须彻底把自己变成一个"坏人"隋大，才能保护自己的孩子不去捡垃圾。

沈黛与隋大一体之两面，在舞台上有两处得以暴露式地展现：一处就是在此处沈黛变身隋大，另一处是在最后的法庭一场。布莱希特的法庭戏，经常是他的戏的高潮部分——《高加索灰阑记》也是如此。当然，在布莱希特看来，法庭并不是能区别善恶的地

方——除非法官不是法官。隋大/沈黛在法庭上认出所谓法官其实就是当时的"神仙",于是,隋大当着"神仙"的面,一件件地剥除掉自己的外衣,露出沈黛的模样来。这种"剥除"的过程,就是在展现,在这样一个社会中,"好人"是为什么不能存在的。

据说当年布莱希特"发明"了沈黛/隋大二位一体的方法时,自己还是很得意的。的确,对于《四川好人》的用意来说,这是个很合适的办法。对于布莱希特来说,同样对于今天的沈林来说,都是在用沈黛/隋大的二位一体,冷静地解剖社会与人的关系。沈黛/隋大的二位一体,最为清晰地展示了在一个"人压迫人"的社会中,要想真的理解人,不要总那么煞有介事、激情澎湃地挖掘着那么点人性;人性,是有一套社会机制在其中起作用。穷人并不是天生可爱——老王不是还得用自来水冒充矿泉水吗?在逼仄的生活环境中,"碗里空了,吃饭的人就要互相斗殴",不是很正常的吗?在一个"人压迫人"的社会中,"好人也好不长久"。就如同沈黛,她收留"神仙",接济百姓,这是她善的一面;但当她的个人生存被挤压,尤其是她最关切的孩子未来的生活被威胁,她的举动近乎天然——在残酷的世界上,只能用残酷的法则来应对。人的恶的一面,无非是人们的生存被挤压后的反应。

布莱希特或者沈林,虽然说的是"好人"的故事,根底里却很清楚所谓好/坏、善/恶,不是那么轻易地可以分辨清楚的。好人/恶人在沈黛/隋大这里的自由转换,就是对浅薄人性论的最大嘲讽。这一体之两面,准确地揭示了在一个坏的世道里,好人的一点善行,离不开这个制度中残酷那一面的支持;好人无法在一个坏世道一直行善;这善行,如果不是伪善,迟早会被吞噬。

在21世纪的当下,一方面,沈林通过本土化的方式还原了

布莱希特激进的政治性——这种激进的政治性是布莱希特原本的应有之义，只是出于种种复杂的原因，一直湮没在"叙述体""间离"等晦涩的理论词汇中；另一方面，沈林通过《北京好人》对布莱希特所做的"改造"，还具有一个非常深刻的面向。那就是布莱希特的政治性，是伴随着以苏联为代表的社会主义革命与建设浪潮的；对于布莱希特所信奉的革命，经历过革命的沈林可能略有些迟疑。比如：布莱希特可以热情地讴歌"为什么他们不给好人以坦克、大炮／并下令：开火，再不许暴虐横行"，而经过革命，经历过革命的堕落，今天沈林可以写出充满诗情的"有一天我的婚礼终究来到"，只是他不会忘记在这种乐观主义的激情背后，他总会加上余标冷酷的配音："少来这套。"

但是，这种迟疑并没有妨碍沈林在今天仍然保有激情地重新回到布莱希特的政治性，剖开被重重概念迷雾所遮蔽的布莱希特对社会与人关系的激进考察。只是，相比于布莱希特在《四川好人》中最后用"这结论笃定美好！笃定，笃定"这样对新社会的信心，在沈林这里，从那沉痛的"山河依旧，褪尽朱颜"，到悲愤的"富吃肉来穷啃骨，和谐社会万年延"，少了些热烈的盼望，多的是难言的惆怅。

3. 用传统技艺激活布莱希特

布莱希特的历史唯物主义保证了他面对复杂问题时的敏锐。他有些嘲讽地剥去了资本主义社会经常披着的人性的那层外衣：关于善恶，最好问问社会，不要只问人性。从这点来说，布莱希特本该是对于一直以来弥漫在文化界的"人性的、太人性的"文化思潮的一剂解毒药。但正如我在前文所说，我们在50年代和

70年代后期两次对布莱希特的引介，对布莱希特的认识，或多或少被局限在叙述体戏剧、间离等技术层面的讨论中，往往忽视了布莱希特苦心构造的戏剧美学，是要通过戏剧展现他所看到的社会本质和历史理性。如果丢掉了这种对于社会本质和历史理性的洞察，丢掉了这种激进的政治意图，布莱希特的作品就失去其锋芒了。

沈林的《北京好人》，恰好就是反其道而行——看上去激进的本土化改造，其实是贯穿着布莱希特的历史唯物主义对人性论的彻底解构。而在艺术方向上，沈林也并没有执着于布莱希特在舞台上的"间离"手段，他依然遵循着本土化的原则，将这部话剧改造成音乐剧了——或者说改造成戏曲了。当然，布莱希特本人也是特别强调音乐与歌曲在戏剧舞台上的作用，沈林则更进一步，将整个舞台剧以三弦曲子贯穿始终。奇妙的是，这样一种本土化改造，反而更为切近了布莱希特希望达到的舞台效果——三弦这一传统曲艺形式，和中国的说唱文艺非常相近，边唱边评，可以很自然地跳进跳出；三弦的音乐曲式如此丰富，也让人对这一传统曲艺所潜藏着的能量无比惊讶。沈林的《北京好人》，就充分发挥了三弦这样一种曲艺形式的特点，发扬布莱希特戏剧所需要的"间离"，以"间离"来推动戏剧的评论功能，推进戏剧中思考的能量。在三弦或悠扬，或愤激，或平和，或活泼的旋律中，沈林在《北京好人》中，不疾不徐，用北京当地的故事置换了布莱希特《四川好人》的场景，用"三弦"唱腔置换了洋腔洋调的话剧风格，但他没有置换的，是布莱希特那冷静的理性与澎湃的激情，没有置换的，是布莱希特对社会——准确地说是对资本主义社会——本质的剖析，是对这个社会中生活着的人，如手术刀一样的，甚至带着些刻薄的剖析。

沈林以三弦的套曲作为基本音乐架构、基于当代中国的社会现实对《四川好人》的改造，在我看来，并不仅仅是一种形式上的便利与内容上的对应。这质朴鲜活的本土民间文化，与布莱希特这高标准的西方现代主义戏剧样式直接对话，它内在隐含的思路，是对传统技艺的再发现。这种对传统技艺的再发现，或许暗示出一种微妙的思想转折，暗示出中国戏剧现在应该有着对于一个同样发达的西方传统更为自信的吸纳与对话吧。

二、《情人的衣服》：走进彼得·布鲁克的"空的空间"

紧接着对布莱希特的理解与接受，我将要讨论英国导演彼得·布鲁克的作品及理论。可能对于非戏剧专业或者非戏剧爱好者来说，彼得·布鲁克的名字稍显陌生，但你如果要问中戏的导演系学生：彼得·布鲁克有多么重要？我想很多人都会给你背诵《空的空间》那本书中最经典的语录：一个演员，在众人的注目下走过空荡的舞台，就已经是戏剧了。彼得·布鲁克就是与"空的空间"一起，影响了20世纪80年代中国的探索戏剧与实验戏剧，影响了那些当时在学院里、在院团内挣扎着要创造新的戏剧美学的人——无论是年轻的还是年老的。

1. 彼得·布鲁克与中国当代戏剧的关系

在20世纪80年代，中国戏剧界为了"告别"斯坦尼，引进了许多新的偶像——布莱希特与梅耶荷德是这样被引进的，布鲁克与格洛托夫斯基也是这样成为我们新的学习对象的。在80年代，我们要认识的这些"新神"，布莱希特与梅耶荷德都已经过

世，布鲁克与格洛托夫斯基都还健在，都还在各自的路线上奋力前行着、变化着。只是，他们的命运也差不多与斯坦尼一样，还没来得及真正被理解，我们也还没来得及真正搞清楚他想干什么、做什么、为什么这么做……潮流就又变了。这一次潮流的变化，是因为市场经济来了，文化市场来了。这些人物嘛，就显得有些过时。这时候，人们需要的"新神"是百老汇，是伦敦西区，是日本四季剧团……再往下，我们意识到戏剧市场化或许有些过头了，那要学的就成了爱丁堡或者阿维尼翁……

从布鲁克自己的创作来说，虽然我们在80年代就已经在没有版权许可的情况下出版了他的那本《空的空间》，但他从80年代以后的艺术创作，我们几乎不太了解。其实在80年代以后，布鲁克才真正迎来其艺术的成熟期。在那时，他的艺术行动横跨非洲、中亚等异质文明区域，他思考的问题也是有关人类存在的根本问题。但对我们来说，他却似乎越来越遥远。中戏的学生们也许可以在资料室、在课堂上欣赏资料影片《马拉/萨德》，也许林兆华还可以在国际戏剧节上与他相会并切磋东方美学，但对我们大多数人来说，他的所思所想，他所忧虑的、所兴奋的，都在我们的视野中逐渐消失。2010年出版的《彼得·布鲁克访谈录1970—2000》一定程度上弥补了这样的缺憾[2]。这本访谈录记载着他在1970年到2000年间横跨大洋的行程，以及他在这漫长行程中对于戏剧的零星思考。只是，这些思考在访谈中太过碎片化，需要的是有心人在字里行间的捕捉，对于大多数读者来说，有些太难了。

于是，即使是在《空的空间》已经出版了几十年后，即使他的另一本谈表演与戏剧的著作《敞开的门》也已经出版，即使如今戏剧的国际化已经不再遥远，要谈论彼得·布鲁克，一张嘴，

我们能说出来的，恐怕还是那句：一个演员，在众人的注目下走过空荡的舞台……

2.《情人的衣服》在北京

2012年，彼得·布鲁克的《情人的衣服》这部作品，就是在这样的接受语境下开启了在中国的演出。

《情人的衣服》是彼得·布鲁克在1999年根据南非作家的同名小说改编的一部舞台剧。戏的规模并不大，七名演员，四位黑人演员在舞台上表演，三位白人演员负责现场音乐，偶尔客串一下"群众角色"。戏剧的情节看上去也并不复杂：在南非约翰内斯堡，黑人职员菲勒蒙发现妻子马蒂尔德和另一位黑人小伙儿通奸，情人逃走留下外衣，菲勒蒙对妻子的惩罚是让她把那套外衣看作是"客人"。马蒂尔德原来以为这惩罚并不重，但是，正是这看似无形的惩罚，却最终导致了马蒂尔德的自杀。但这个家庭故事只是《情人的衣服》的一层结构，戏剧中还有另一层结构，那就是菲勒蒙在和他的朋友们聊天时不断谈及的社会中对于黑人的暴力：三个消失的黑人小伙儿，被割去手指的黑人吉他手……就整部戏的舞台表现来说，布鲁克应该没有让熟知他的戏剧理论的中国观众失望。舞台非常简洁，如同积木堆积；叙述收放自如，大部分的场面都是演员通过对角色的叙述完成的；演员的表演更为轻松，尤其是那位时而充当叙述者的演员，跑上跑下请观众配合，很忙活，但不做作。

面对着我们久仰而终于与之见面的大师的作品，北京的观众有着两种不同的态度。

有一种声音有点失望：大师不过如此啊！我们看过太多欧洲

剧场的表达方式——远的不说，近的说苏格兰国家剧院的《屋中怪兽》就与此类似。其实，从单纯的导演技艺上，我也不觉得当下的中国导演做不到。无论是林兆华，还是孟京辉、田沁鑫，甚至包括像王翀这样更年轻的导演，中国的当代导演们，伴随着国际化的冲击，在当代生活越来越快的节奏的推动下，以及对中国表演方式的思考中，他们也在不断地创造着符合布鲁克理论的舞台叙述。无论是孟京辉的《两只狗的生活意见》、田沁鑫的《夜店》，还是王翀的《雷雨2.0》，具体到每一部作品的叙事方式，可能和《情人的衣服》不尽相同，但在整体上，都是一种与当下生活节奏与生活感觉密切相关的新叙述方式。当然，在大师和学生之间，区别还是有的——舞台上黑人演员的歌声那么有磁性，在中国当下还真难找——但这差别已然不是一种本质的差别。饶是如此，我们也还要看到布鲁克在2000年创造的这种叙述方式，对于欧洲主流剧场的深远影响。也就是说，我们也许不直接受益于布鲁克，但受益于他的剧场思维带动的变化。而且，我们还可以继续讨论彼得·布鲁克娴熟的剧场叙述的准确性——比如他是如何在一片欢乐之中，讲述如此悲惨的故事？

还有一种声音是赞叹不已。我也很赞叹这部戏。但面对着扑面而来的叫好声，让我有些困惑的是，太多的赞叹停留在用大师在书本上的概念对应大师作品，用大师自己的话语解释他的作品。如果我们一味地只停留在"空的空间"概念中，不就如同我们当年面对斯坦尼的"体验派"一样吗？

因此，如果我们要赞叹这部戏清楚地展现了大师总是能与时代共生的风范，那我们是不是要问一问，在那自如的舞台表现，在那亲切的如游戏般的互动，在那虚实相生的空间中，在娴熟的

导演技法之下，布鲁克"与观众与时代共生"的究竟是什么？

其实，只要我们切入到《情人的衣服》的内在表述中，就会发现，在今天，当人们已经不能在作品里思考大问题的时候，《情人的衣服》却并不如此。撇开剧场表达的游戏性，撇开舞台叙述的自由度，撇开演员表演的自然，在那精准、鲜活的剧场美学之下，流动着的仍然是布鲁克对于一些有关人类根本命题的思考。《情人的衣服》或许真是大师的小剧目，或许比不上他那上天入地的《摩诃婆罗多》，比不上他在伊朗山巅完成的《奥克哈斯特》……但彼得·布鲁克几十年来在非洲、中亚的穿行，在漫长的导演岁月中对共同体文化艰难的实践，都在表明，即使是《情人的衣服》这样的小作品，他也会把他对人类一些根本问题的思考置于其中。"衣服"所展现的隐秘的暴力，并存在家庭与社会两个结构中，它无声无息，可能还很欢乐，但却深潜于人心，在你没有知觉的时候就已经呈现出它的黑暗面貌。布鲁克，这位一直致力于与人类文明的本源对话的艺术家，在《情人的衣服》中，他在轻松的日常生活中，如此轻松地穿透家庭与社会的两个结构，阴冷地展现着暴力如何渗透进普通人的生活——虽然这暴力非常无形。

3. 以"做减法"来逼近本质

可以说，我们今天仍然对彼得·布鲁克所知太少——即使在《情人的衣服》之后，彼得·布鲁克的另一部作品《惊奇的山谷》2015年又在中国演出过，我们还是对他所知太少，我们还是找不到自己的语言去讨论彼得·布鲁克。因而，当彼得·布鲁克的作品终于生动地呈现在我们面前，我想，首先我们要做的，不过就

是不要再语焉不详，不要再把一切都概念化，而是力图还原一些他本人想要面对的问题，以及面对问题的来源。

和我的大多数同行一样，我同样也震惊于布鲁克在《空的空间》中对戏剧的表述。在后来漫长的学习过程中，我一直试图更好地接近他、理解他，以及通过他更好地理解20世纪后半期的世界戏剧。如果我们把布鲁克这句高度理论性的论述，置于战后现代主义的艺术潮流中，其实很容易发现他在这一潮流中的特质。战后的现代主义艺术，在哲学上总体以存在主义为底色，而在艺术形式上，各种传统艺术都面临着要在新的艺术形式与载体面前寻找自身的特殊性——康定斯基就将西方绘画抽象到了线条，要在线条中展现绘画的美。而戏剧，更是面对影视的逼迫。在面对强势影视艺术形式的逼迫之下，戏剧这样一种艺术形式，也如同其他现代主义艺术形式一样，也在以"做减法"的方式来逼近本质。从这个意义上来说，不是梅耶荷德，也不是贝克特，当然更不是布莱希特走得最远——而是那样一位从斯坦尼那儿"叛出"的波兰戏剧人格洛托夫斯基走得最远。

格洛托夫斯基秉承阿尔托的"残酷戏剧"理念，在戏剧里找到的本质，是演员的身体。他的一切实践与理论都是将戏剧的一切，聚焦在表演者身上了[3]。因此，他对戏剧最根本要求的是"圣洁的演员"。格洛托夫斯基的戏剧理论，作为20世纪的戏剧本质论影响深远；但这种理论与戏剧实践之间，却有着落差——戏剧总是需要观众，如果没有观众，这戏剧和戏剧实践，就只能成为一种类宗教的存在。对格洛托夫斯基来说，戏剧到此就够了——因而他可以终其一生在波兰"修行"；而布鲁克却恰恰从此出发，扩展了戏剧的"本质"。

布鲁克一生都以格洛托夫斯基为挚友，但显然，他在理论上一直在寻找与格洛托夫斯基存在的差异之处。在那段几乎人人可以背诵的戏剧表达中，经由布鲁克抽象过的对戏剧的表述，除了演员（"一个人"）之外，还有两个要素：一是"众人的注视"，一是"空荡的舞台"，也就是说，在布鲁克所说的"空的空间"中，除了"圣洁的演员"，还一定要有观众。这不仅是他在《空的空间》中描述出他对戏剧本体的认识，也是他在访谈录中一再要表明的。

因而，布鲁克的意义在于，他在这种现代艺术追求本质的发展过程中，在戏剧艺术快要走到死胡同的时候，他以"众人的注视"与"空荡的舞台"把戏剧从纯粹的宗教意义，又拉回到现代生活的剧场里。而他这"空荡的舞台"，又接续着贝克特的戏剧文学实践，让现代戏剧舞台表演的空间可以具有无限可能。因而，我认为我们可以说，20世纪中后期以来的后现代戏剧，是在"空的空间"的启发下确立自己的理论依据。从这个意义上，彼得·布鲁克也确实扮演了衔接现代主义/后现代主义戏剧理念的重要角色。

三、《李尔王》：铃木忠志与东方美感

讨论完中国戏剧对现代主义戏剧的接受与反应，我要转向日本。日本的特殊性在于，在亚洲国家中，他们在接受现代主义的过程中，从演出现代主义作品出发，不仅发展出寺山修司等知名的现代主义戏剧作家，还以铃木忠志为代表，"发明"出一种以现代主义戏剧为基础的表演方法与表演体系。这种表演方法与表演

体系，在当代世界戏剧领域，被称为"铃木演剧法"——在某种意义上，这被当作东方现代主义的一种代表性的戏剧形态。

我们可以从铃木忠志在北京演出的一部莎士比亚作品《李尔王》进入日本的"东方现代主义"。

1.《李尔王》："世界是个疯人院"

2014年，铃木忠志携《李尔王》在北京参加"戏剧奥林匹克"的演出。《李尔王》是铃木忠志改编莎士比亚的代表作之一，1984年12月28日首演于利贺山房。1988年，铃木忠志以《李尔王的故事》为题，采用美国演员，在全美各地演出共147场；同年，铃木忠志进一步以此为底本，导演了歌剧版的《李尔王的故事》，在德国慕尼黑演出。此后，不断完善的《李尔王》陆续在伦敦巴比肯中心、皇家莎士比亚剧团的大本营等地演出过。2014年在北京演出的《李尔王》是由中、日、韩三国演员共同完成的。

经过铃木的删减和改编，《李尔王》变成一部现代戏剧，完全富有鲜明的铃木忠志风格和色彩。《李尔王》一开始的场景设定在精神医院中；在医院里，一个失去亲人羁绊、在医院孤独等死的老人听护士读了《李尔王》，回忆——或想象——自己的一生，他把自己想象成悲情故事的主角，经历了一番"李尔王"的心理过程。

铃木忠志版本的《李尔王》并不难理解。

铃木让他的"李尔王"是这样出场的：演员坐在轮椅上，用两条腿在舞台上夸张地划着弧线，这一出场就是直接点题——"世界是个疯人院"。铃木忠志的导演经验，在改编莎士比亚这部多线并进的《李尔王》的过程中，使得这部《李尔王》主线明确、意

第三章 现代主义戏剧在亚洲 73

图清晰：李尔王在荒原上的叹息，荒原上疯子领着瞎子赴死，宫廷内姐妹与宠臣的乱伦……都集中在"世界是个疯人院"的总体叙述中。

莎士比亚作品大都经得住现代主义或者后现代主义的种种阐释，种种阐释都可以在莎士比亚那带着些中世纪味道的复杂文本里找到自己的证据。因而，铃木忠志对于《李尔王》"世界是个疯人院"的解释，也不算新鲜——这种解释基本上是在所谓"荒诞派"所开创的现代主义戏剧脉络中。但新鲜的是，铃木忠志为他的这种解释，找到了一种表现上的"东方语言"。

在北京演出的《李尔王》是由中、日、韩三国演员共同经过铃木忠志的培训而完成的。在舞台上，这些不同文化背景的人，经由铃木的训练，他们的气息是如此协调，演员分别用各自的母语进行演绎，却毫无违和的感觉；而他们身体的姿态与身体构成的场景，又是如此具有独特的美感。这种美感，既有导演通过外在手段达成的：那炫目的服装色彩，映衬在古朴的日式门窗之上，从古典来，却在现代舞台上如此舒服地闪耀着光芒；这种美感，也有经由训练从身体内在带来的：演员的脚，确实如扎根在舞台上一样；而这扎根在舞台上的身体，在腾挪扭转中，在快速地移动中，呈现出的真是优美的舞蹈感。

这样一种独特的美感，也确实让我好奇，好奇是什么样的表演体系与表演训练，能够让不同文化背景的人达致一种共同方向。

2. 铃木忠志的东方美学

我们今天用"铃木演剧法"来称呼这种表演风格，但如果我们要追溯这种表演体系的形成，应当说这是日本战后第一代小剧

场运动的整体结果。

　　1966年，在读大学的铃木成立早稻田小剧场，与日本著名的戏剧家唐十郎的红帐篷剧团、寺山修司的天井栈敷剧团一起，以轰轰烈烈的小剧场运动，为日本的现代剧场注入了新的元素。日本的小剧场运动所直接反叛的对象，是追求写实风格的新剧（日本的新剧，有些类似于我们所说的话剧）。在理论上，他们不满足于新剧过于依赖西方的写实主义的戏剧理念；在表现层面，他们也不满于新剧过于追求舞台布景的写实氛围，同时也过于强调文本的重要性。这一批小剧场运动的主将，他们各自的路数与方向虽不尽相同，但总的来说，他们或多或少地都受到格洛托夫斯基"残酷戏剧"的影响，强调剧场中演员的表现，强调演员的身体在剧场中的重要性。落实在实践中，他们又都非常注重结合日本传统的能、歌舞伎等表演形式，寻找西方人也在寻找的"东方性"。

　　这其中，铃木的特殊性，恐怕还是在于他的坚韧。风起云涌的小剧场运动，很快随着外部环境的变化烟消云散，同道中人也纷纷走散，奔赴各自的方向。铃木忠志却一直坚持着最初的努力方向，而且，在坚持中，他还是找到了让西方人讶异的东方人的主体性——这就是舞台上的身体语言。他结合在能、歌舞伎、净琉璃（一种木偶戏）等表演形式中的日本人的身体表达方式语言，开创出了日本现代表演的美学方向；并且，在找到这种身体语言之后，铃木还为这种身体语言创造了一套训练方法。

　　铃木开创出的表演训练方法，将重心转移到人腰部以下的下半身，注重腿，尤其是脚的移动，强调移动与延续、动与静之间的辩证关系。与西方演员挺拔、向上的身体态势不同，这种表演

方法呈现的"日本人的身体",是内缩的,也时刻与外界保持着一种紧张关系。在多年实践的基础之上,铃木忠志以《文化就是身体!——足的语法》一文[4],为自己的表演方法确立了理论基础。很快,铃木的表演方法吸引了世界各地的关注,铃木也因此成为日本最具有国际影响的戏剧艺术家。铃木不仅以《文化就是身体!——足的语法》等文章,对这种身体美学给予了充分的理论解释,并且,在日本富山县的利贺村,开设面向世界的训练营。

这种东方人的身体与西方人的身体、身体美感有什么不同?铃木在自己的讨论中,有所涉及,但并不系统。按照我的粗浅理解,大概来说,西方人自古希腊以来雕塑的发达,也许是和他们的身体形态有关的。这样一种带有雕塑感的身体,无论是在三维的舞台上,还是在二维的影视屏幕上,都有着鲜明的轮廓与线条。欧洲人的戏剧表达,或许也是以这样一种身体力学为基础的。而东方人,过去的表演体系,其实并不强调"身体"本身的独特姿态——东方表演体系,大多是借助各种程式化的表演训练,让舞台程式与带有强烈表现性的戏装、化妆等手段一起,共同构成身体语言。那么,脱去了厚重的戏装、脱去了戏曲等程式化表演的东方人,如何在舞台上找到自己的姿态?

铃木就是在试图回答这样的问题。在铃木忠志看来,剧场艺术的本质,立足于人的"动物能量"。他认为,现代社会诸多的"非动物能量",比如说电力、石油甚至核动力,给人们的生活提供了太多的便捷,但也在无形中剥夺了人的动物能量。因此,对他来说,剧场艺术的一个方向,是要揭示、发掘人的身体内部的"动物能量"(参见铃木忠志《创造个体》)。

简单说来,铃木就是要演员将自身的重心放低,首先注重身

体在舞台上的稳定性，然后在稳定性上再追求变化（我用大白话解释一下吧，如果演员重心不降低，怎么能在舞台上站稳呢？如果站稳了之后一直傻傻地杵在那儿，又怎么能好看呢？想一想我们的太极或者武术就容易明白了）。铃木很关注"足"的运动，大概是意识到与西方演员挺拔、向上的身体态势不同，东方人更在意的是向下的运动。

铃木忠志的表演训练方法，确实有效。我没有看过西方演员演出的铃木的剧目，也不知道西方人的身体经由这样的训练，舞台美感是什么样的；但在《李尔王》的舞台上，我确实看到经过训练的中、日、韩演员能够实现导演的意图——就如同铃木忠志自己对中、日、韩演员合作版本《李尔王》的解释："莎士比亚的故事大家都知道，并且演员用的是一样的训练方式，他们拥有同样的能量。因此在舞台上，他们依靠的也是这种能量互相交流，这就像是一个迂回的路径，因此演员之间并不会产生交流的障碍。"[5]

3. 在现代主义整体语境中的"东方"美学

铃木忠志的表演理论与表演方法确实是有创造性的；但如果说"铃木训练法"是"东方"美学的代表，那么，这个"东方"，却是需要我们把铃木忠志的创造性放在戏剧史的整体发展过程中加以理解的。

铃木忠志所体现的这种"东方语言"，仍然是在现代主义的整体脉络之中的。

西方的现代主义艺术，诞生于20世纪资本主义蓬勃发展的阴影下，诞生于两次世界大战的阴霾中，诞生于西方文明的内在忧虑里，诞生于心理学家对于潜意识世界的开拓……在戏剧文学上，

它的一条路线是贝克特开创的"荒诞派"戏剧；在表导演领域，它的一条主要发展路线是阿尔托以天才般的"残酷戏剧"理论所奠定的基础。"残酷戏剧"的理论，借助戏剧远古的仪式性，借用对西方人来说迷雾一般的东方思想，希望能以此治疗"文明世界"的病入膏肓；而阿尔托的理论基础，经由格洛托夫斯基将"残酷戏剧"与天主教的巨大精神性力量结缘，辅之以印度瑜伽与舞蹈的肢体训练，成为现代主义戏剧表演中的一个主要脉络。这种力量，也推动如彼得·布鲁克这样的戏剧家出走印度、伊朗，在遥远的东方文明中寻找拯救性的力量。当然，这只是对现代主义戏剧一条线索的梳理，上文所说的布莱希特，虽然也转向对中国表演艺术的发现，但不完全在这条脉络之中。

　　这一场景轰轰烈烈，但总的来说是以西方文明为主体对于东方文明的借用、理解与消化（借用是借用了，理解也是试图理解，是不是消化了另当别论）。现代主义的艺术，包含着对启蒙主义的承诺最终导致了两场大战的不解，包含着对工业化、资本主义给人与自然，人与人之间的关系带来惨重破坏的批判。而在铃木成长的60年代的日本，是在第二次世界大战的废墟上，是在战后抗议性、革命性的浪潮之下。铃木忠志那一代人，一方面，面对的现实是，日本既是发动战争的施害国，也是遭遇原子弹爆炸的受难者，另一方面，战后的日本，又在美国的支持下快速地行走在工业资本主义的道路上。在这双重力量的共同挤压之下，日本战后的现代主义艺术迅速发展——从这个视角看，日本人对于"世界是个疯人院"，对于世界的荒诞性，确实有着切肤之痛。

　　而日本战后的现代主义，面对的是两个历史任务：一方面，他们因为自己现代之不足而要痛定思痛，吸收西方的现代主义；

另一方面，在西方的现代主义往东方看的整体视野中，他们也要确认自己的主体性。这种对主体性的确认，表现在铃木忠志的舞台上，就是演员的身体性。铃木之所以如此关注"足"的运动，其实并不那么神秘——它和日本的舞踏类似，从模仿日本田间插秧的运动方式而来，其实质，还是因为日本的工业化在亚洲国家中起步很早，但农业社会的基础还在，那种往下的身体感，既是农业社会繁重的体力劳动在那一代人身上的印记，也有着日本战后阴郁的心理状态。铃木的特殊之处在于，他为日本战后这一代的社会无意识寻找到的一种从身体出发的美学表达，还为这种身体语言创造了一套训练方法。为此，他自1981年起，就扎根在日本富山县的利贺山房，把利贺山房做成自己的培训基地——面向全世界的培训基地，面对强势的西方文明，树立了"东方"身体姿态。

铃木他们那一代，找到了一种新的戏剧美学，让东方人的戏剧美学被"世界"承认；而在利贺山房，那位老人耗尽一生，也创建了这片属于戏剧的浪漫土地。但是，在日渐商业化的今天，他们那一代要追求的，戏剧的仪式性或者说戏剧的仪式功能，自然会随着时代的变化与人的变化遭遇到新的挑战。反观我们，在中国快速工业化的今天，当我们今天的中国年轻人，已经日渐国际化——举个最简单的例子，在"中国好声音"里多少年轻歌手是娴熟地跳着热舞唱着英文歌的？我们的"东方语言"又该是什么？如果说铃木的"东方语言"，面对的一方面是现代化的展开付出了沉重的代价，另一方面又是现代化展开不够的痛苦；而我们以革命与社会主义工业化推进的现代化，那种身体语言会和铃木的语言一样吗？我们经过革命被改造过的身体，还能像铃木那样

下沉和扭曲吗？我们又如何能从我们的传统中，捕捉住其当下的形态，以此来关切我们身上的病症，并以此来寻找我们与过去和未来之间的隐秘联系？

记得2007年我去利贺参加当年的BESOTO（按：北京、首尔、东京英文缩写组合）戏剧节的时候，在戏剧节结束的晚上，铃木忠志来到利贺的山谷里与大家一起聚餐。当时，这个年近七十的"老"人（你无法从他的身上感受到"老"），穿着长及膝盖的雨鞋，精神饱满地从他的排练场赶来。对于许多第一次来到这里的人来说，到了利贺自然要问的一个问题是：铃木忠志为什么要在这里做戏剧？他微微一笑，简短地说：人身上有很多种病，戏剧是治疗的一种方式；而经历过跋山涉水的艰苦旅程，也正是一种很好的治疗。我问他，这么多年下来，日本的戏剧有什么变化没有？他更简短地说：戏剧没有变，是你和我变了，是人变了。

注释：

[1] 彼得·布鲁克：《空的空间》，中国戏剧出版社，1988年。
[2] 玛格丽特·克劳登：《彼得·布鲁克访谈录1970—2000》，新星出版社，2010年。
[3] 格洛托夫斯基：《迈向质朴戏剧》，中国戏剧出版社，1984年。
[4] 《铃木忠志》，（财）静冈县舞台艺术出版，2004年。
[5] 《想感受大师铃木忠志的魅力 〈李尔王〉就不能不看》，《信息时报》2016年11月25日。

第四章
莎士比亚的演法

20世纪以来，戏剧在从现实主义向现代主义演进的过程中，在戏剧文学与戏剧演出的交错推进中，产生了一次次的更迭，创造出一个个的"流派"。但有意思的是，在20世纪中后期之后，随着贝克特以"荒诞派"的戏剧形式，彻底颠覆了戏剧文学的创作形态，戏剧在文本上的创新似乎暂告一段落；代之而起的，是以导演为中心的演剧方法对戏剧舞台提出的一次次挑战。导演中心制在20世纪中期成为世界各个主流剧团的潮流——虽然在欧洲，尤其是德国，近年来以"戏剧构作"体系来弥补导演中心制带给戏剧舞台的弊端。研究导演历史的学者们，一直在感叹现代导演的概念，是在一个完整的社会破裂、仪式不再起功能作用后崛起的[1]。在此处，我不去检讨导演中心制的利弊，而是集中在现代导演以莎士比亚的戏剧文本为中心，展开的一次次的再阐述，讨论当代舞台上现代主义戏剧展开的不同方式。

记得几年前萨姆门德斯携手凯文·斯派西，带着老维克剧院与布鲁克林音乐学院联合制作的《理查三世》全球巡演，在北京，凯文·斯派西接受采访，开口说的就是：理查三世并不遥远。确实，莎士比亚作为前启蒙时期的戏剧家，从今天的视角出发，他的文本无疑是丰富、含混与多意的；而正是这种丰富性、含混性与多意性，使得莎士比亚的作品特别经得住各种阐释。在某些意

义上,莎士比亚的作品是一种"试金石"。在不同民族不同时代,也都有不同的艺术家,选择和莎士比亚对话,通过与莎士比亚的对话,寻找自身所属那个时代的问题意识与表达方式。

我在本章将选择英国老维克剧院《理查三世》、皇家莎士比亚剧团的《亨利四世》以及立陶宛OKT剧团的《哈姆雷特》三部不同风格的欧洲作品,探讨欧洲主流剧团与实验性剧团对于莎剧的不同处理方式。同时,我还选择了韩国导演《罗密欧与朱丽叶》,探讨非西方国家如何依据本民族的舞台特点,对于莎剧文本做独特的本土化改造。

一、《理查三世》:国际主流精英的莎剧"范"

老维克剧院与皇家莎士比亚剧团都是欧洲的主流剧院。老维克剧院因为出过莎剧王子奥利佛而名扬世界,皇家莎士比亚剧团则坐落于莎士比亚的故乡,其莎剧演出的历史及权威性,也是世界公认的。老维克剧院与皇莎虽然都算得上是欧洲主流剧院,但老维克剧院更国际化一些,他们更侧重寻找莎士比亚戏剧在当下的政治性;皇莎则是要为大英帝国维护帝国的风范,刻意营造出莎剧的英伦风范,风格上更保守一些。这两种风格在英国并行不悖,二者之间在美学上并不构成冲突;相比之下,欧洲大陆的实验主义戏剧,一直在挑衅着英伦莎剧的帝国风范。近些年,在中国的舞台上,我们看到的无论是柏林邵宾纳剧院、汉堡塔利亚剧院还是立陶宛OKT剧团等不同团体演绎的不同版本的《哈姆雷特》,都带有一种对英伦成熟莎剧演法的强大破坏性。在这一节,我将重点阐释老维克剧院的"国际路线";在下一节我将就皇莎《理查三世》与立陶宛《哈

姆雷特》做个对比——对比不仅体现在这两部作品之间，也体现在中国观众对这两部作品的不同接受心态上。这种不同的接受心态，折射出当代中国精英/大众文化的差异，也折射出现代主义艺术观念对我们有着多么深刻的影响。

1.《理查三世》：欧美主流文化的代表作

老维克剧院这一版的《理查三世》上来走的就是国际范。在制作上，老维克联合美国布鲁克林音乐学院这样一个具有综合性、实验性的演出机构，请来了国际著名导演萨姆·门德斯以及著名演员凯文·斯派西担任主演。这样一种国际化制作方式，首先就说明它是面向国际市场的。

凯文·斯派西所说，"理查三世并不遥远"——他说的是如今的人们打开电视，看看萨达姆或者卡扎菲也就知道了。显然，这是一种鲜明的欧美主流精英的政治立场。不管演员的政治立场如何，至少说明对来自莎剧故乡的演出来说，他们的视野是非常国际化的。他们是希望全球的人都能够理解《理查三世》，而不是要着华服施重彩、拖着很拽的英文腔，来这里演绎遥远的英伦情调。因而，虽然有着老维克剧院这正宗莎剧的"血统"，《理查三世》整体的服装、布景、造型都简洁明快，并不刻意追求英国"范"。

2010年，在中国国家大剧院舞台上，我们看到的这个版本的《理查三世》就是一出带有鲜明欧美精英文化气质的国际主流戏剧。

凯文·斯派西一上场的造型，还是立刻让人折服——这些英国人不是靠"血统正宗"来环球"旅行"的，而是他们精准地把握着莎剧的基本要素。舞台上，凯文·斯派西的背驼得非常厉害，腿也瘸得很厉害——他腿上的金属托架，有点凶狠地将他的左腿往里

瓣,逼迫着他在舞台上的行走总是踉踉跄跄。可别小看了这造型。这造型不是造型师的功力,而是导演与演员充分想明白了如何让今天的全球观众,尽快进入莎士比亚所描述的瘸腿的、阴险的政变者形象。"阴险",只是一种描述;如何让观众一看就感知到阴险,那才是功夫。因而,这人物造型一出来,这戏就成了一半了。

这部带有国际"范"的《理查三世》,走的是极简路线。莎士比亚的历史剧,向来以多线索并进、多重人物关系、多层次共同推进为其基本特点——也是其基本难点。《理查三世》是莎士比亚著名的历史剧,也是个并不那么容易就让人看进去的历史剧——那复杂的人物关系、斑驳的历史背景,弄不好就会让观者望而却步。但《理查三世》却一扫这些让人生畏的障碍,以极简的舞台和简练的叙述,演绎了杀戮与罪恶,演绎了仇恨与崩溃,构造成了一场惊心动魄的演出。

《理查三世》的上半场紧紧围绕着理查如何最终一步步地登上英吉利的王位展开叙述。凯文·斯派西以让人惊讶的残疾造型出场后,坐在破沙发上,以那莎翁的经典句式,掀开了杀戮的序幕:

现在我们严冬般的宿怨已给这颗约克的红日照耀成融融的夏景,那笼罩着我们王室的片片愁云全都埋进了海洋深处……

2. "极简"舞台叙事的内在张力

在舞台上叙述理查"即位"的过程,就是在那表面不动声色的场面下蕴藏着血雨腥风。凯文·斯派西所扮演的理查,在这舞台上用谎言、冷血以及甜言蜜语制造了一场场的杀戮。《理查三世》的上半场是罪恶的集中呈现。在这个极简的舞台上,大多场

景都是在不同的"对话"之间展开——从理查一个人的独角戏和安夫人等的对手戏,到几个人一组的群戏等——并急速推进。《理查三世》的简洁不仅是舞台造型,而且还有导演绝不滥情,更不煽情。无论多么经典的段落,无论多么精彩的表现机会(即使是最后理查兵败那最经典的"给我一匹马,我要用王位换一匹马"),导演都在该收光时绝不手软地收光,非常吝啬地不给演员过度展现的机会——也许在导演看来,完整、流畅才是整部戏的生命力,而不是对所谓经典场景做过度的渲染与形式主义的探寻。

刚刚开场时,理查和安夫人的对手戏,就是这种完整流畅的代表。在此时,安夫人刚刚失去父亲和丈夫,充满的是对理查的仇恨。就在安和理查对话的过程中,安说着莎士比亚以生花妙笔写就的仇恨与诅咒的篇章,很快就被理查的花言巧语所蒙骗,然后再嫁给理查……这个名为"Lady Ann"的段落恐怕也就五分钟,但这两位演员却将两种极端的情绪发挥到了近乎极致的水平。看了这样的表演,不得不让人感叹:这些戏剧人为什么总能如此精确地找到每一场戏的精华所在?

正是在这种情绪的快速跌宕起伏中,理查走向了他的高潮——他戴上了王冠,当上了英吉利的王。而凯文所饰演的理查走向王位的过程,却是充满戏剧化的:你看他有些激动地甩开手杖,一瘸一拐着走向王位。这可能是上半场唯一多了些"表现"意味的场景了;而他一坐上王位,等待他的就是导演决绝地收光。

随着理查走向王位的,还有舞台整个布景的变化。仿照木质拼贴的舞台背景,在上半场几乎只使用了封闭的舞台前半部分,这也构成了上半场极度压抑的氛围。在理查走向王位的时候,舞台的布景完全打开,一种被放大的纵深感在《理查三世》的下半

场舞台上展开。如同上半场在极为压抑,又极为忧郁地展现着人的恶毒,下半场纵深的舞台,既适合理查与里士满展开战争的广阔场景,也更适合一种"复仇"的情绪。一种鬼魂都要从地狱中跑出来复仇的极端情感,一种复仇之后极大的心理宽慰——这两种极大情绪的舞台极致,是理查被倒吊在舞台中央。

《理查三世》中的服装、道具力图保持中性,不追究太多的时代性,但也并不增添太多的"当代性"。比较例外的是两场:一场是国王要求众大臣的和解,一场是白金汉辅助理查的"竞选"。在前一场,各个心怀鬼胎、面和心不和的大臣在貌似新闻记者的摄像机前握手言欢——熟悉当代新闻的当代观众,马上就从这个设置中体会到伪善。后一个场景,白金汉手持麦克风,鼓动着现场群众(置于观众席中的演员)支持理查;而理查则以现场投影的方式出现,就如同在脱口秀节目里一样回应这群众的呼声。这里,既有着对当代媒体的含蓄嘲讽,也保留着精英群体比较容易领会的莎士比亚最爱对"群氓"发的牢骚。

虽然我未必赞同《理查三世》里那种强烈的精英调性,但从整体演出效果来看,《理查三世》毫无愧色地展现了一种优良的国际主流制作的风骨。不媚俗,不矫情,也不追求过多形式的怪诞;它看重的,是以简洁与精练,在全球化的潮流中讲好莎士比亚的故事,传达自己的价值观。

二、现代主义重塑精英/大众:《亨利四世》与《哈姆雷特》

如果说老维克版本的《理查三世》带有鲜明的欧美主流知识

精英的政治立场与审美态度，那么，我们再比较一下皇莎的《亨利四世》与立陶宛 OKT 的《哈姆雷特》，就会发现，他们各自遵循的是不一样的艺术走向。而这两部风格迥异的莎剧作品被中国观众接受的方式，也清晰地折射出现代主义艺术观念对中国观众艺术观潜移默化的改造。

1.《亨利四世》与《哈姆雷特》的不同风格

英国皇家莎士比亚的《亨利四世》是莎士比亚关于亨利四世、亨利五世的三部曲之一。对英国人来说，这个三部曲贯穿的"国王成长史"是属于英国人的故事（我猜有点像我们动不动就爱拍汉武帝）；不过，这样的国王成长史对中国观众来说，实在有些太过遥远。可能也因为此吧，此次皇家莎士比亚剧团来华演出"王与国"三部曲，媒体关注的重点似乎是这个团——"由英国女王担任资助人、威尔士亲王担任董事长""举世公认的演绎莎翁剧目最权威的剧团"——而不是这部戏。不熟悉媒体"行话"的观众，一定不会想到"最权威"一般来说就是"比较保守"的含蓄用语。像皇家莎士比亚这样有点国家形象代言的剧团来说，这也不奇怪。更重要的还是其整体形象足够有气派。因而，皇莎的整部演出都很中规中矩——中规中矩的意思就是整场演出节奏较为缓慢，舞台动作的幅度都不很大，而且，演员的语速也很缓慢，缓慢到我一直以为，皇家莎士比亚剧团是不是还兼具着向全球推广英语的使命。

OKT 剧团演出的《哈姆雷特》则完全不同。媒体上称这是一场"浸入式"的演出——观众一进场，就发现演员都已经坐在舞台上了。这一版《哈姆雷特》导演的意图还是很明显的：他将舞

台直接设置为剧场的化妆间,将整场演出设定为准备排演《哈姆雷特》的演员们在后台演出了一场《哈姆雷特》——说白一点,就是有一点戏中戏的感觉。伴随着演出开始时舞台出现的低频电流噪音,所有演员对着镜子中的自己说出的第一句话就是"我是谁"。不仅仅是在开场,在演出中间,也有演员从自己的角色中抽离出来,以演员的身份将角色的台词重新说了一遍。看上去导演也是在玩一下"演员—角色"的游戏。不过这样的"游戏"并不多。整体而言,OKT的《哈姆雷特》并不是将剧本推倒重来,只是根据自己的需要重新剪裁了而已。OKT的演出有两个特点:一是整体的舞台效果非常激烈,舞台风格鲜明——相较于皇家莎士比亚在舞台上慢悠悠地说着台词,比画着舞舞剑,这里的效果简直就是电光闪烁。虽然演员并没有像皇家莎士比亚的演员那样手持有模有样的剑,但是导演却通过舞台调度把所有的动作外化出来,变成舞台上的演员推着化妆室的桌子各自为战;二是舞台上经常有神来之笔,比如说有人扮演的狗、老鼠(也可能是鬼魂)不停地穿梭在演员身边。当然最为精彩的还是导演的剪裁:比如说他让奥菲利亚在上下半场各死了一次。

这两场演出的风格差异非常清晰;但除了演出风格的差异之外,这两个剧团在中国演出过程中出现的媒体、观众与票房的反差,却很耐人寻味。

皇家莎士比亚,顶着"皇家"的旗号,怎么听着都挺有魅力的。在北京国家大剧院的演出,票房都很好;据媒体报道上海也是如此。相比之下,立陶宛的OKT剧团对于大众来说可能非常遥远。只是2014年这个团在北京戏剧奥林匹克上演出的《哈姆雷特》惊艳四座,因而也被演出商带到国内商演。

皇莎的演出以后，无论在公共媒体还是自媒体，专业的戏剧评论对这三部曲都是批评的多。批评的理由无外乎：今天的时代，都已经是阿尔法狗（AlphaGo）可以打败人的时代了，今天的舞台上，亨利和他的随从搞搞同性恋都不会让人惊讶，您怎么还在舞台上那么不痛不痒地说着伊丽莎白时代的观众才觉得可笑的笑话，还有着生怕闪了腰一般缓慢的舞台动作呢？不过，虽然媒体评论对皇家莎士比亚不太有利，但无论是在北京还是在上海，现场满满的观众，说明观众还是挺买账的。当时《文汇报》报道以"圈内失落、大众狂欢"为标题，总结得还是很准确的。

OKT剧团的演出，有很强大的感染力，但争议也比较大。争议有两种，一种当然是说特别喜欢，一种是特别不喜欢；还有一种发生在特别喜欢的人的内部：对于导演为何要做这样的剪切，为什么让奥菲利亚在上下半场各死一次……不同的观众对此有各种解释。我看到资深的媒体人吕彦妮说这戏是"理性模糊，感性至上"，也很能再现这争议中的心态。

这两部莎士比亚系列剧在中国观众心目中的不同遭遇，并不让我意外。这两部戏的票房与评价之间的差别，充分体现了当前专业的戏剧观众与普通的戏剧观众之间的差别——或者说是"精英观众"与"普通观众"的差别。有趣的是经过现代主义艺术的洗礼之后，精英喜欢的，并不再是皇莎那样彬彬有礼的英伦风范，而是OKT这样"脏乱差"的先锋调性。

2. 现代主义重塑精英/大众的区隔

这两部作品在中国演出时观众的不同反应，从一个侧面说明了：现代主义艺术观已经悄无声息地改造了我们的审美习惯。在

一般意义上，皇莎所强调的"皇室"风范是将自身往精英形象塑造，而OKT则应该是很小众的作品。在现代主义的改造之下，皇莎的精英形象，是对大众观众表意的；而OKT的小众形象，却被当前中国观众接受为精英文化。当然，OKT所呈现出的精英文化，与老维克的《理查三世》呈现出的欧美主流精英文化也并不相同。相比之下，OKT在作品走向上，并不太强调自身的政治态度，也并不在乎艺术表达的流畅细腻，而是更为在意一种文本内部的多义性，更为在意不同的自我/主体对于一部作品可能挖掘出的舞台表现方式，也更为在意受众对于一部作品的自我阐释。这种现代主义的精英路线，并不去追求对一部戏剧作品自足的带有自身意图的解释，在舞台表现方式上，更多地以一种带有"解构"性质的破坏性为主要表达方式——其内在的逻辑，正是对现代社会对"自我"更刻意的追求。

现代主义这种对"自我"的强调，表现在戏剧中，就是它对于观众的阐释能力有着极高的要求——甚至，它会把这作为一种追求的方向。我们经常看到创作者会在面对观众、面对媒体说：观众怎么理解、怎么解释都可以的，但这个解释、理解，其实首先是需要观众本身有阐释能力的。比如说对于《哈姆雷特》中奥菲利亚死了两次，导演想必会说，我就是感觉她应该死两次，而不同观众，就会在自己知识准备的基础之上，根据自己的意识形态取向与情感方向，做出自己的解释。现代主义戏剧（艺术），其实内置了一个对话的空间。而这样的对话空间，对观众的知识准备、感性能力，都是有要求的。所谓"理性模糊，感性至上"，换句话说，无非就是它没有给出既定的解释，而是给那些有感受力的读者（观众）某种自由解释的空间。

相比起来,《亨利四世》三部曲确实没有那么大的解释空间,它就是老老实实地按照莎士比亚的剧本讲述了亨利五世的成长记。对于《亨利四世》这样的演出来说,更为重要的追求是准确。正如导演格雷戈里·道兰所言,他要复原莎翁笔下兰开斯特王朝的时代风貌——当然,他对兰开斯特王朝的复原,并没有体现在舞台上的堆砌,而更为看重的是以灯光、服装、颜色等共同营造出的质感。这种古王朝的质感与莎士比亚英语台词本身的音乐性,多少带着一些英帝国的傲慢。观众的追捧,虽然多少有些在"皇家"面前"装也要装着懂欣赏"的心态,但是对普通观众来说,他只要感受到那强大的英帝国气质,他就会觉得,这就已经是好戏了。

我对精英观众与普通观众这个问题产生兴趣,对精英与大众在当前中国话语空间出现的不同意涵,大概是从2014年看《伐木》开始的。《伐木》是波兰当代戏剧大师陆帕的作品。演出时长约五个小时。演出时间长,现在早就不是问题,长到八九个小时的演出也不是没有。但《伐木》演出时长的特殊之处在于,舞台上五个小时的演出时间,基本上是和舞台上实际发生的时间是一致的。《伐木》的舞台是一场晚宴,这场晚宴大约开始的时间是晚上七点半左右(也就是观众进场看戏的时间),这场晚宴结束(也是戏剧结束)的时间差不多是十二点半。也就是说,观众看戏的时间和舞台上的时间基本上是同步的。在这样精巧的时间安排中,观众可以随着舞台上的演员一起昏昏欲睡,也可以进入舞台上演员的意识流。《伐木》在北京的演出,确实吸引了大量的文艺人士——不仅仅是专业的戏剧观众,也包括其他领域的知名文艺人士。据说看完后,大家的普遍感觉是,中国戏剧和外国当代戏剧,

差距何止四十年。

但像我这样的"专业"戏剧观众,在看《伐木》的过程中却感到了深深的不适。这种不适,倒不是说《伐木》这样的作品不好,而是这样的作品确实精致、细腻、典雅……关于艺术的种种好词,你都可以用来说这样一部作品。《伐木》是一部标准的现代主义戏剧的典范式作品。导演陆帕成功地为原本属于现代主义文学的"意识流",找到了精准的舞台表达样式。OKT剧团的《哈姆雷特》,实质上也是类似《伐木》这样的一部现代主义的戏剧作品。它遵循的逻辑是以"解构"为手法,拆解掉原著文本的有机叙述,以感性的方式,重新结构作品,并为自身的感性找到强烈的舞台手段。从艺术表达上来说,这没有什么可以质疑的;我的不适是因为中国观众——尤其是专业戏剧观众的反应方式。这些精致的艺术作品的呈现美妙绝伦,但它内在的精神动力,和我们今天作为一个中国普通观众的一般感受毫无关系。我们可以为这样一部精准的现代主义戏剧作品欢呼,但不要忘了的是,这是欧洲人接续着欧洲20世纪现代主义艺术问题的自发延展,它回应的是欧洲人自身的内在问题与对艺术的感觉。

像OKT剧团这样实验性的剧团,包括德国的邵宾纳、塔尼亚剧团,这些都是从欧洲强大的主流戏剧传统中挣扎出来的。某种意义上,他们和欧洲主流——包括皇莎、老维克之间——是有着千丝万缕的联系的。因为他们的主流戏剧足够强大,实验戏剧也就可以有各种玩法。比如,邵宾纳剧院的《理查三世》理查说服安夫人那一场,他就可以直接以强奸的方式来完成,不需要演员去处理那大量台词内在的心理逻辑,也能带给年轻观众直接的心理刺激。同样,塔利亚剧院的《哈姆雷特》,为了强化哈姆雷特的

内心冲突，索性就让哈姆雷特由两个演员扮演——更为奇特的是，在舞台上，一个饰演哈姆雷特的演员居然是从另一个饰演哈姆雷特的演员宽大的袍子里钻出来的！显然，德国的实验戏剧仍然延续着20世纪表现主义的传统，只不过在今天的舞台技术、舞台表现方式之下，这一表现主义传统得到了更为突出的呈现。

无论是《伐木》的"意识流"，还是德国《理查三世》《哈姆雷特》的表现主义传统，以及OKT《哈姆雷特》对感受的强调，都可以说是欧洲现代主义戏剧潮流的自我延续。怎么理解这种现代主义戏剧的发展，其实是一个非常困难的问题。正如我在本书的前三章里所讨论的，现代主义戏剧内在的发展动力，源于欧洲思想对理性主义的审慎怀疑以及对非理性世界的探讨；如果说早期现代主义戏剧，以其精湛的戏剧文本写作于导演构想，把人们对世界的理解推向了一个新的高峰，而其前进的负面，则是伴随着新的中产阶级群体出现，现代主义思想越来越往"自我"内在集中的张力。我们需要对此做出严密的学术分析，也要做出谨慎的判断。我们要看到，在欧洲现代主义往后现代主义转向的道路上，它一直有着强大主流戏剧作为它的制衡。因而，我们既没有必要简单地夸大欧洲现代主义戏剧的特点，更不能直接跟随他们的路线。我们可以说，这样的现代艺术作品有其独特成就，但我们的艺术（也包括戏剧），不是说四十年后到不了那里，而是：我们为什么一定要到那里？

三、韩国人的《罗密欧与朱丽叶》

欧洲大陆的主流与实验剧团，由于有着先天的优势，一直

在莎剧的解释上表现出特别的傲慢。但这并不妨碍其他文明对于莎剧有着自己的理解。在上一章所讨论的铃木忠志，就是因为其以日本独特的表达方法，被世界认为代表了"东方审美"。当然，"东方审美"不仅是日本一家，也更不仅铃木一处。在这里，我想讨论一下韩国人如何以本民族的情感、以本民族的表达方式来改造莎剧。2008年韩国木花剧团在北京演出的、由吴泰锡导演的《罗密欧与朱丽叶》，清晰地表现出，韩国戏剧在欧美现代剧场的整体结构中，居然有着如此自信的民族表现。

1. 莎剧的韩"民族化"

韩国版的《罗密欧与朱丽叶》被改造为彻底韩国场景了。这种韩国场景，并不仅仅是舞台的布景与演员的服装带来的。舞台场面不过是一个空旷的村庄，舞台上也只有一个巨大的丝绸床单作为装饰。但这个巨大的丝绸床单，成为《罗密欧与朱丽叶》故事主要的发生场景：罗密欧在窗台之下向朱丽叶的求婚场景，在这里演绎为朱丽叶腼腆地在床单下逃避罗密欧的求爱；罗密欧与朱丽叶在墓地的双双赴死，也是发生在血红色的丝绸床单之上的。这巨大的丝绸像极了宽大光华的韩服，包容了罗密欧与朱丽叶的快乐与悲伤。就像戏剧刚开始时，穿着韩服的女人和男人在欢快的音乐中，以传统舞蹈和精湛剑术来传达他们或高亢或哀伤的情感，整场演出一直都沉浸在韩式典礼的震撼之中。武术的显赫、音乐的动人感以及罗密欧的可爱与热情、朱丽叶的美丽与敏感，让这部《罗密欧与朱丽叶》成为一部韩国文化的悲情书。

《罗密欧与朱丽叶》在某种程度上回应了长久以来，我们对于一个问题的讨论：能否将一部外国名剧彻底地置于本民族的语境

中？而这种改造，既不能伤害名剧的本来意图，也不是强行植入本民族的语境而显得生硬做作。

我们也在一直做着这样那样的试验，但真正让人心服口服的实在不多，时间久了，也就会怀疑这个命题是否成立。但吴泰锡导演的《罗密欧与朱丽叶》，充分地将这部作品非常妥帖地植入到韩国社会中。这种植入，不在于罗密欧有了个非常韩式谐谑的名字"马尾头"，而在于舞台上所有的人物格调、情趣和表演风格完全就是韩式的。朱丽叶一着急就坐在地上的姿势，奶妈在舞台上载歌载舞的表演，神父怎么看都像是刚从山里采完药的韩国僧侣……甚至包括非常不起眼的卖给"马尾头"毒药的小贩，他的一举一动，都洋溢着韩国人的智慧。只要在现场看过这个版本的观众，一定不会忘记卖药人把碗中水泼到台下，并顺手把身上的毛巾扔给观众的小动作。这的确是现场互动的神来之笔，也成功地渲染了该剧的喜剧特色。

就这样，韩国人演出的《罗密欧与朱丽叶》，成为韩国人的"罗密欧与朱丽叶"。当然，这个版本的《罗密欧与朱丽叶》，也并不仅仅停留在"韩式风格"上。这种风格的获得，除了对于韩国人的艺术表达方式与生活方式的精准把握之外，更为重要的是它所具有的内在情感。

韩国在20世纪的悲惨历史以及由这惨痛历史造成的民族分割的现实，带给韩国人内心的痛楚，在今天仍然是他们艺术创作的心理能量。转化在舞台上，是《罗密欧与朱丽叶》这种莎士比亚早期悲剧的明快调子，洋溢着青春爱意的喜剧，在结尾又非常迅速地往悲剧的调子上转。这种悲剧的调子，不是爱情与青春消逝的感叹，而是两个家族暴力纷争的现状。这一喜一悲、一浪漫一

悲情，成就了一场非常杰出的莎士比亚戏剧的民族呈现。

2. 民族化的不同语境

其实像木花剧团这样，借助文本的开放性，用本民族的表演风格呈现本民族的伤痛，在韩国戏剧界并非孤例。2017年，韩国中生代导演高宣雄在中国国家话剧院演出了他与韩国国立剧团合作的剧目《赵氏孤儿》。在艺术表现上，导演高宣雄明显受到了中国戏曲的影响。在舞美、道具以及舞台动作的处理上呈现出意象化之后的简洁感——当然，这种意象化的舞台构型，又必须与舞台时空的流动性紧密结合。在《赵氏孤儿》的舞台上，整部舞台的时间空间与人物事件，是先由戏剧人物出来讲清楚空间样貌和时间点——对于中国观众来说，这有点类似于京剧舞台上的"自报家门"；而对于韩国表演来说，这只不过是他们从韩国传统演艺形式"盘索里"[2]那儿转化而来的一种表达方式。经过这样的处理，钽麂触树、饿夫灵辄、神獒作恶等经典场景，都只需要通过演员的肢体动作就能寥寥几笔勾勒出来，而且，这种表达方式比一般性的情节表演更有诗意、更加动人。同样，对于舞台上一个接一个死去的人，高宣雄也是采用了传统演艺方式，让一个"黑衣人"走上台在人物面前抖开一把黑扇，这个动作完成后，演员在演出中直接走下场——这种处理方式，也和京剧舞台上亡灵的形象非常接近。此外，与传统演艺形式接近的是，在许多重要场景完成之后，直接以唱腔唱词，明确地表达了这个角色或悲愤或哀怨的情感。

一直以来，我们对于韩国的现代演剧关注都不太够。毕竟，韩国没有像铃木忠志那样获得"世界"（即西方）认可的当代戏剧

家,也没有如铃木忠志那样将自己的演剧法往体系性方向转化的戏剧家。但包括韩国的木花剧团、美丑剧团以及更年轻的高宣雄等所展示的方向,都是在以本民族的演剧方法表达本民族的情感。

中国与韩国的状况有些相同,都面临着既要"学习西方",又要"发掘传统"的两难命题;在"现代戏剧"或"戏剧现代化"的道路上,也都有些神色仓皇,生怕被"现代戏剧"的快速发展甩出轨道,也就非常热衷于使用当下世界最新的戏剧观念、戏剧手法与戏剧思想……但有些奇怪的是,近些年来,我们用各种戏曲手法解读莎士比亚的作品也非常多,但真正能够做到像韩国木花剧团这样直面自己当下经验着的当代历史,直面自己身体中传统经验的成功案例并不算多。我们当然用不着自暴自弃,但也确实不能在韩国人的当代剧场面前故作傲慢。或许是因为中国戏曲程式化的程度比韩国的"盘索里"要高得多,直接用到现代舞台上,并不自然;或许是中国现代话剧嵌入到我们文化母体的程度又太深,使得传统表演形式与现代话剧之间总是隔着千山万水。但不管怎么样,韩国当代戏剧人以他们的民族形式做出的舞台表达,确实值得我们认真思考话剧民族化的方式。

四、莎士比亚的深刻在哪里

莎士比亚是个难题,莎士比亚又是个特别诱人的难题。他那充沛的语言能量,他把街谈巷议中的传奇信手拈来转化为人物与命运冲突的能力,他那在英国乡野与皇室之间游走让各种戏剧线索自由地在舞台上碰撞的技巧,使得20世纪以来,世界各地的戏剧创作者,都会把莎剧作为锻炼自身的技艺、展现自身思考的对

象。这其中,既有欧洲主流剧院遵循着原剧的基本理路的经典阐释方式,也有实验剧团以各种现代/后现代的方式的解构性阐释,更有其他民族以自身的民族形式和时代问题与之形成的新的碰撞。

应当说各种对莎剧的解释都有它自身的道理。我喜欢的舞台上的莎剧,无所谓是哪一种解释,但都是没那么故作神秘的莎剧。这种莎剧,不会为了"对得起"莎士比亚老先生,就要摆出一出深刻的架势,不在舞台上讨论"灵魂"、触及"人性"就绝不罢休。莎士比亚当然是很深刻,但莎士比亚的深刻,不在那非要装腔作势,在舞台上百般痛苦演绎"生存还是毁灭";也不一定要故意颠覆,在形式上呈现一些让人费尽心思去琢磨的舞台造型——比如林兆华早年在《哈姆雷特》中把电风扇、剃头椅什么的都搬上舞台。每每看到舞台上过于直接的"深刻",我总会想起《等待戈多》里波卓对幸运儿的吩咐:来,思想!

在我看来,莎士比亚的深刻在于,它对普通人来说,首先应该是好看的而不是硬让人去猜解的。莎士比亚的好看,并不是那些经过各种电影的各种改编,从文艺青年到普通青年都烂熟于心的情节——在现在的时代,情节还能有什么新意?好看的,是推动那些情节进展的人的情感力量——人在什么样的情感推动下,才会演绎出那一场场热烈的悲喜剧?是什么样的情感力量,让哈姆雷特抛弃了奥菲利亚?是什么样的情感力量,让罗密欧与朱丽叶真的就把毒药喝了下去?是什么样的情感力量,让瘸腿的理查一定要克服自己的畸形走向皇位……如果没有这情感的动力,平白地在舞台上演绎那些耳熟能详的情节,该是多么无趣啊!莎士比亚能深入那情感的微妙之中,把戏做得好看,无非就是因为走南闯北,周旋于集市与王宫,周旋于平民百姓与贵族皇室,慢慢

地洞察到了人的情感深度。他了解人的高贵，也了解人的软弱，更了解软弱的人，有时也会爆发出强大的能量——比如，谈着恋爱的罗密欧与朱丽叶本不想惊天地、泣鬼神，但他们对爱的自然追求，在种种阻力、种种意外、种种不确定性的推动下，最后竟然就真地饮下毒药，成就了一段决绝的爱情。

　　莎士比亚的好看，还在于他讲故事的方式。看莎士比亚的戏，有时真是很难理解，几百年前他怎么就能把戏写得那么"现代"呢？在莎士比亚的剧本中，永远是好几条线索同时在跑，在一个时间点上有着他打开的好几层空间。举个最简单的例子，罗密欧从藏身之地飞奔去见服了毒的朱丽叶，与罗密欧一起奔跑着（但又不在同一个时空中的）往朱丽叶墓地跑的，有罗密欧的小伙伴、朱丽叶的保姆以及追求朱丽叶的少年贵族帕里斯。要想让罗密欧与朱丽叶饮下毒药的场景充满活力，必须处理这些人最后汇集到墓地的时间节奏。在今天，如果不会处理莎士比亚拆开了那么多线头的叙述，如果真的把在文本上出现的多头的叙述线索一件件地铺陈开来，不说要演到半夜吧，观众也早就该烦死了。对付多线头的叙事，可以有各种的玩法。老维克剧团《理查三世》中的玩法，是该精练的地方，绝不拖泥带水。我记得当时看 Lady Ann 的那一场戏就感慨万千：这场戏不过五分钟，但完成了巨大的情感跨度，安夫人在这五分钟内就让人信服地由对理查的恨之入骨（理查是她杀父、杀夫的仇人啊！）到毫无办法（她最后还是又害怕又有点虚荣啊！）地嫁给了理查。在这一场景中，台词可以大量地删减，场景也可以重新拼接，但必须要完成的就是情感的转折。

　　如果真的把莎剧的好看做足了，把好看真做到位了，莎士比

亚的深刻也就自然而生了。你能说那瘸着腿的凯文·斯派西跌跌撞撞小跑着往皇位的斜坡上跑的场景不深刻吗？你能说韩国人把罗密欧与朱丽叶叙述得满场欢声笑语但在最后却急转直下，在一片血污中回到难以化解的家族仇恨不深刻吗？

所谓深刻，也许不过就是怀揣着一颗对莎士比亚他老人家的平常心，不夸大他，不哲理化他，不在个别字句上演绎深沉，也不随便颠覆……而是进入他的字里行间，尽量读懂他，找到角色的真实情感，找到戏的内在节奏，然后用今天最好看的舞台叙述完成他。

注释：

[1] 海伦·契诺伊：《西方导演小史》，中国戏剧出版社，1988年。
[2] "盘索里"是朝鲜族的一种传统表演形式，在今天的韩国、朝鲜以及我国东北朝鲜族地区都有流传。盘索里是表演者根据有故事情节的说唱本，和着鼓的节奏，以说白、唱以及动作进行表演的一种说唱艺术。

第五章
作为文化工业的音乐剧

前面四章围绕着现实主义—现代主义的发展脉络，梳理了20世纪戏剧的发展变化。但在20世纪的戏剧图景中，还有一个非常重要的领域——美国在"二战"以后崛起的音乐剧工业。音乐剧很难说是在戏剧理论现实主义—现代主义的框架中，但它在20世纪成为当代戏剧最具大众化的戏剧种类，也是20世纪戏剧发展中的一条重要线索。

就我自己来说，最开始也是和很多戏剧人一样，带着一种挑剔的眼光去看音乐剧。音乐剧不就是一种大众文化产品吗？不就是高资本高投入之下实现标准化生产的文艺商品吗？2010年，我借着在哥伦比亚大学做访问学者的机会，在纽约看了大大小小三十多部戏。也正是这样一年丰富的观剧经验，给了我在现代戏剧发展的框架下重新认识音乐剧的基础。

一、百老汇的演剧结构

和大部分到纽约的中国人看音乐剧，或者是旅游或者是业务观摩的状况不太一样的是，我是在哥大做访学的时候，"蹭"哥大本科生的戏剧课，随着我的音乐剧课老师，和那些美国学生一起，断断续续看了三十多场音乐剧的。

三十多场音乐剧并不算多。但跟着课程去看音乐剧的好处，是它能大致涵盖百老汇—外百老汇—外外百老汇的不同音乐剧形态，因而可以对音乐剧有个较为感性但又较为完整的认识。戏看得并不算多，主要还是因为在美国看戏算起来并不便宜。百老汇的戏票即使打折也要五十美元左右。不熟悉百老汇的旅游者，到时代广场排队买的打折票，最少也得七十美元上下。外百老汇的戏相对便宜一些，三四十美元。最便宜的自然是外外百老汇，一二十美元。当然，比较有名的剧团，比如在70年代就已经成名的Wooster Group，虽然他们的有些戏也是在外外百老汇演出，但票价也不菲，除非是演出前去碰运气买rush ticket，才能买到二十美元左右的戏票。

从票价的差别上，就可以清楚地看出百老汇、外百老汇以及外外百老汇之间是有着非常严格的区分的。票价是这三者最直观的区分。除去票价以外，还有一个直观的区别是剧场的大小。百老汇的剧场，以百老汇大街与西42街交汇处的时代广场为核心四下散开。课本上定义的百老汇的剧场是五百九十九个座位之上，但我去过的一般都有一千多个座位。只是，今天去看那些久负盛名的剧场，不仅地毯陈旧，灯光黯淡，座位也太拥挤了：为了在有限的空间里坐更多的人，剧场的第一排座位几乎就与舞台贴上了。不过，光鲜虽然谈不上了，但百老汇的剧场在细致处仍然透露着鼎盛时代的辉煌。比如American Airline剧场、尤金·奥尼尔剧场，这些老牌剧场虽然比不上咱们保利的富丽堂皇，但在不经意中，也可以看到这些老牌剧场的用心——即使是剧场有些不重要的空间、走廊，都是认真设计并且有着精细装修的，带有新古典的浓郁气氛。

我没想过百老汇剧场如此逼仄，但仔细一想，这道理其实并

不难理解。在寸土寸金的百老汇大街，怎么可能有我们国家大剧院、首都剧场乃至保利剧院那样占地规模的剧场呢！只是我们自己的观剧经验里，一直是缺少纯商业性的、出租性剧场的概念，只能以自己的经验去想象别人，猛一看就觉得人家的剧场怎么那么寒酸。商业演出，首先要的是最经济、最实惠，对于门面、礼数都没有那么在意。而我们的剧场观念——尤其是大剧院，大多还是来自欧洲主流剧院。一旦把剧院作为一种精神文化的载体，商业性都是后退一步——这是我们在建剧院的时候的一种潜意识。在这种观念的引导之下，相比于百老汇的商业剧场，我们的大剧院就都恢宏有余，经济考虑不足了。

百老汇的音乐剧最成功的代表，自然是那些一演几十年的经典剧目，比如说《歌剧院的魅影》《芝加哥》《狮子王》等。这些作品至今也是旅游的热点。不过百老汇如果只剩下这些旅游招牌，它的生产性必然大打折扣。我2010年在纽约看的百老汇的演出，都是最近两三年的新作。在这些百老汇的音乐剧中，我自己最喜欢的是《Fela》。这是一部以黑人非洲音乐家费拉（Fela）的传记改编的音乐剧，以Fela自己创造的"非洲节拍"与黑人灵歌为主要的音乐形式，音乐强劲有力，舞蹈也热情奔放。我喜欢《Fela》，是因为它虽然不离百老汇的基本原则，但非常出人意料的是这是一出政治悲剧。编导把重点放在了Fela回到尼日利亚反对军政府、竞选总统的过程。在竞选失败后，政府军血洗了Fela的故乡。在戏的结尾部分所有的演员在Fela的率领下，抬着形形色色、大小各异的棺材从剧场的四面八方涌向舞台，大家齐声低唱的是：走，把棺材堆到大街上。走，我们用棺材占领大街。当那黑色棺材强悍地占领了甜腻腻的百老汇舞台之时，我不得不对

百老汇可能的爆发力深感敬佩。

另外一部比较有意思的音乐剧是《美国傻瓜》。同许多百老汇的创作一样，《美国傻瓜》也是先有了 Green Day 乐队的音乐，再有戏，以音乐的情绪和风格来勾勒戏剧的线索。《美国傻瓜》说的是三个普通的美国青年，两个满怀理想地参加了伊拉克战争，另外一个为了爱情留在了城市。结果是一个青年在战争中成了残疾，另一位青年也在残酷战争面前颓废下去，留在城市的青年也经历了爱情离去之后生活的颓唐。用主创的话说，这三个青年朋友一直在试图找一些他们能够相信的东西，但结果还是没能找到他们能相信的东西。摇滚音乐保证了音乐剧的基本色调，也给这部摇滚音乐剧带来了某种意义的批判色彩。我喜欢《美国傻瓜》倒并不是因为这"批判性"，而是百老汇的精湛制作。最典型的一幕体现在负伤的男青年在住院时和护士有一段美丽的爱情。在这个段落里，男青年在梦境中与女护士的爱情是以那个女护士优美地在舞台上空飞来飞去来表现的！

百老汇的舞台上，居然可以演出一些这样具有政治批判性的音乐剧，这倒是让我对百老汇刮目相看。百老汇也确实有集"思想性与娱乐性于一体"的非常优秀的作品，比如这两年在美国很红的《汉密尔顿》，以说唱乐为底色，通过讲述美国总统汉密尔顿的故事，也切入到当前美国的政治生态中。再比如 2018 年在中国上演的百老汇 2013 年新作品《长靴皇后》，以"变装演员"的故事呼应的是美国激进人群讨论的"人们有没有选择自己性别的权利"这一全新话题。

但是，像这一类带有悲剧色彩或者批判性的音乐剧在百老汇并不算多。同样是改编自摇滚音乐，中国观众比较熟悉的

《MaMaMiYa》就是一出典型的爱情喜剧，它的主旨是在"后社会运动"的框架下重新寻找爱的主题。《MaMaMiYa》现在还在百老汇的核心地带演出。另外一部刚从百老汇退出到外百老汇的《Avenue Q》，也算得上百老汇这些年很成功的作品。这也是一部比较典型的爱情喜剧，多了些与时俱进的元素就是呼应了年轻大学生找不到工作的现实。

在百老汇看的戏越多，看到的生态越复杂，越让我觉得，要理解这样的体系如何才能做到既能在全世界巡演，又能有"思想性与娱乐性于一体"的作品，恐怕重要的还是要理解音乐剧自身的发展历程和它在欧美社会当中的位置。

二、作为"剧种"的音乐剧与作为"产业"的音乐剧

百老汇的产业链，最直观的是美国人比较简单地以剧场的座位将百老汇、外百老汇以及外外百老汇区分开来，使之形成一个有效的产业结构。其实，在这三种直观类型区别背后，美国人是以票价的区别、制作公司的分工、营利与非营利的布局等，构成强大的产业基础。百老汇庞大的戏剧产业就是奠基在大量以非营利性的外百老汇、外外百老汇的基础上——这个概念我们都不陌生。但如果要理解百老汇的产业链，我们需要的不仅是对它的产业外形的简单了解，而是要对作为一个"剧种"的音乐剧以及作为"产业"的音乐剧建立一种综合认识。我们要综合着去看，是什么样的力量，使得音乐剧这样一个"剧种"，成为在全球具有代表性的戏剧产业？这种产业和这样一个"剧种"的内在关系是什么？是什么样的力量使得这样一个剧种与文化产业在美国百老汇形

成完美结合并行销世界？这种结合的过程给我们的启示是什么？

我们首先要明确的是，百老汇、伦敦西区的音乐剧，是其文化产业的一部分——但也是其旅游产业的一部分。作为文化产业的一部分，它是吸收了全球的文化人才作为其创作资源；而作为旅游产业的一部分，它又面对的又是全球观众、全球市场。

我经常看到有人专门研究百老汇的巡演与驻场制度，把它们作为百老汇音乐产业的基础。其实这没有什么特别难以理解的。无论驻场演出还是巡回演出，其目标都是同一的——寻找最大空间、最多数量的观众群体。当纽约还没有成为全美乃至全球中心城市的时候，那时候百老汇音乐的制作公司不想巡演也要巡演——没有足够多的观众，想驻场也驻不了啊；而当纽约成为世界的旅游目的地，驻场就变得轻而易举——因为它已经成为全球旅游者都要观看的文化产品。我们总会听说，百老汇那些著名演出要提前多长时间去订票，那是因为全球到纽约去旅游的观众都会提前通过旅行社预定演出门票。现在他们当然也有着巡演的动力——比如倪德伦家族近些年也致力于在中国市场推广他们旗下的音乐剧产品，比如2018年即在中国推出的《长靴皇后》。但他们现在的巡演，已经是奠基于产业基础雄厚，实现海外扩张寻找更大市场的动力。只是他们并不清楚，中国由于有着漫长的文艺发展自身的轨迹，虽然某种程度上对于美国的文化产品没有什么抵抗力，但对于音乐剧的理解与接受，也未必就那么顺理成章。

其次，作为一种艺术形式的音乐剧，之所以能成为文化产业的重要一部分，那是在美国特殊的历史社会条件之下形成的，与美国独特的文化艺术氛围和特点有着密切的关系。

在这个意义上，我总是愿意将在美国发展壮大的音乐剧称为

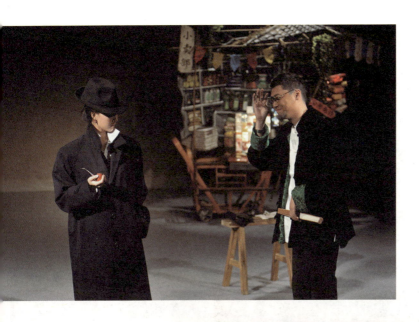

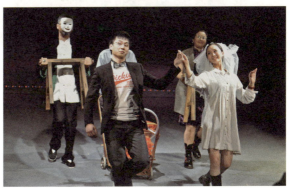

《北京好人》

导演：沈林
演出场馆：北京大学百周年纪念讲堂多功能剧场
演出时间：2011 年
摄影：李晏

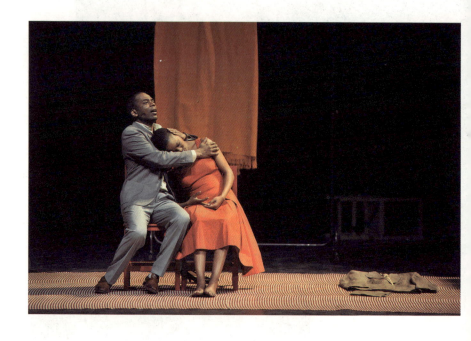

《情人的衣服》

导演:彼得·布鲁克
演出时间:2012 年
演出场馆:中国国家博物馆剧院
摄影:李晏

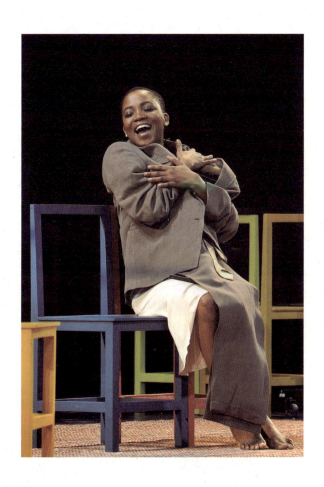

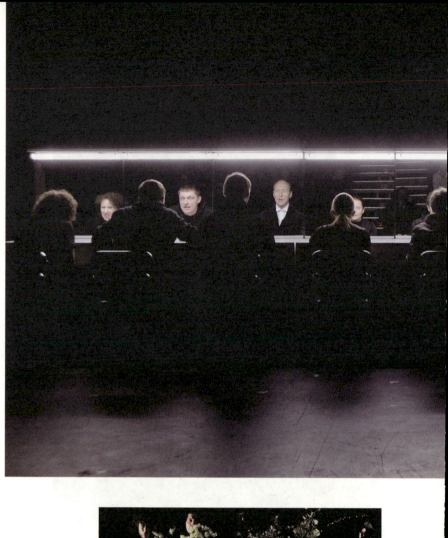

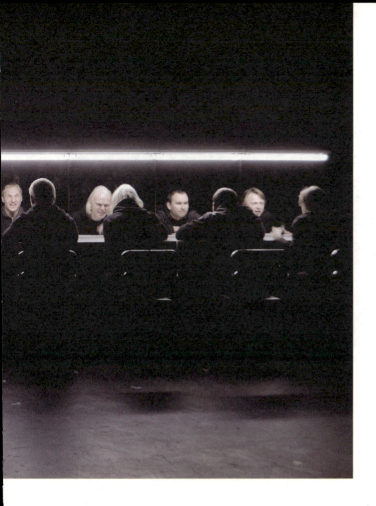

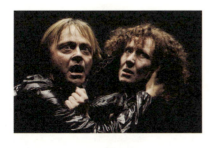

《哈姆雷特》

导演：奥斯卡·科尔苏诺夫
演出时间：2016 年
演出场馆：解放军歌剧院
剧照由剧组提供

《亨利四世》（左页）

导演：格雷戈里·道兰
演出时间：2016 年
演出场馆：国家大剧院戏剧场
剧照由剧组提供

《罗密欧与朱丽叶》（右页）

导演：吴泰锡
演出时间：2008 年
演出场馆：儿童剧场
摄影：李晏

纽约剧场(林鹤摄影)(上)
时代广场上密集的音乐剧海报(林鹤摄影)(下)

美国的"地方戏",是欧洲庞大的戏剧体系中的一个"剧种"。我这样做不是想"诋毁"百老汇——它那庞大的产业也不是说诋毁就能诋毁得了的,而是你只要将音乐剧历史化地去看一下,就会发现,音乐剧确实与喜歌剧、轻歌剧这些欧洲艺术形式有着血缘上的关系。熟悉百老汇历史的人都知道,百老汇音乐剧酝酿于20世纪二三十年代,在战后四五十年代迎来它的辉煌,然后在六七十年代衰落,经由韦伯在伦敦西区的新音乐剧,再创了百老汇在今天的辉煌。

百老汇音乐剧的历史并不新鲜,但让我感兴趣的是百老汇音乐剧兴盛的这两个时间点。

20世纪四五十年代百老汇音乐剧迎来的第一个高峰期,与美国"二战"后在欧美世界乃至全球占有主导地位是高度吻合的。我们都知道,美国音乐剧的发展过程是欧洲高大上的喜歌剧、轻歌剧逐渐与美国秀场的杂耍、歌舞秀的表演形式相结合,也不断融汇美国本土的乡村音乐、黑人音乐、爵士音乐等各种音乐要素。"二战"之后,伴随着美国在全世界地位的崛起与巩固,以《俄克拉荷马》《安妮拿起你的枪》等为代表的音乐剧,带有浓郁的美国地方风情与乡土气息的音乐剧,与美国其他的流行文化一起,也开始显现出面向世界的骄傲——这,也是美国人的文化自信吧!

经历过四五十年代的兴盛,60年代的百老汇音乐剧所受到的冲击应该更多地来自内部。在学生运动、社会运动的带动下,激进的左翼文化对标的是欧洲"先进"的文人文化——现代主义以及后现代主义的文艺思潮,肯定瞧不上既乡土又商业的百老汇。要知道这个时候身在美国的法兰克福学派的代表人物马尔库塞正以他对文化工业的锐利批判,指引着年轻学生和艺术家的艺术方

向。在整体文化氛围中,百老汇自然陷入低潮;在60年代,美国向世界——其实主要是向欧洲——炫耀的是它可以与欧洲现代主义比肩的先锋戏剧与当代艺术。当60年代社会运动落潮,整个社会复归保守,伦敦西区以韦伯为代表的音乐剧,拯救了低潮中的百老汇;而百老汇强大的工业与产业基础,也未尝不是给了韦伯的音乐剧席卷全球的强大动力。

严格说来,以伦敦西区为代表的音乐剧与美国本土音乐剧是不太一样的。但美国百老汇的优势在于,纽约是战后的世界政治中心、经济中心与金融中心。百老汇本已形成的高度垄断的戏剧产业,与金融资本一拍即合——庞大的百老汇一共只有几家制作公司,他们控制着剧场,掌握着最长盛不衰的剧目的版权,而且,纽约也逐渐成为世界人才聚集的地方——也包括越来越多的文艺人才。在这种高资本、高垄断的基础之上,只要有好的剧目,就能集聚资本、人才、剧场等各种各样的戏剧生产要素全力打造。而且,由于百老汇逐渐有全球观众作为消费群体,这也给了他们的产品足够的试错空间。正是在这个基础上,百老汇的某些音乐剧可以成为演出上千场的传奇——但这些传奇性的文化产品,是奠基在大量试错的文化工业的积累基础上的。

此外,我总觉得百老汇的成功可能还有一个深层的文化原因——美国人对于文化,大概没有像欧洲人(也包括我们)那样有沉重的包袱。在美国本土上发展起来的文化,很明显地带有与欧洲文人文化不一样的面貌,这种与工业体系几乎无缝对接的流行文化,虽然在60年代遭遇马尔库塞等人的严厉批判,但在那之后,几乎席卷全球,也包括渗透欧洲。所以,像韦伯的音乐剧在伦敦西区兴起,但其最后的推广则是在美国,我想这也是有其深

层的文化结构原因的。

这可能是百老汇音乐剧最为独特的地方：如果它不是奠基在工业与产业基础上的，它的音乐剧文化就很难有如此强大的生命力。

我们现在说百老汇音乐剧是一种文化工业，当然不是立足于马尔库塞意义上的批判，而是说我们要立足于文化工业的基础，去理解音乐剧的产业与艺术特点。

以前我们学习法兰克福学派，其实是有些难以理解欧洲知识分子到了美国后看见文化以标准化的方式生产的震惊。战后美国人最得意之处应当就是在工业领域的创新——所谓福特制，就是美国工业对标准化的重要贡献，也是其保障工业领先地位的制度。而百老汇的"文化工作者"，也以没有任何文化包袱的文化自信，以工业的方向重新定义了戏剧。戏剧这样一种强调个性的艺术形式，就真的可以在百老汇做到可复制性！戏剧这样一种特别强调现场性的艺术形式，也真的可以由百老汇做到接近标准化的全球推广！用工业的思维方法去理解、重组艺术产品的生产、制作与推广，以工业的要求去整合生产资料——包括剧作家、词作者、曲作者、歌舞演员等，以工业的方式去思考音乐剧的发展，将戏剧这样一种"手工"艺术变成可复制的产品，又怎么不是一种超强的能力呢？

我对百老汇作为文化工业的理解，也是近些年近距离观察百老汇音乐剧的一种体会。记得钱世锦先生在《走进上海大剧院》[1]一书中提到过，和美国人谈判引进音乐剧发现他们制作音乐剧的道具是按照波音货机的尺寸定做的。这样一种细节带给我的感受近乎一种震惊——这难道不是一种绝对的工业精神吗？从制作开始，就已经完全以工业流程的方式考虑道具的格式。而这种对道具的工业流程化只是百老汇音乐剧这种文化工业的一个方面，它最为厉害的是

通过各种方式，让歌舞、表演这样具有个性的艺术工作，也可以具有一定的工业流程性质——当然，这么做的前提是纽约是国际的艺术人才中心，它有全世界的艺术工作者提供充分的劳动力人才。工业，要保证的是均衡，不是个性。所以百老汇更在意的是戏剧品质的整体保障，而不是个别音乐剧明星的市场号召力。

以往我们对百老汇音乐剧的了解，在工业产业这一块，有点聚焦于其产业的特点，因而也就聚焦于按照产业的流程去学习——比如说制作、营销方法等，这些都是产业模式，但其实，产业模式只是百老汇冠冕堂皇地讲给我们虚心去学习的后发国家的文化人听的。支撑这套产业模式的，是它强大的工业能力以及战后美国人对于工业的彻悟。

三、外外百老汇曾是个斗争的概念

最后我想集中讨论一下外外百老汇。

一说外外百老汇，总觉得是个带有批判性的概念。这也没错。从某种意义上，外外百老汇是最受欧洲现代主义—后现代主义影响的，并在美国发展出自己的特点。外外百老汇与美国60年代的学生运动结合，与左翼的各种社会运动结合，既为大量非西方国家的表演实践提供了一个美国舞台，同时也出现了带有美国本土特色的现代主义—后现代主义的表演团体。

说起外外百老汇，不能不提的是 LaMama 剧场。这个带着点传奇色彩的剧场在纽约东村。LaMama 剧场不仅是60年代纽约前卫剧场的先驱，它的出现也是个传奇。LaMama 的创办人 Ellen Stewart 是一位"黑人大妈"。60年代初，她来到纽约东村 LaMama 剧场这

间破仓库的时候,仓库的地下室都可以看到天空——这个两层楼的楼房是没有屋顶的。就是在这间破地下室里,Ellen 和她的同伴们做些他们喜爱的表演,但却面临着多重的社会压力。在美国,黑人,尤其是女性,在 60 年代的保守氛围中做表演这事,是会遭遇非议的。而另一方面,他们所遭遇的还不仅是"非议",而是实在的罚单。在美国,不经允许做演出绝对是不允许的。LaMama 的出现是一个传奇。有一天税务官员拿着罚单到这里来找 Ellen,巧的是这位税务官曾经是个演员,在经济不太景气的 60 年代找不到表演的工作只能去税务局跑腿儿。他被 Ellen 打动,给 Ellen 出主意说她可以用两美元办一个 Café 的执照,这样就可以名正言顺地做演出了。穷困潦倒的 Ellen 连两美元都没有。她上街去和路人说,请给我一个 quarter,我要办一个剧场。很快,她就筹到了两美元。在给这个剧场起名时,Ellen 想到的是别人都喊她 mama,因而就以西班牙语 LaMama 来命名这个剧场。这一段故事,听上去就是传奇,却只能是那段激情岁月所造就的传奇。

 LaMama 剧场的重要功能之一,是为大量非西方国家的表演实践提供了一个舞台。许多来自日本及东南亚国家的表演艺术家正是从这里走向世界舞台的。2010 年我去 LaMama 剧场的时候,还能看到一位日本老人在那儿默默地做道具。从 60 年代以来他就是 LaMama 剧场的驻场舞台设计。LaMama 剧场一直与来自非西方的艺术家紧密合作,丰富着前卫戏剧的表现元素,而 LaMama 剧场也一直与社会中受压抑的人群站在一起。它曾经是 60 年代东村艺术家们的家园,在反战的艺术行动中扮演过重要的角色,今天它也愿意和来自全世界的前卫艺术家站在一起。

 LaMama 剧场在今天听起来真的像是一个传奇——这么说的

意思是它所代表的那个时代,那时的艺术的前卫性在今天已经有些减弱了。LaMama剧场所代表的外外百老汇,在60年代更多是为了争取表演权、争取自身美学表现的斗争——显然,LaMama剧场是这一斗争略有些象征性的成果。在今天,LaMama剧场不仅仍然有很多演出,而且LaMama剧场本身也从破旧的地下室"扩张"到了三个剧场,但今天的演出已经明显不像当年的前卫艺术那样因为有个明确的目标而显得生机盎然。我自己虽然很喜欢在外外百老汇看演出,喜欢这里轻松与亲密的"伙伴关系",但总的感觉是外外百老汇的演出实际上已经在往后退了。我在LaMama剧场旁边的一个小剧场里看了美国人改编的《沃依采克》,结果却对这部深受好评的戏备感失望。德国人原作中叙述体带来的冲击,却被美国人零散的叙事肢解得破碎不堪。为了弥合毕希纳的叙述剧大幅度跳跃带来的理解困难,改编者尽量将这部作品"写实化"。在这因写实需要而频繁变换环境、弥合叙述裂隙的过程中,《沃依采克》原剧中出离的愤怒被弱化成了点点滴滴的怨言。

这种"往回退"并不是偶然的个别现象。我在另一家久负盛名的外外百老汇剧场PS122看过一场带着些回顾性的演出,有一个片段带有非常典型的前卫艺术特色:演员手提一只活鸡上场,在一张白纸上表演以杀鸡寓意阉割的经典场景。不过,观众席上熟悉先锋戏剧的观众们,早已不是当年的大惊失色而是哈哈大笑了。

在这种往回退的潮流中,我看到的算得上前卫的演出恐怕只有Wooster Group的《北大西洋》了。Wooster Group是个老牌剧团。Arnold Aronson在其所著的《美国先锋戏剧》中特地写了他们的一笔,大概也算是和中国戏剧人较为熟悉的生活剧场(Living Theater)齐名。他们的最新作品《北大西洋》,是对林肯中心演出

的《南大西洋》的反讽。《南大西洋》是一部充斥着浪漫的、异国情调的音乐剧。《北大西洋》则用那些温情脉脉的老电影为原料，将在制服之下、爱情故事中所掩藏的性的黑暗和耀眼同时暴露在舞台之上。

《北大西洋》是深刻地植根于美国当代文化的。这部作品中的大量台词脱胎于大量早期美国军事题材电影。但那些本来缠绵的爱情表白，被演员那种故意夸大的机械声音说出来，就变成刻意的陈词滥调而让观众笑得前仰后合。我作为外在于美国文化的观众，就很难在作品中那些精妙的穿插间动容，但还是被整场演出所震慑。《北大西洋》演出的剧场，就在那种看上去最平常的公寓楼里。舞台空间非常狭小，所幸的是剧场的高度还算理想。于是，在这个窄而高的舞台空间，舞台制作为这部戏搭造了三层的表演空间。在这个舞台上，除去构图上的愉悦，这种舞台造型本身构成了另一种表演——机械，以及机械所展现的力与美。铁质的斜坡、铁质的平台，居然在机械的完美操作下，完成着舞台装置本身的起承转合。无论是演员在斜坡上快速滑行带来的力的冲击（我总会担心他们会冲到观众席上来），还是这斜坡自由地在四十五度和九十度之间的自如运转造成的震慑，都给了我从未领略过的舞台装置本身的美。

《北大西洋》恐怕是我看到的最像外外百老汇的演出了。只是这种力量在现在的外外百老汇，有点孤军奋战的苍凉感。

我自己非常喜欢的是外外百老汇的氛围，外外百老汇动不动就会有一些奇特的艺术节，吸引着奇形怪状的演出团体。我也喜欢在东村、格林尼治村这些"村"里闲逛。著名的 Public Theatre 位于东村边缘，沿着 Public Theatre 往北走到路口就到了 St Mark 街，这是东村的核心地带。我和朋友第一次到这里就感觉这里非常像 90

年代北京的五道口。这里离纽约大学很近,学生们经常到这里吃饭,各种小饭店、小商店应运而生。这里的街道很拥挤,商铺把丝巾、眼镜、咖啡等各种物品都摆放在街道上。这种热闹、拥挤以及有些乱糟糟的气氛,给我们很多亲切感。只是让我感慨的是,六七十年代轰轰烈烈的文化斗争,在如今只剩下弥漫在空气中的生活氛围了;从"斗争"迅速往后退的外外百老汇演出,却并没有给我特别震撼的印象。"斗争"总是会随时代的潮流而动,现在去强求外外百老汇再如同六七十年代那样创造一个又一个表演的奇迹是有点苛求了。我在一个教堂里看到一对来自日本的舞者,他们自70年代就在纽约表演舞踏[2]。很多观众都是他们70年代开始结交的朋友——现在也都是老人了。我很敬佩那两位舞者所营造出的氛围,也很惊讶他们的身体竟可以做出超难度的动作,但我自己已经很难和那样的美学有共鸣了。斗争形成的反叛的、激烈的美学在消退,斗争所留下的是那些可以作为演出场所的破旧教堂,是LaMama剧场到今天还吸引着世界各地慕名而来的艺术家,是那些仍然在"村"里举办的乱糟糟的艺术节以及各种奇形怪状的演出——有了这些,也就有了纽约不同于任何城市的文化氛围。

注释:

[1] 钱世锦:《走进上海大剧院》,文汇出版社,2003年。
[2] 舞踏,也叫暗黑舞踏,一般特指60年代日本现代艺术家开创的一种现代舞蹈形式。舞踏是一种混合着日本传统舞与欧洲现代舞的独特舞蹈表现方式。不同于传统芭蕾对身体修长流畅的追求,舞踏的身体语汇是内缩的,形象是丑陋的。这一舞蹈形式,来源于大野一雄和土方巽等日本现代艺术家对日本"二战"后废墟一般的生活状况与精神状况的提炼。

下 编

第六章

赖声川：生命是一个结构

自2001年《千禧夜我们说相声》在北京首演以来，赖声川的戏剧作品就成为新世纪中国大陆戏剧舞台上的重要组成部分。从2005年《暗恋桃花源》到2013年的《如梦之梦》，赖声川的每部作品，不仅创造出不同的艺术调性，而且还以新鲜的创意开启了中国大陆商业戏剧的新范式。当然，赖声川的作品绝不只是商业的宠儿，他的戏剧，无论在意涵、形式与思想上，都有他自己独特的创造。

在我看来，赖声川对华语戏剧最大的贡献在于：从他的第一部舞台剧作品开始，虽然采用了相声这一传统的艺术表现形式，但是它的总体框架则是现代剧场理念；而在现代剧场理念中，他又总是看似"漫不经心"地让传统相声，注入了现代戏剧的精神。它大胆地将古老的说唱艺术形式与现代剧场拉到了一个舞台上，既开掘了传统的现代潜力，为正在衰落中的传统民俗，点燃了一丝再生的希望；又丰富了现代剧场的表现样式，为当下的中国剧场艺术，注入了新的观念和形式。它吸引大众，既因为它是"娱乐"的，同时也因为它赋予"娱乐"这两个字更深的含义——所谓"精致艺术"，所谓"大众文化"，只有关怀的是整个时代的关怀，也才有可能融为一体。

本章选择他的三部作品：《那一夜，我们说相声》《千禧夜我

们说相声》《如梦之梦》,作为分析赖声川戏剧作品的入口,讨论赖声川的作品如何融会贯通,用现代剧场的思维,消化传统艺术,使得戏剧结构、舞台行动与思想内容水乳交融。

一、结构即内容

赖声川对戏剧结构的关注甚至可以说是他创作的出发点。

戏剧的形式一直是我关心的问题。有时候我的作品来自形式,来自结构。有些导演会被人物或被故事感动,我基本不看别的东西改编。我是从生活中做创作。什么东西会感动我,一个人物、故事、心态,等等,这些都可能给我感动。实际上给我感动最多的是结构。我看建筑物就会感动。这些建筑在空间造成了韵律感。结构可以大到一个建筑,也可以小到一个杯子。有时候结构本身就存在,像《暗恋桃花源》,不管内容是什么,结构已经存在。[1]

这种现代戏剧结构,既体现为舞台上的行动结构,也体现为戏剧文学上的行动结构。这种现代的戏剧结构,在赖声川做舞台剧的时候就是基础。在此,我以赖声川的第一部相声剧《那一夜,我们说相声》为例,来说明为什么在一系列"相声"的表层之下,潜藏着一种深刻的现代戏剧结构,给予整个舞台以行动的动力。

《那一夜,我们说相声》的基本时间与空间结构如下:

开场白:台北华都西餐厅,1985
段子一:台北之恋,台北,1985

音乐转场

段子二：电视与我，台北，1963

音乐转场

段子三：防空记，重庆，1943

音乐转场

段子四：记性与忘性，北平，1925

音乐转场

段子五：终点站，北京，1900

音乐转场

谢幕：台北华都西餐厅，1985

 看上去，《那一夜》是由跨越不同时间与不同空间中的五个相声段子拼贴而成，看上去，这种戏剧结构完全不同于我们现代话剧的幕与场结构，而更近似于传统京剧的散场结构，但赖声川却是用一种现代戏剧结构重构了它。这种结构方式，如同赖声川总会提到的爵士乐与其他形式的即兴表演，看上去每个段落都是即兴发挥，但所有即兴的段落，都是指向一个完整的结构。《那一夜》也正是如此。虽然每个段落在时间与空间上各不相关，每个段落都有自己的主题，但它们在各自发展自己的主题时，在发展过程中却都指向一个总的结构。

 《那一夜》结构的框架看上去简单，却不一定说明结构就很简单。

 最开始的序，表演方式用的是台湾80年代流行的西餐秀。西餐秀的两位演员说，他们请了两位"相声民俗艺术家"要来这里讲相声。但是，这两位艺术家没有来。于是，在戏剧的逻辑中，

就是这两位西餐秀的演员要来扮演"相声民俗艺术家"。接下来的五段相声就是这两位演员"扮演"相声演员说相声的过程。他们说的相声,从1985年的台北餐厅,退到60年代台湾街头;而这两位演员,也逐渐从"扮演"说相声的演员,与他们说的相声里的角色不断交叉。时间上,他们就这么一路退回去,退到了1943年的重庆、1925年的北平,又从1925年的北平,退回到终点站——两个1900年的相声演员在台上讲相声。最后,在舞台上的灯光与情绪冷到极点后,霓虹灯闪烁,音乐声大噪,我们又回到了相声开始时的1985年的华都西餐厅,重新见到了那两位餐厅秀的表演者。这一切好像发生过,又好像没发生过:只不过时间流逝了一些,空间,也更为繁乱。

在这个结构里,最外面的一层是它的总体框架:在华都西餐厅的一段表演时间里追述过去的时代。在这个框架中,戏剧的时间是自然行进着的,空间也没有变化。进一步,在这个总的框架里,它还套着一个回溯性的结构。在这里,时间是越来越往回走,从1985年一直倒退到1900年;空间则横跨了台北、重庆与北京三个地方。为什么时间要这么倒退着走、空间要发生这么大的转移?这是因为,这出戏的目的,要追溯相声这样一种表演形式在一个世纪中不同时段里的不同担当。在短短的两个小时中,相声经历了它的不同发展阶段,也经历了时代的巨大变化。在片段性的倒退着呈现相声的过程中,虽然每一段相声的时间与空间跨度都非常大,但每一段相声都隐含着关于"失去"或者"失落"的潜在主题;而这一环紧扣一环的失去,又随时指向大前提——在剧场中的观众已经失去两位"相声民俗艺术家"的事实。每一段的相声表演可能各有侧重,但这些潜在的主题却在细心地搭建一

个关于失落的总体结构。到最后,在关于地震与死亡的"终点站"中,在叙述层面它又回到了相声舞台,回到了已经在地震中毁掉的相声舞台。这一场景,很含蓄地表达了一个寓言:相声舞台已经没了,听相声的人也没了,舞台上,剩下的两位神情黯淡的老人,他们的声音将与他们的身影一起,在黑暗中消失掉。

这般细致、精密的结构所表达的,只是相声的失落吗?当然没那么简单。相声的消失,可以说是这部戏的出发点,但并不是它的唯一终结处。这部戏,既属于相声又超越于相声,同时,它又既属于它所讲述的时代又超越于那个时代。这里每一个相声段落,都力图以小见大,以一个断片来描述时代的面貌:80年代台北都市中的爱情,60年代乡村里的电视风波,40年代重庆的大轰炸,"五四"时代的留学归来,以及清末的荒芜与颓废……这些叙述,以精简的事件概括着时代的样貌。与此同时,在这些具体的时代中,总还有一些可以抽象出来的、适用于每个时代的情绪或者是状态。比如说人在都市中无声的消失,比如说动乱中的离散,比如说不安定中的苦中作乐,比如说记忆里的死灭……所有的这些,出发点虽然是相声的消失,但关心的问题,却不只是相声了。也许可以这么说,《那一夜》以相声的形式,既呈现了国家与民族在这一个世纪以来沉睡着的记忆,又立足在人类的基本情绪状况中,关心的,还有一个人在不同的人生境遇中的复杂状况。

《那一夜,我们说相声》就是如此以细腻的现代舞台结构能力,为相声这样一种传统形式赋予了全新的表达能力。在那以后,因为《那一夜》的意外成功,"相声剧"奇迹般地而重新获得了生长的空间,赖声川也一直以"相声剧"的方式,执着于传统形式的现代表达样式的思考。这种思考,在他的《千禧夜我们说相声》

中,我看到的是最土的相声与最洋的荒诞剧之间奇妙的无缝链接。

二、"相声剧":用说相声去碰撞荒诞剧

我是 2001 年在长安大戏院看的《千禧夜我们说相声》北京首演。很难忘那个时节的大陆观众对于《千禧夜》的热情。紧随在"千禧夜"演出之后,是那几年有好几家电视台都举办过相声大赛;随后,《千禧夜》也就因缘际会地走进了 2002 年的春晚,被更多的观众所感知到了。恍惚间十六年就过了——当我在 2018 年重新看到《千禧夜》,看到剧中的"玩意儿"挑着担子上了舞台给贝勒爷端茶倒水递毛巾,突然有些吓一跳:咦,我怎么从来没有发现,这场景,多么像我几年前看的爱尔兰"门"剧团在中国演出的《等待戈多》?这个贝勒爷和"玩意儿"怎么那么像《等待戈多》里的波卓和幸运儿呢?顺着这样的思路进入,再去看《千禧夜》里的"皮不笑"和"乐翻天",咦,这不就是流浪在荒原里一条路上的弗莱季米尔与爱斯特拉冈吗?原来看得烂熟的《千禧夜》,突然在那一瞬间变得陌生起来——啊,原来在我所熟悉的相声剧里,还有着一个荒诞派戏剧这么强硬,又这么异质的内核!

这样一种视角给了我重新理解《千禧夜》以及相声剧的入口。赖声川的相声剧,竟然是用"相声"这样一种很"土"的中国喜剧与最"洋"的西方荒诞剧碰撞出的结果。一座"千年茶园"就是在这样的碰撞中,在现代剧场的舞台上,重新出现,又在观众的视线中突然消失。

相声是一种中国的喜剧形式,可能大家会有些奇怪。相声,

不是"曲艺"吗？和戏剧还是不太相同吧？这么说当然也没错。但如果换一种视角看相声呢？如果熟悉京剧的话，京剧中的很多丑行的表演，都与相声有着或多或少的关联。比如《辕门斩子》里的焦赞与孟良，《法门寺》中的贾桂与刘瑾，这一组一组的丑角儿的对话与表演，承担的都是喜剧性功能，看上去还真的像相声。而有趣的是，这种特别像相声、特别有喜剧感的表演，往往是出现在带有悲剧意味的剧目中。《辕门斩子》《法门寺》里丑行的表演，大多是出现在生命要被剥夺的紧张时刻。这些丑角儿说相声似的在带有悲剧意味的戏剧中插科打诨，瞬间让一部悲剧变得五味杂陈又风趣盎然。相声和戏曲中的丑的表演有什么关系，我并没有深入研究过，但这样的观察视角也让我相信，说相声是中国喜剧的一种表达方式，确是因为相声作为舞台艺术的一种，与中国戏曲有着水乳交融的亲密关系。

相比之下，熟悉戏剧的观众大多都知道《等待戈多》。正如我在本书第二章讨论的，大概很多人都会说《等待戈多》是个很难懂的荒诞派戏剧，也会很奇怪《等待戈多》这样现代派的戏剧怎么会和舞台上热热闹闹的相声剧联系在一起？是的，《等待戈多》怎么会这么热热闹闹呢？《等待戈多》不就是两个流浪儿弗莱季米尔与爱斯特拉冈在荒原中的一条路上徘徊，有些莫名地等待戈多吗？在等待的过程中，另一位奇怪的人波卓带着幸运儿出场，和这两个流浪儿折腾了半天。下半场，还是这两个人在一条路上等，还是碰到了波卓和幸运儿——虽然波卓变了样子，不认识他们了，也不确定见过他们……

确实，我想对于大多数的中国观众来说，《等待戈多》都是一个太异质的文本。它扎根在战后法国纷繁的思想土壤中，扎根在

西方启蒙主义以来强大的现代戏剧传统中，而它又以自身太过独特的表现方式，对西方戏剧传统做了强硬的回应。我和大多数中国读者一样，读它读得懵懵懂懂，而且我也相信，读不懂《等待戈多》对中国观众来说并不算奇怪。但正如我在前文所说，当我看到爱尔兰"门"剧团来北京的演出，突然发现《等待戈多》原来是可以看懂的并且是可以被它深深打动的！我们看到的是波卓与幸运儿在舞台上默契配合演绎着一场欧洲式的闹剧，看到了弗莱季米尔与爱斯特拉冈时而杂耍式地玩闹"打发时间"，时而像"说相声"似的你来我往地互相开着玩笑——有时候还有点下流。但就在那玩笑与打闹之间，那个舞台上，会在刹那间充满诗意，也会在刹那间洋溢着无尽悲凉。

看《等待戈多》的经验，再一次在《千禧夜》这儿又被突然唤醒。正是这样的经验让我忽然意识到，《千禧夜》在某些意义上真可以说是以"中国喜剧"的方式去硬碰硬地碰了一次《等待戈多》的内核。在这两种艺术形式的碰撞中，作为"中国喜剧"的相声，获得了全新的呈现方式；而《等待戈多》这样一部典型的西方戏剧，也竟以"中国喜剧"的方式被重新赋予了新的表现形态。

不同于赖声川其他"相声剧"系列的散场结构，《千禧夜》是一个相对完整的上下半场结构。上半场的时空是1900年北京的"千年茶园"，两位相声演员"皮不笑"与"乐翻天"正要说相声，"皮不笑"突然遭闪电袭击而好像看到了前后的"千年茶园"；而就在他们说相声的时候，末代皇族贝勒爷带着小厮"玩意儿"登场，共同展开一段19世纪的对谈。下半场的时空是20世纪末的台北，"千年茶园"的戏台被搬到台北，一切正如"皮不笑"当年预言所展示的。就在两位相声演员皮后与乐子为晚上的演出做准

备,茶园忽然来了一位正在为竞选做准备的民意代表曾亮新与他的助理,于是,他们又展开了一段20世纪末的相声对谈。

如果我们透过《等待戈多》的视角,再去打量舞台上说着相声的"皮不笑"(皮后)/"乐翻天"(乐子)与贝勒爷/曾亮新与助理/玩意儿,他们在"千年茶园"里时而热热闹闹、时而荒腔走板地说着相声,确乎回响着荒原上的弗莱季米尔/爱斯特拉冈与波卓/幸运儿的叹息。"皮不笑"/皮后与"乐翻天"/乐子,他们是时隔百年,相逢在"最后一年的最后一天";而弗莱季米尔与爱斯特拉冈,是每个白天相逢在一个他们也不知道是不是来过的地方,"等待"一个不确定的什么人。《千禧夜》与《等待戈多》中结构严谨的两段"重复",似宿命一般地诉说这生命中那么多的似曾相识——而在这似曾相识、互相对望的刹那,可否能感知到生命本应该有的厚度?同样,透过"皮不笑"(皮后)/"乐翻天"(乐子)、贝勒爷(曾亮新)/"玩意儿"(幸运儿)以及"皮不笑"/"乐翻天"/贝勒爷、"玩意儿"四个人的不同相声段落,《千禧夜》不也是给了我们一种新的眼光,让我们重新理解《等待戈多》里那些看似前言不搭后语、那些互相玩笑胡闹的段落吗?《等待戈多》在这里,正是被以一种特别东方的"说相声"的方式,获得一种新的阐释,也因而展开了新的意义空间。

正是在一种现代剧场与现代戏剧的视角之下,《千禧夜》里的"相声"也就不只是说了六个段子那么简单,它被一种强硬的戏剧内核紧紧地勾连在一起,既展现相声这样一种舞台形式的魅力,也以自己独特的表现方式,呈现出现代戏剧的本来面貌。作为中国喜剧的一种表现方式——相声,在这样重新被理解、被观看的过程中,获得的,是自身属于现代剧场的强大意义。

三、《如梦之梦》：生命是一个循环

2018年我在重温《千禧夜我们说相声》时，看到舞台上"千年茶园"在现代剧场重新出现，又倏忽消失，就如同岁月悠远的循环。这种生命的循环，并不只是《千禧夜》一部戏剧作品的，可以说是赖声川大部分作品一个基本的生命意识。而这种生命意识，在他的代表作《如梦之梦》中可能表达得最为彻底。而从戏剧作品的角度去看，《如梦之梦》从结构到舞台表现，也可能是最饱满、最具有创新性的一部作品。

《如梦之梦》从2013年在北京首演以来，成为大陆商业戏剧最为成功的案例。除去营销的手段，我还是相信，这其中，有着赖声川精湛的戏剧结构，而且他用戏剧，碰触到每个观众内心深处对生命无言的感受。

《如梦之梦》的戏剧开场，形形色色如你我一样普通的都市人，行色匆匆地从舞台四面八方走进来，围绕着观众循环往复地行走。在一声佛铃声响后，他们开始讲一个关于"庄如梦"的故事——这个梦里套梦、梦与现实模糊不清的故事，为这部史诗营造了一种循环的氛围，也奠定了一个循环的结构。随后，从人群中走出来的医生小梅，她对于5号病人生命故事的探寻，又为这个史诗铺垫一个逆向的、纵着往前推进的时间结构。这种结构，在赖声川的相声剧里反复出现，这一次在《如梦之梦》里更是彻底演绎。这个纵向推进的时间结构，从当下的台北切换到巴黎，又从巴黎切换到多年前的上海——只是，这个如水流一样快速向过往的纵深处倾泻的时间，在大开大合的时空中上演着人生的大起大落，最终，也不过是如烛光一样的瞬间，于刹那间又回到小梅的病房，回到小梅拥着5号病人的病

房。这个纵向的、大开大合的时空,最终也完成了自己的循环。

《如梦之梦》就在这两层时空结构中同时展开,时而奔流直下,时而又回旋往复。我们就是在赖声川构造的瞬间/永恒的循环中,感受着"如梦之梦"的人生。进入这个循环往复结构的最佳途径,就是小梅的探寻。因为,这其实是如你我一样的普通人对于生命最朴素的探寻。

小梅进入5号病人的人生,构成了整部作品叙述部分的主要内容。天真的小梅,在初入社会的当口,对于生命还没有那么麻木,对于人生,还有着许多疑惑。出生于现代医学世家的她,在医院工作的第一天就遇到了许多现代医学无法解释的未知:不仅是5号病人的病,让现代医学束手无策;更重要的是,直接面对死亡,面对一个个刚刚还在呼吸着的人突然离去,让她有些惶惑,生命是什么?更深一步,这问题还指向自己:在生命面前,自己又是谁?

就这样,我们和小梅一起,在关怀5号病人的过程中,也与5号病人一起,跨越多个时空,通过5号病人的人生,再进入顾香兰、进入伯爵的人生……

小梅的探寻是静态的,而5号病人则是主动的。他是想弄明白,为什么自己的人生有那么多苦?为什么在买一个烤玉米的瞬间,自己的妻子就突然消失,自己的人生从此进入另一条轨道?他要对自己的人生负起责任,他要为这一生没有缘由的苦"找个说法"。他想弄明白,为什么偏偏是自己会遇到这样的苦?为什么是自己?自己又是谁?

5号病人的旅程就是这样一个希望能追求到答案的旅程。在这样一个旅程中,他邂逅了江红,江红是他短暂人生中的一个美丽瞬间;他经由江红进入了诺曼底的城堡,在诺曼底的城堡,在

名为"看见自己"的湖泊上,他看见了一位老年的伯爵——只是,他并不知道那个人和自己有什么关系。

经由诺曼底的城堡,5号病人见到了老年的顾香兰。在顾香兰从上海到巴黎,从诺曼底又回到上海跨越时空的人生旅程中,他进入到一个恍惚和自己有关联的人生。他看到了顾香兰的璀璨年华,也看到了顾香兰与伯爵的互相撕扯——谁说夫妻间的"战争"不真的是一场战争呢?就如同在诺曼底城堡的宴会上,银行家老婆拿出的钢笔和高跟鞋——他们夫妇间的"战争"工具——就真的不是武器吗?他还看到了不幸福的伯爵,在一场车祸后,发现自己没有受伤,然后镇定地取走自己的积蓄,从自己的这段人生中消失,远走他乡,重新开始新的人生……

如戏里的吉卜赛人所说,如果你的人生是个谜,你得用另一个谜来解;赖声川在《如梦之梦》里说的是,如果想看透一个人的人生,必须穿过另外一个人的人生。虽然辞世的顾香兰,在临走时对着5号病人,呼喊的是"伯爵",但我不愿意用来世/轮回/因果这样的概念,我更愿意说,5号病人执着地追寻"看见自己"的过程,体现的是生命的无限厚度,体现的是人生的复杂关联。比如说,5号病人消失的妻子,总会做一个相同的梦,在这个梦里她总会见到一个人从楼上跳下——而这竟然是顾香兰年轻时与王德宝的告别场景;比如说,5号病人邂逅了江红,而他跟随江红进入的巴黎的公寓,竟然是顾香兰落魄巴黎的居所;再比如,小梅对于5号病人的关怀,最开始只不过是为了要面对生命突然逝去的震惊,而在一次次蜡烛点起、熄灭的过程中,在随着这蜡烛燃灭而展开的一段段的生命旅程,5号病人的故事,不也让她对生命、对自己有了更多的理解吗?

这个经由小梅开启的5号病人的生命故事,终究回到了小梅泪流满面地怀抱着5号病人离开人世。这大开大合的生命故事,终究又是一个循环,回到了故事之初。

《如梦之梦》的循环结构,在舞台上最好的体现,就是行走,就是演员们围绕着莲花池的循环行走。

赖声川为《如梦之梦》设计的行走,既是舞台的形式,也是舞台的内容。在舞台上,不同时代、不同身份的人,在戏的不同阶段,都在围绕着莲花池的圆环上行走。在开场的刹那间,在纷纷走向舞台行走的人群中,我看到的是那些如你我一样的普通人:有的人突然速度加快紧跑两步,有的人忽然慢下来,有的人停了下来……如这些行走在环形步道上的人一样,我们的人生就如同在行走,而且是行走在一个没有尽头的圆环之上。

在行走的舞台造型中,人生要经验的轨道落实在舞台的表现中,就成为一种独特的舞台隐喻。我们每个人都在自己的人生轨道上行走着;但我们怎么知道,有另外一个在自己轨道上行走的人,走着走着,他就会走到我的轨道上来?我们怎么知道,他会在哪个时刻走进来,又会在什么时间走回自己的轨道,不再和我的轨道有交集?就如同5号病人怎么能想到,在排着队等着看电影的行走中,结识了妻子;而在另一时空排着队看电影的行列中,他的妻子就无声无息地在行走的人群中消失了?就如同在天香阁享受着与王德宝的爱情的顾香兰,怎么知道正在圆环上行走的伯爵,很快就会彻底改变到她的生活中来?再比如,在顾香兰在巴黎艰难度日的时候,年轻时痴迷顾香兰的王德宝一直在舞台上绕着圈默默地行走。他与顾香兰不在一个轨道上行走,但顾香兰怎么会知道,终于有一天,王德宝又走进了她在巴黎的小阁楼?

在舞台表现上，赖声川以行走的人、脚步，以及小梅吐纳的呼吸等要素，以肉身的戏剧，挑战了3D时代的电影技术，创造了比3D还要震撼的效果。"如梦之梦"，创造性地用戏剧这样一种即时的、当下的、真实的、没有任何特技空间的艺术形式，营造了那让人无比震撼的梦境。比如，5号病人妻子的梦境，赖声川就是用行走创造出来的：她在行走中忽然发现所有人的步调和她是不一致的——赖声川就用这种步调创造了舞台上的超现实感，创造了舞台上的梦境。同样精彩的是江红所做的关于煎蛋的梦。为了"证明"自己是真的到了巴黎，江红刚到巴黎的一段时间总是起床给自己做一份西式早餐——而有一天早晨，就在鸡蛋落入锅中的瞬间，她忽然发现自己又回到床上！"煎蛋——回到床上"的动作重复了七次，每一次的重复，在叙述者的叙述中，舞台上方就多了一位煎蛋的江红；而每一次动作停顿，煎蛋的江红就会在瞬间换成另外一个人！这个神秘的梦，隐喻的是我们每个人在人生的某一时刻、某一处境会突然卡住的状况；而营造这个梦，赖声川不用任何"蒙太奇"，不用任何剪切，也没有任何特技，就用这种极为朴素的表演，展现了剧场艺术所能释放出的神奇。

《如梦之梦》最为清晰地阐释了赖声川的戏剧观与人生观。正如在剧场传记《刹那中：赖声川的剧场艺术》的题记中所说的："剧场的独特魅力，在于它的现场性，它的浪漫在于，它是生命短暂与无常的缩影。"[2]

注释：

[1] 陶庆梅：《体验赖声川戏剧》，《视界》第5辑，河北教育出版社，2001年。
[2] 陶庆梅、侯淑仪：《刹那中：赖声川的剧场艺术》，台湾时报出版社，2003年。

第七章

林兆华：从破到立的表演实践

在中国当代戏剧舞台上，只有林兆华这一位导演，经常被人尊称为"大导"。之所以会形成这种尊称，不仅仅因为这样一位导演从80年代以来导演了当代戏剧舞台上许多重要作品，还因为，贯穿他的导演实践的，是他从80年代以来，就执着于探讨中国话剧舞台上的表演如何能够突破斯坦尼体系，以中国人自身对表演的理解，创造出一种新的表演方法来。多年来，秉持着这样的理念，林兆华一直致力于借助古今中西的不同剧本，在当代舞台上寻找"既是人物又不是人物"的表演状态。

这种对中国表演方法与中国表演理论的自觉追求，落实在林兆华导演三十年的舞台实践中，也成就了中国当代戏剧舞台非常多的精彩作品。这其中有成功的地方，也有不尽如人意之处。在这里，我没有选择他那些更有影响力的作品——诸如《哈姆雷特》《赵氏孤儿》等，而是选择了近年来林兆华导演的两部独特作品，探讨林兆华导演在舞台上对于表演的创造性实践。这两部作品一部是易卜生的《人民公敌》，一部是根据老舍短篇小说改编的《老舍五则》。《人民公敌》是林兆华与著名影视演员胡军、黄志忠等合作的作品。在这部作品中，他充分发挥胡军、黄志忠作为明星演员对舞台的把控力，主动暴露出舞台的"假象"，暴露出他对当代话剧舞台表演的认识，"以破为立"地来探讨中国话剧表演的问

题；而在《老舍五则》中，林兆华导演与北京曲剧团的曲艺演员合作，充分调动这些曲艺演员经过长久的戏曲训练形成的舞台表演风格，创造出带有中国韵味的舞台表达方式。

一、《人民公敌》：以破为立的表演探讨

1. 用表演暴露表演的困境

2016年在北京人艺演出林兆华导演的作品《人民公敌》，当时引起了广泛的争议。

舞台上，林兆华导演与演员们，几乎彻底地将《人民公敌》的演出，变成了一场"排练"。最开始胡军以导演的身份上场，吩咐着舞台各个技术部门的协调；舞台上，演员随后也人手各拿剧本上台，在角色内外跳进跳出，故意露出表演中的痕迹来。我印象中这种表演变奏是从黄志忠扮演的市长开始的。他念着台词，突然站了起来，很酷地在舞台上耍了两下"身段"；随后，这种变奏的幅度越来越大。胡军会指挥着演员说，你，往那边去一点；你，这个时候要停顿一下吧，去那边停顿一会儿；胡军会对黄志忠说，这场戏，很重要啊……台灯，台灯，怎么不亮呢？插线板哪里去了？对龚丽君饰演的太太，胡军会说，你这么演有点太平淡了；于是，龚丽君就像我们常见的在舞台上"惊慌失措"起来。演完之后，又有些困惑地对胡军说，一直这么演，好辛苦啊……

对于这样一种有些奇怪的表演，观众从最开始可能有些不解，甚至有些哗然——要知道，这可是"戏比天大"的北京人艺舞台。但渐渐地，随着逐渐习惯了舞台上的逻辑，观众开始逐渐欣赏这样一种自觉暴露出表演痕迹的"表演"，也就被舞台上的表演带入

了戏剧构造的具体情境中。

我刚开始看的时候，也有些隐隐担忧的。这样一种拆解，对于中国表演的探讨是非常有价值的，但会不会与原来的《人民公敌》毫无关系？对于大多数不关心中国表演何去何从的观众来说，是不是有点不太公平？但随着观演关系慢慢融洽，逐渐发现，虽然舞台上的演员看似很随意地在演员与角色之间进进出出，拆解了原来的角色，但是，在刻意暴露出表演痕迹的过程中，我也发现，导演与演员其实并没有把原著完全打碎，而是把原著打碎了以后重新连接起来。在破坏中，演员还是非常清楚地构造着舞台上的人物关系，比如医生与市长哥哥的关系，医生与媒体，以及媒体的后台老板的关系……而且，因为这种破坏性的表演与观众建立起了更为亲和的关系，反而更为清楚地展现了这些人背后的利益纠缠。从这个角度上来说，这样一种表演，是有很高的带入性的。

从整体上来说，导演的处理都还是很有节制的。这种暴露出表演痕迹的方式，主要集中在上半场，下半场还有一些这样的小设计，但明显地不占主流。下半场导演似乎有些刻意地让表演回归"正常"。在第四幕公开演讲中，导演尽量用细节，也尽量是用胡军作为演员的个人魅力去带动这一场的演出。胡军似乎就是以这样一种近乎本能的气场支撑住了这一场戏（我看的时候总觉得这有点像是戏曲表演中的个人独唱片段；只是戏曲中大段的唱是以音乐性做支撑的，话剧没有这种音乐的支撑，表演起来更为困难）。这种"正常"的表演方式基本延续到最后一场。胡军说完那句"最强大的人往往是被孤立的人"之后，他在舞台上笑了笑——你可以说他是对角色的，也可以说他是对自己表演的自我

解嘲。

我好像还没有看到什么作品，能够如此直接、清晰地以表演为方式，把关于中国当前话剧表演的问题，在舞台上提了出来。当然，之所以能够在舞台上如此提问，也是因为林兆华导演一直以来在思考这样的问题。

2. "以破为立"

"不像戏的戏，不像演出的演出，不像表演的表演……"林兆华导演一贯的追求，似乎就是在这样一连串地说"不"的过程中建立起来的。不仅这么说，林兆华导演也一直是这么做的。这种实践，既包括在表演中经常使用"业余演员"，也包括在《建筑师》中让濮存昕很长时间一直在躺椅上像是在梦呓一般说着台词；还包括在《故事新编》中用戏曲演员的身段与唱腔……在这些形形色色的作品中，有成功的，也有不那么成功的，甚或也会有失败的。如果说其他的作品中，林兆华导演的作品还是在试图用一种新的元素、新的质感的出现，试图想确立些什么；在《人民公敌》中，他并不提供新的表演元素和新的舞台质感，转而采用"破"的方式，让演员故意在表演中露出自己的破绽。

以《人民公敌》为介质展现"话剧腔"的破绽，确实非常有寓意。易卜生的中期作品如《玩偶之家》《人民公敌》在中国从"五四"以来就被认为是"社会问题"剧的当然代表。稍微有些戏剧史经验的人都会了解，当代中国话剧在80年代的复兴，其兴因为"社会问题"剧，其败也因为"社会问题"剧。一方面，改革开放的进程促进了利益分化，"社会问题"越来越不集中；另一方面，"社会问题"剧无论是剧本还是表演都越来越僵化无趣，话剧

也就随之越来越边缘化。为了"破"这种僵化的表演风格,自20世纪80年代以来,戏剧家们尝试了诸如小剧场、中心舞台等各种实验。这一版的《人民公敌》,正是借助这样一部经典的"社会问题"剧,通过暴露出"话剧腔"的表演痕迹,展现了中国表演所遭遇的当代困境。

我想,对于林兆华导演来说,无论其做什么样的实验,其背后的最根本动力,就是要破除长久以来笼罩在中国话剧舞台表演上的"话剧腔"。"话剧腔"是我们对这种表演的一种感觉,用理论语言描述的话,应该就是"虚假真实"——就是说演员其实知道自己是虚假的,但偏要做出自己是真实的(也就是我们常说的"真看真想")。不同于戏曲表演的高度程式化的"以假为真"——演员通过去表演程式化的、带有美感的"假"去求观众感受上的"真";"话剧腔"的假,是演员本来做不到真实,却非要在舞台上硬要去求"真"。这种破碎与矛盾,在观众那里,会直接感受为"假",感受为演员在"装"。

可是,我们大部分的话剧演员并不是不认真,不是不努力,为什么他们的努力,并没有转化为观众的感受呢?

3. "以假为真"是中国观演关系的基础

面对话剧表演的僵化问题,曾经有一种相对极端的意见是说会不会是斯坦尼体系出了问题?但随着我们看了越来越多以斯坦尼体系为基本训练方法的俄罗斯、英国等欧洲国家的演出,自觉恐怕不是斯坦尼体系的问题。那么,如果不是斯坦尼体系自身的问题,就是我们没有"学好"吗?问题恐怕并不在此。我们的表演,学习斯坦尼体系之所以学不到其精髓,除去与我们学习的方

法以及学习是否深入有关之外，是不是也因为我们中国人对于戏剧的理解以及潜意识的审美习惯与欧洲戏剧就不太一样呢？在戏曲漫长的形成过程中，不同于千方百计要在舞台上寻找真实的西方戏剧，中国的观众（也包括演出者）早就习惯了的表演与观看表演就是"以假为真"。只是，对于"假"，中国戏曲是有着严格要求的：演员在舞台上创造出带有美感的"假"，观众在这"假"中寻找他需要的真实。

我总觉得，虽说话剧在中国的发展也有一百多年了，但并没有改变中国人沉淀在无意识中的对于舞台演出是"假"的认识。或许正因为此，你越想在舞台上"求真"，因为"真"求不到，就越显得"假"；而当《人民公敌》主动暴露出自身的"假"，不但不妨碍观众的观赏，他反而会觉得很舒服，很容易进入作品的情境。《人民公敌》的刻意求假，反而让观众更容易看到人物之间关系纠葛的实质；而演出中黄志忠的表演经常会有掌声——这掌声，显然不是献给他作为市长这个"反面"角色，而是他作为演员的能力的。

但是，在话剧舞台上，如何实现"以假为真"，又是非常难的。这样的"以破为立"也只能试验一次，下一次再玩，也就不好玩了。那么，在中国的话剧舞台上，用什么样的表演方法，可以给观众愉悦的观演体验？对于话剧演员来说，又应该经由什么样的表演训练，使得演员在舞台上，找到那种"以假为真"的方法？

林兆华导演多年以来，一直致力于寻找这种表演方法。在这次《人民公敌》的演出中，上半场在"破"了"话剧腔"之后，胡军在紧接着第四场的演出，有点像是在建立一种以演员本体为中心的表演方法。但对于演员胡军来说，他是可以以自己的魅力

"本色"出演，但这种"本色"，往往是与个别演员本身具有的能力相关的。演员的这种能力，除去其个人的天分之外，又该如何建立呢？

中国戏曲的表演方式当然为我们的话剧表演提供了参照。只是这种参照是非常曲折的。中国戏曲的"以假为真"，有自己的一套程式化的手法。这种手法，既需要演员长时段的艰苦学习，也与戏曲所处时代的社会生活紧密相关，而且，戏曲的程式化手法，对于舞台的样式、剧本的形态，都有着高度风格化的要求。直接在话剧舞台上运用程式化手法，只能是另一种僵化的方式。

二、《老舍五则》：以静为动的舞台美学

让我们来看看林兆华另一部和曲艺演员合作的作品《老舍五则》。如果说导演《人民公敌》是林兆华用戏剧演出的方式，写了一篇他如何不满意当前话剧舞台表演的论文，那么《老舍五则》，可以说是林兆华试图发掘中国传统戏曲、曲艺表演的特点，不仅使之适应现代剧场，而且还能创造出新的舞台美学。

1. 以精练与写意勾勒人物

话剧《老舍五则》以五部老舍的短篇小说改编而成。这五部小说之间并没有太多内在的联系，改编者也无意强化或者生造这五部小说在舞台上的联系，而把重心放在了如何用戏剧的美学来呈现老舍短篇小说那隽永绵长的韵味上。

这五部白描一般的小说，表面上看来并不具备传统意义上的戏剧性，戏剧冲突并不突出。在这五个短篇中，戏剧冲突比较强

的要数《柳家大院》了。围绕着小媳妇的自杀，在小媳妇的娘家和婆家老王家，以及被认为"教唆犯"的邻居张二婶一家之间，还有些热闹的场面可以做。戏剧冲突最弱的恐怕是《断魂枪》了。在小说《断魂枪》中，老舍先是铺垫了沙子龙断魂枪的江湖威望，然后又铺垫了一场上门挑衅的孙老者和沙子龙徒弟之间的恶战，但当读者在期许着一场更激烈的场面出现之时，老舍反而稳住了叙述，沙子龙和上门挑衅的孙老者之间不但没有构成冲突，甚至连沙子龙说的话都变得耐人寻味的简单。所有深刻的内心冲突，都被老舍用几句白描写尽："夜静人稀，沙子龙关好了小门，一气把六十四枪刺下来；而后，挂着枪，望着天上的群星，想起当年在野店荒林的威风。叹一口气，用手指慢慢摸着凉滑的枪身，又微微一笑，'不传！不传！'"[1]几句话就写尽了一代镖师在大时代中的苍凉心境。其他的三部小说，《上任》很有趣，以土匪当稽查长为契机，写的是官匪合一的闹剧；《兔》有些叹惋年轻票友的沉沦；《也是三角》中的两个大兵，是《茶馆》中同娶一媳妇的哥俩的前身，在戏谑中潜藏着一缕穷人的辛酸。

　　面对如此精练的语言与如此写意的叙述，将老舍的短篇小说立在舞台上，对于改编者来说无疑构成了巨大的挑战。在精练与写意背后，老舍小说的妙处还在于他以精练与写意极冷静地勾勒出的人物素描：他写《断魂枪》中的沙子龙总共不过千字，就写出了英雄迟暮；《兔》写小陈由普通票友的蜕变，不过是从他脚着"葡萄灰的，软帮软底"的一双鞋入手⋯⋯幸运的是，由王翔与林兆华合作改编的戏剧《老舍五则》，也正好是抓住了老舍小说以精练与写意勾勒人物的特点。经由编剧的再提炼与导演的舞台再创造，老舍以白描勾勒出的生动人物，就在舞台上栩栩如生地立起

来了。

2. 用语言为人物造型

《老舍五则》之所以能让这些人物站立在舞台上,主要依靠的手段,正是老舍勾勒人物时使用的带着鲜明特色的语言。《老舍五则》中的每一个段落,那些或者在柳家大院生活着的街坊,或者由黑道漂成白道的稽查处,等等,都有着让人听过了不会忘记的台词。在柳家大院里,老王家为了"减少损失",硬要说是邻居张二婶劝诱小媳妇自杀,想从张二婶家讹一笔丧葬费;张二对此一顿数落:"好王大爷!五十?我拿!看见没有?屋里有什么你拿什么好了。要不然我把这两个大孩子卖给你,还不值五十块钱?"几句抢白就把老王的嘴堵得严严实实。《上任》中想把自己漂白了再捞钱的尤老二,为了摆平旧时兄弟在五福馆请客吃饭,一句讨好的"水晶肘还不坏,是不是?"生生地被王小四"秋天了,以后该吃红焖肘子了"给噎了回去。[2]

正是这些鲜亮的语言,让本来有些枯涩的舞台有了光亮。更重要的是,这些语言,不是在书本上供人玩味的,而是在舞台上脆生生地说出来的。这些带着光亮的语言,不仅仅是老舍的创造,而且也是那些在舞台上的演员的创造。这让人不得不感叹导演林兆华的独具匠心。他选择了北京曲剧团的演员为《老舍五则》的主要班底。曲剧,这一北京独特的剧种,本就有着与日常口语融洽圆通的魅力,并不都发生在北京的这五则故事,在整体上洋溢着醇厚的北京韵味。正是这些曲剧演员身上所带有的底色,正是演员把自身的气质糅进了作品中——因而,在某种意义上,可以说是他们再造了这些人物。

比如说《也是三角》。《也是三角》并不是以对话为主的小说。改编者巧妙地把老舍的叙述语言变成了两个人的对话体独白。而两位演员出场后的对话，有些地方像是叙述性的独白，有些地方又是自然的对话，而这独白与对话又是以一种类似相声的风格表演出来的。两个人说相声似的你来我往，原来交代性的叙述也经由这样的对话风格而变得趣味盎然。《上任》也同样有趣。在最直观的层面上，《上任》以造型取胜——那些曲剧演员本身独特的造型特色，在这一场中得到了充分的展现。横七竖八地以半圆形展开的"歪瓜裂枣"般的稽查处官员们，配合上带有江湖味的对话，使得《上任》充满了趣味。

人们常爱说话剧是语言的艺术。这话没错。但"话剧是语言的艺术"是有两个前提的。一是剧作者为他笔下的人物提供了独具魅力的语言——这点，《老舍五则》的改编者成功地做到了；二是如何把这些精彩的语言"说"出来。用"说"也许是不合适的——《老舍五则》正是以演员们的精彩表演说明了，话剧的台词其实依赖的是极强的表演性。

3. 静的美学

如果说对于人物与语言的成功把握，使得《老舍五则》基本在"优秀话剧"上站稳了脚跟，而这个扎实的立足点，也给了导演林兆华更多自由发挥的空间。林兆华导演近年来的作品，越来越与传统的戏曲美学融会贯通，"空"的舞台几乎已经成了他的标志。《老舍五则》也不例外——而这五个背景差异很大的短剧，也只能以"空"的舞台来表达。林兆华导演以"空"的舞台恰当地完成了剧本大跨度的时空转换；更为重要的是，这种"空"也暗

合着老舍小说那种大写意的叙述风格。

　　但林兆华在《老舍五则》中并不停留于"空"的舞台。在"空"的基础上，林兆华以《老舍五则》将其美学追求更往前推了一步。《老舍五则》所选择的老舍的五篇短篇小说，传统意义上的戏剧冲突都不明显，每一个场面也并不激烈；而导演林兆华却出人意料地顺着这并不激烈的戏剧场面出发，不刻意地追求戏剧冲突，在"空"的舞台上，大多数时候竟然都让他的演员们在舞台上以一种静止的姿态存在。当然，这种静止不是纯粹的静止，而是如同中国水墨画一般，在静中蕴藏着动，以动来凸显静。比如开场戏《柳家大院》，整场戏在场面上以躺在丧床上的小媳妇与蹲着的公公老王为轴，老王的儿子与女儿分别在轴线的两侧，邻居张二婶则在这张图画中较为自由地以斜线穿插。构图之讲究与优美，让人赞叹。再比如说《兔》，让人惊叹的是导演让绝大多数演员坐在一排椅子上——正是这有些极端的静，凸显出小陈一段戏曲表演的灵动。除去每个篇章如此精致地呈现出"静"之韵味，在整个结构上，导演也似乎非常有意识地把《断魂枪》放在整场演出的中部，而且有些刻意地凸显了这部作品中武术表演的特色，使得整场演出在动与静的协调中达到较为和谐的表达。

　　在我看来，这种优美的舞台造型，呈现的是林兆华在舞台上更为激进的探索——尽管这种激进是以"静"的方式呈现，不抢眼，也容易被人忽视。林兆华导演的《老舍五则》，是他将中国传统表演要素与现代话剧融合得最为妥帖的一部作品。这部作品可能不如他导演的《哈姆雷特》《建筑师》那么有名，也不如这些作品可以提供更多的概念供批评家宣扬。也正因如此，《老舍五则》从2013年演出以来，一直没有得到很好的讨论。但是，一直到

2018年，它几乎每年都可以继续在戏剧市场中演出。由此也可见《老舍五则》通过表演确立的美学韵味，这种韵味留在观众心目中悠远的回响，不正是对这一美学表现最好的评价吗？

也许在林兆华导演的实践中，这两部作品都不算最重要的作品，但在我看来，这两部作品充分展现了他作为导演对于表演的认识，以及他认为中国舞台上表演应该努力的方向。如果说林兆华的《人民公敌》以"以破为立"的表演方式完成了演出，同时，它把更难的问题留给了我们。它在提醒我们，我们要在舞台上建立的话剧表演，要与中国观众的审美的潜在经验相吻合，要与中国观众当下的内心节奏相吻合；它也在提醒我们，如果我们要回答当代的话剧舞台上什么样的表演不是"话剧腔"，恐怕这还不只是表演本身的问题，它也许还需要我们从剧本的样态、舞台的叙述方式中，做相当扎实的实践与研究工作。如果说《老舍五则》是林兆华对自己提出的问题提供的一种解答方案，我将在后面关于田沁鑫的舞台创作以及更年轻的创作者的作品中持续深入这样的讨论。

注释：

[1] 老舍：《我这一辈子：老舍中短篇小说选》，中国华侨出版社，2017年。
[2] 同上。

第八章

田沁鑫：舞台艺术与社会思潮的碰撞（上）

2000年以来的当代中国戏剧，有一个共同的缺憾，是越来越丧失与当前社会思潮对话的能力。这当然也是因为2000年以后，中国知识界整体进入到专业化的进程中，知识只生产知识，知识与思想脱节。在这种专业化的知识格局中，艺术领域也自然与知识生产之间有了距离。在这期间，几乎是唯一还能以自己的戏剧作品与中国知识界进行对话的恐怕就是田沁鑫的戏剧作品了。她几乎是唯一一位戏剧导演，有两部作品在演出后引起了思想界的普遍关注，《读书》杂志先后为这两部作品——《生死场》与《北京法源寺》——召开了专题研讨会。

本章及接下来的一章，我将分别选择《生死场》《北京法源寺》《青蛇》三部作品，作为切入分析田沁鑫探寻并力图建立讲述中国故事的舞台方法的过程，分析田沁鑫如何以戏剧舞台与当代社会思潮激烈碰撞，从而奠定自己在中国戏剧界的独特地位。

一、《生死场》：荡气回肠的开端

1. "生死场"是一个传奇

1999年，年轻的田沁鑫刚刚导演完她的第一部舞台剧《断腕》，被中央实验话剧院赵有亮院长招到了话剧院；刚到中央实

验话剧院,这位1968年出生的导演就获得了排演《生死场》的机会。

《生死场》在1999年的演出盛况,我没见着过。只是从各种材料中获悉,在当时寂寥的演出环境中,《生死场》犹如一声惊雷。它演出后不久,就拿到了文华奖、"五个一"工程等各类政府奖项;更重要的是,这样一部作品也让当时的知识界与思想界刮目相看。

这事比较重要。因为从90年代起,戏剧界与知识界早就互不往来(好像现在也还是不太往来)。1999年演出的《生死场》在知识界和思想界还能激发不小的波澜,确实有些让人惊讶。《读书》为这部作品专门召开了研讨会。知识分子对它的关心,不仅仅因为它是部好"戏",更为重要的,还是在1999年的环境中,一个年轻女性导演通过对萧红的演绎,对于当时知识界正在讨论的"民族主义""女性主义",居然有着那么独特的舞台表达。这确实刺激着当时的思想界。

我没能赶上《生死场》1999年演出的盛况。等到看《生死场》的录像版本,已经是在2000年之后,戏剧市场已经经过孟京辉《恋爱的犀牛》的扫荡,开始了蓬勃发展的前奏。我记得我最早见到田沁鑫的时候,她正与著名戏剧导演林兆华排着一部由蔡明主演的话剧《见人说人话》。那是一部由明星主演的喜剧,也是在当时典型的商业戏剧。

就在那个市场蠢蠢欲动的2001年,我打开《生死场》的录像,开始时并没有特别的预期——一部舞台剧的录像剪辑会有什么好看的?但我确实被《生死场》1999年版演出的录像惊到了。十几年前的录像技术并不高明,画面不太清晰,而且还很不稳定。

但即使如此，舞台剧版的《生死场》，却在影像上呈现出比很多电影还要精准的剪切：在那精准的剪切之下，萧红在小说《生死场》中以白描般轻描淡写的人物，化作精准的舞台造型与充满力量感的舞台行动。

看了《生死场》的录像，确实有些明白当时的思想界为什么能激动。田沁鑫版的《生死场》，直接从最高调的"生"与"死"切入：舞台上，这一面，金枝痛苦地生着孩子；那一面，赵三砍死了穿长衫的小偷（他们以为是地主二爷）。这两个如此极端对立的场面，如两个特写镜头，为这部戏奠定了慷慨悲凉的调子；而此后的舞台叙事，以"生死场"为背景展开的，是这一片"场"上那被艰难生活所麻痹着的生命，是这卑弱的生命在死的挤压下所焕发的生的能量……

2015年，十六年后，《生死场》再度演出。在这一年的舞台上，倪大红已经是大众瞩目的明星，饰演赵三的韩童生也已经退休，而当年在舞台上，激昂地吟诵着对男人的赞歌——"是树，高高的；是河，长长的……啊不，是江，大大的江……松花江"——扮演王婆的演员赵娟娟，居然在演出完第一版后，香消玉殒。

人生如白驹过隙，但过程确又是如此真实。

看过2015年版的《生死场》，很多人会对比1999年的那一版，然后纷纷摇头。演出，确实如生命一样，它往往只有一次的璀璨，在一个特定时刻绽放过自己的生命，激动过一些人；它可以再来一次，但当年孕育那场生命的环境，已然不在；在一个不同环境中孕育的新的生命，必然是另外的呼吸、另外的命运。这些，都强求不来的。

而对我来说，观看这场隔了十六年迟来的演出，对于它的舞

台表现可能的限度，是有着充分预期的。但我想从十六年后的舞台上寻找的是，《生死场》曾经做到了什么？是那个当年年纪轻轻的导演，今天和以后还能做出什么？

2. "生死场"上的"民族主义"与"女性主义"

我经常有些好奇，在《生死场》中那些让知识分子非常惊讶的民族主义和女性主义的表达，到底是什么？

事实上，从文本层面看的话，舞台上的《生死场》，无论是民族主义还是女性主义的表达，都不算复杂，也并不算新鲜。尤其是关于民族主义的表达，与启蒙的主流思潮之间有着深刻的关联。如果说当年萧红用白描一般的冷静与奇诡的语言书写着生活在这片土地上的人群的麻木与困顿，以舞台的形式去表达这样的麻木与困顿，更为直接，也更为夸张。在《生死场》开场那激烈的生与死的场景，在进入演出之后，却迅即幻化成了无边无际的苟且与偷生。《生死场》的大部分舞台时间，都是在一种极度压抑的调子里度过：二里半的婆子被日本人强奸（而那几乎是笑呵呵地就完成了的）致死，二里半的愤怒，也只能去打那死去婆子的脸；赵三看不上二里半，却迁怒于金枝与成业偷情生的孩子，刚刚出生的婴儿，被赵三那么一扔，就无声无息地在舞台上消失……这一幕幕的场景被田沁鑫从萧红的笔尖提炼到舞台上，以最强烈的舞台语言，营造出了胡风所说的蚁子似的生活着，糊糊涂涂的生殖，乱七八糟的死亡。这种种的压抑，终于在最后，在实在活不下去的挤压下才去"敢死"。最终，在舞台上那一群一直直不起腰的群众，在舞台上站立了起来，为的是："等我埋在坟里……也要把中国旗子插上坟顶！我是中国人，我要中国旗！"[1]

与启蒙主义不同之处在于，这舞台上戏剧化的表达，虽然一直在一种压抑的调子里进行着，但整个目光，却并不是如启蒙者那种自以为旁观的冷眼；如同萧红一样，田沁鑫对于这土地上的人民，是完全置身于其中——因为置身其中，才能对这"生死场"上人的麻木、困顿——甚至暴行——都有着极其深刻的理解；也因为这种极为深刻的理解，当《生死场》上的农民最终站了起来赴死，这一民族主义的叙述也就自然脱离了启蒙的叙述。田沁鑫当年在《生死场》里呈现出的民族主义，一直有着巨大的争议。其实，它并没有脱离开主流的关于民族主义的叙述，它只是从启蒙主义的观察出发，往"国民性"的深处走，必然就会有走到的一幕。而它之所以引发启蒙主义者的反感，恐怕还是因为那戏剧的场景，壮观激烈，刺痛人心。我想大部分观众在看戏之前都未曾想象过，萧红那奇诡的散文语言，变换成强烈的戏剧语言的时候，那被唤起的民族情绪，竟如此强大，如此刺目。

相比于民族主义的表述，《生死场》中女性主义的表述，是田沁鑫最独特的。如果说民族主义表述的基础，事实上是萧红奠定的；那么这其中女性主义的表述，却有着明显的田沁鑫的再创造。当然这种再创造，并不是虚构，而是把原著中的某种情绪放大。最让人印象深刻的改写，是看田沁鑫的《生死场》，会自觉地把王婆看作主角；而其实在《生死场》中，王婆只是萧红白描中的一个人物而已——相比于金枝与成业的线索，她都不算是最主要的角色。而田沁鑫却给予王婆这个角色最为浓重、最有生命力的表现。

王婆最开始出现的场景，是赵三与村民合力杀"二爷"（其实是杀了小偷）。当赵三因为真出了人命有些呆傻到不知所措的时候，王婆着一身红衣，一个巴掌拍向赵三——一句"他爹，是树，

就高高的",激发了赵三;而王婆再度出现,则是面对赵三对着二爷求饶——她无法接受"一个男人,起初是块铁,后来,咋就变成一摊泥……"她愤怒金枝的逃跑,愤怒柴火铺被烧,但她最不能忍受的是一个男人的坍塌。她选择了自杀。但这旺盛的生命力并不肯停歇——金枝的意外回归,给了她重生的生命一个全新的理由——给金枝和成业这对没成婚就生出的孩子一个活路。

坦率地说,这里的女性主义,如果用女性主义的理论去衡量,一点都不女性主义,至少不是"政治正确"的女性主义。

这里的女性主义有点近乎本能。这种本能很直接,就是对男性懦弱的蔑视。男人在这里实在没用。在《生死场》舞台上的男人,要不就是如二里半嘟囔着"败坏我",要不就像赵三一样,杀二爷没杀成就认了自己一条命值五个银元……

而如王婆这样的女人,那种刚烈与倔强,是绝不同于男性的。她不仅是刚烈到足以去死,而且强韧到直面由死而活后的生——既然活过来了,那就活着吧。活着给金枝接生,活着眼睁睁地看着赵三把孩子摔死。舞台上在孩子被摔死的那一刹那,没有撕心裂肺,而是极为寂静。女性,以那种决绝的寂静,静默地看着男性由于自己的懦弱而杀害一个无辜的孩子。

因而,这里的女性主义,不过是从一种生命本能出发的对男性的普遍蔑视;在这种本能中,也仍然保存着对男性的阳刚与担当的一点期望。因而,从女性主义的观点去看,它怎么可能正确呢?

3. 找到中国舞台的表达方法

从理论上看,《生死场》其实并没有那么复杂,也未必那么深刻。但这并不妨碍它直指人心,从艺术上的震撼出发,给人更为

复杂的思考。

 这也是我对田沁鑫及其作品长久以来最感兴趣的所在。艺术作品不是思想的图解，不一定要求在思想上有多深刻，才会成就一部作品；而很有可能，一部艺术作品，创作者并没有刻意去追求一种理论上的深度，而是她把自己认为最重要的东西，以某种强烈的方式给你呈现出来——而她认为重要的东西，是可以在观众内心那儿持续发酵的。那么多知识分子对于《生死场》的各种解读，就是如此。

 而在我看来，田沁鑫也许一直执着于的，是找到在中国舞台上的表达方法，一直在尝试如何将中国传统对于舞台以及美感的认识与表达方式，转化为现代剧场美学。这种方法当然也不新鲜，焦菊隐的《茶馆》就是这一方向上的杰作；但田沁鑫显然与此不同，她的尝试要远比《茶馆》更现代——谁让她比焦菊隐要面对着一个更现代的世界，面对一个现代的——甚至后现代的——剧场呢！当然，这"一种方法"只是一个大方向，在具体的作品中，这种方法可以转化成各种实验。在她的处女作《断腕》那里，我们就看到了舞蹈演员如何以现代舞的造型来塑造话剧演员的身体。在《生死场》这里，这种方法具体来说就是用电影语言的思维剪切舞台：她用电影蒙太奇的语言来剪切舞台上的时空，以这种快速的时空切换，实现的是中国传统戏曲舞台的自由流动。在她导演的《风华绝代》《四世同堂》乃至《青蛇》中，这种方法又在变化。比如在《风华绝代》中，在舞台上，前台的知识分子说着评书、隔帘观看赛金花在后台对峙瓦德西的场景，不仅是时空穿梭，而且是真实/虚拟两种时空的自由穿梭了。在《四世同堂》偏写实的舞台上，拉黄包车的小崔在节庆日拉着黄包车走了一圈，就

将小说《四世同堂》最后部分转换成了一场荡气回肠的叙述……

从田沁鑫1997年的处女作《断腕》到1999年的成名作《生死场》，不过短短两年的时间，就奠定了她在中国戏剧界的独特位置，引发了知识界的普遍关注——这关注的目光，既是她继续发展的动力，也未尝不是一种沉重的压力。而从1999年之后，戏剧市场突然打开新的局面，文化生态的变化也非常迅速，这一切，对于年轻的导演田沁鑫来说，都是严峻的挑战。

二、《北京法源寺》：多重叙述中的历史与江山

经由《生死场》奠定的基础，在戏剧导演圈里，知识界对田沁鑫总抱有厚望——当然，期望越深，就越容易苛责。在1999年的《生死场》之后，戏剧市场的复杂面貌，也让田沁鑫的探索变得分外小心。从1999年到2015年，这期间的多部作品如《赵氏孤儿》《四世同堂》《青蛇》都各有特点，但又都争议很大——且不说这期间她为市场而创作的《风华绝代》《红玫瑰白玫瑰》《明》《山楂树》《夜店》等作品，都受到很多苛责。但田沁鑫是一个能行动的人。一方面以最能忍的妥协，在市场上为自己奠定戏剧界的一种身份，另一方面，她也有着对用自己的方法讲述中国故事的坚守。

2015年底由她改编的李敖作品《北京法源寺》在北京演出。在我看来，《北京法源寺》几乎达到了田沁鑫过去所有作品中最稳定的平衡感，当之无愧成为她的代表作：它既敏锐地保持着对当前中国思想界发展进程的关注，参与思想的讨论，又延续着一直以来对中国舞台叙述方法的探寻，为中国故事找到现代舞台的中国表现。

1. 重新创造一个英雄

早就知道《北京法源寺》会在 2015 年底演出，但一直没有太多期待。对于李敖的原著小说，对于田沁鑫要处理戊戌变法，都有些怀疑。这些年来，学界关于晚清的研究汗牛充栋，保守主义、自由主义以及激进革命派，对于晚清的解释本就打得不可开交。在这样的语境下，一个导演，又如何把握那纷繁的叙述并把握其中的平衡呢？这有些太难了。

2015 年 11 月的一天我去国家话剧院，正好赶上《北京法源寺》在国话的排练场联排。于是，我悄没声地走进排练场，坐在角落里的垫子上，看完了演员既不带装还会忘词的联排。没想到，就这场简陋的联排，就居然让坐在垫子上的我屡屡热泪盈眶。看完后，不禁对田沁鑫说：导演，我都要爱上谭嗣同了。走在旁边饰演光绪的周杰飘过来一句话：导演，我就知道你偏爱谭嗣同。

虽说饰演谭嗣同的贾一平确实容貌俊秀，声线宽广，但对我这样一个中年女性知识分子来说，早就过了追星的光景，爱上的，当然是导演为这个角色——也许是她偏爱的这个人物——赋予的丰富内涵。

我后来想，大概是在谭嗣同与梁启超于庙中谈佛法、谈生死的时候，让我这样一个从中学读历史书时就熟知的"英雄"，有了别样的感觉。就整部舞台剧来说，这其实已经是戏的后半部分了，从历史的顺序来看，光绪已经失势，戊戌变法也即将失败；在这个时候，变法的阵营里围绕着"救驾"还是"救我"已经是一阵慌乱。而导演在此时宕开了一笔，写谭嗣同与梁启超在法源寺的"曾经结拜"：

梁启超："若他日推行变法，大难临头！我自认慈悲不了，我怕死。你呢？！"谭嗣同："我也怕！但是，是我的肉身怕，我的肉身，并非真正的我。所谓，目中有身，心中无身，把自己变成虚妄，肉身亦成虚妄！虚妄过后，一无所恋、一无所惜。"[2]

贪生怕死，一直是我们以为的人之常情，也一直是我们用以解构英雄最常见的理由。对这个世上绝大多数人来说，生死都是最难超越的；将心比心，在生死面前的踌躇，也是很容易理解的——如果有人不踌躇、不超越，反而变得难以理解。而谭嗣同选择的，恰是一条最让人难以理解的道路——他主动选择赴死，选择殉国。但如果我们跟随着田沁鑫的追索，还原谭嗣同的佛学思想，把谭嗣同的选择放到他的佛学精神向度中去理解，也许就会发现：对于我们当中绝大多数人来说，生死都是难以超越的；但对于我们中的一小部分来说，由于他所持的人生观与世界观，他虽然也会踌躇，但也终将做出与我们不一样的选择。我们也许不能达到那样的深度，但我们要理解，这世上，也还有人有这样的勇气。

正如同谭嗣同在庙里对着梁启超说：

古今志士仁人，出世以后，无不现身五浊恶世，正是佛所谓乘本愿而出。而仁人志士之舍身，正是佛所说的，以无我相，去救众生而引刀一快！

就是这样的谭嗣同，在生死最难解处，以"大慈悲"，给了他的解；但是，即使人在思想上能给出这样的解，在情感上，就没

有恐惧与战栗吗？在谭嗣同这里，还是有的。这战栗，既有对他自己的——你看舞台上，谭嗣同密会袁世凯之后，在一阵阵锣鼓声的催逼中，谭嗣同走出法源寺，在黑夜里，他也会说：

我忽然感到一阵莫名的悲伤。……一定是我违背了佛祖之意，在庙里说了奇语、呓语的业障伤情！是不是，我就这么来了一趟。为了救驾渺茫之希望，最后之一搏！
我的死期就快临近了。

——这战栗，也有对他的至爱亲朋的。谭嗣同在生前给妻子李润写了这样一封信：

夫人如见：朝廷毅然变法，国事大有可为。我因此益加奋勉，不欲自暇自逸。平日再忙亦会尽虔修之力，得我佛慈悲也。我此行若出人意外，夫人益当自勉，视荣华如梦幻，视死辱为常情，勿喜勿悲，听命天然。

而在他死后，当肉体已成虚妄，魂灵却已然飘向了故乡。舞台上，我们跟随谭嗣同回到了故乡，见到的是依然洗衣洗菜的妻子，但却是不如以前幸福的生活：

李润：我自杀了一回，没死成。我给你写了首诗："前尘往事不可追，一层相思一层灰。来世化作采莲人，与君相逢横塘水。"
…………

我想读者想必一定看出，我要力图说明谭嗣同是个英雄多么难。解构一个英雄也许就是几行字，而重塑一个英雄、重塑一个我们这个时代心甘情愿接受的人格偶像，却需要翻越千山万水。而读者看着我大段大段地引用台词，想必也很奇怪：毕竟《北京法源寺》是一部舞台剧，这大段大段议论性的台词，如何在舞台上演出呢？

2. 多重时空的自由展开——为中国故事创建现代中国的舞台叙述

确实，这是《北京法源寺》非常独特的一个地方，也是它演出后被很多人诟病的地方。舞台上，看上去演员一直在不停地"说台词"（这部戏的台词量巨大，有四万多字）；而且这台词，很多地方都是"论文体"的，诸如"共和""政体"之类的词汇也是满天飞。

这样站着"说台词、读论文"，会让一部分对于"戏剧"有着固定观念的观众很不适应，但如果我们打破对于话剧的刻板印象，换一种方式来认识这样的戏剧表达，就会发现这部戏独特的创建。

其实，对于舞台叙事来说，用布莱希特式的叙述而不是现实主义的情节剧方式来推动戏剧，早就不是新鲜事了。20世纪中叶以来，西方戏剧界虽然明面上抬高格洛托夫斯基，但事实上在其主流舞台上，舞台叙述方式深受布莱希特的影响，即由演员的叙述、表演以及舞台技术推动的叙述。正如我在前文所讨论的彼得·布鲁克，其两部作品《情人的衣服》与《惊奇的山谷》，都是由舞台上的演员兼任舞台事件的叙述者与表演者。西方这种现代主义的舞台观，借鉴了东方美学；而中国传统戏剧的精神，远比西方现代主义戏剧观更为自由，只要能够使之适应现代舞台，并

且找到当下节奏,我们的舞台叙述可以更为自由。从这个角度去看,《北京法源寺》中那些"言说""站着说台词",虽然有些极端,但也的确是一种创新。

这种创新有的时候表现为导演让戊戌变法中那些持不同观点、有不同主义的代表人物,在舞台上直接表述。一时间论战的几方是唇枪舌剑、刀光剑影。当然,在这刀光剑影中,她也会特别注意层次的把握:

比如,关于变法要变什么,舞台上,光绪与慈禧坐于舞台的中央,慈禧追问,关键是什么?

光绪:关键在于……

梁启超:关键在于,我渴望摧毁这个腐朽不堪的旧世界!……我不知道康先生说的君主立宪制度能不能救中国?

袁世凯:关键在于,我蜿蜒长城枯毁,泱泱国困民穷。我在李鸿章大人提出的富国强民的基础上改动了一个字,富国强兵!……

光绪:关键就是,我不想做亡国之君。……身居偌大的中国版图之上,我怕有一天不能轻而易举地站在黄河边上,聆听壶口澎湃的水声。

光绪:……关键是,改良政体。

不过,像这样秩序井然的直接铺陈,在我看来,并不是《北京法源寺》最为特殊之处,《北京法源寺》叙述的极端性,在于它是在多重时空展开的多重叙述。

所谓多重时空,简单说来就是《北京法源寺》有两个时空:

一个时空是1921年的北京法源寺，住持普净与小和尚异禀讲述戊戌变法；另一个时空是1898年戊戌变法前后，变法的各种势力活跃在法源寺、紫禁城等多处空间。多时空的舞台叙述并不少见，少见的是像法源寺这样的舞台时空——舞台上，这两个时空并不严格区分开来。1921年时空的普净与异禀，时时刻刻都会进入到1898年的时空中，1898年时空里的慈禧、康有为、谭嗣同、袁世凯等，也会时刻与1921年时空里的人对话。这种非常开放自由的时空，给多重叙述奠定了基础。1921年的普净与异禀讲述戊戌变法，讲述慈禧光绪，讲述康有为梁启超谭嗣同，讲述李鸿章袁世凯，并不仅仅是带着1921年的观念与思想认识，而是带着一百年来人们对于这段历史的看法、对这些人物的评价。因而，在这样一个舞台上，我们看到的戊戌变法，不仅是当时人的叙述，而且，导演把这一百多年来人们对于戊戌变法的分析、解释、判断——这里既有学者的梳理，也有民间的观念——统统地置于舞台之上。这段极端的历史过程与人物的状态，就是在这多重叙述中构建出来的。

我这么说也许有些抽象。但这种多重叙述的美妙，也的确是要结合现场的表演才能很好领略的。在这里我勉强举两个例子说明一下。比如康有为的出场，是在一场演讲中，是他在讲演中与戊戌研究学者的辩论；在辩论中，康有为说：我见到了，皇上。

光绪：我们见面一个时辰，你对外，却说了一生。
康有为：这一个时辰让中国历史有了意义！

再比如袁世凯是直接走到舞台上，说：

袁世凯：他们忘了戊戌变法一个重要人物，我，袁世凯。

他刚说完，就被康有为用拓片用的滑石粉扑了一脸的白粉，又被小和尚异禀扑了一脸的白粉：

袁世凯：我就是以这样一副形象，粉墨登场的。
异禀：你是个坏人。
袁世凯：偏见！我是戊戌变法重要人物之一。
康有为：你是出卖变法的重要人物，没有之一。
袁世凯：道德评判无法衡量政治棋局！
…………

之所以采用这种叙述方式，我想有我之前的担忧在——这些年来，关于晚清的研究纷繁复杂，各种史料也层出不穷；而我没想到的是，面对这"弥彰丛生、乱云飞渡"的历史叙述，田沁鑫没有任何的躲闪，无论是保守主义、自由主义还是革命派的叙述，她都信手拈来，置于舞台的整体叙述之中。对于某一派别、持某一主张的学者来说，他会坚持用一种观点解释他所看到的戊戌变法，而对于另一派学者来说，他又会用其他的材料去推翻别人的叙述重建自己的观点……对于学者来说，都是通过研究重建历史叙述；而对于舞台剧的导演来说，也许，学者的历史叙述，一次又一次的叙述与论断，不就是一场又一场的戏吗？学者研究的历史人物，不就是舞台上的角色吗？那么，与其听从某一种主张、一种观点的表述，不如将这些表述对于这段历史、这些历史人物的表述，重叠起来。其实，这也许更符合我们的日常经验：我们

看到的历史，我们感受到的历史人物，是这百年来种种历史认识的叠加。

当我们跟着导演建立起舞台上是在演一场"戏"的认识——不仅是当时的历史人物演了一场大"戏"，我们这一百多年来对这段历史的叙述，也是一场一场的"戏"——我们就不会去纠缠哪一派、哪一家的历史叙述更接近真实，我们会坦然面对历史与历史中的人物就是在这多重叙述中共同完成自身的叙述；而我们今天对于这段历史的叙述，也会如之前的叙述一样，融入后人对历史的认识之中。

这样一种历史观，有点像后现代——历史总是当代史，我们现在看晚清这段历史，不太可能不带着我们今天的诉求。但其实，这样一种历史观并不那么后现代，也不那么无意义——我们也许很难说得清楚我们的诉求，但我们诉求背后的动力，却是无比真实，一点也不虚无。

3. 历史面前，行走的都是过客

我在《北京法源寺》的舞台上，在对种种历史叙述的自由剪裁背后看到的动力，就是导演要穿越历史迷障触摸历史的脉络，就是要在种种关于历史的撕扯中寻找平衡。这种平衡，表现在舞台上，是导演不回避变法者的冒进，但也不回避这冒进背后的理想性；不回避这理想中有犹豫、有踌躇，但那鲜活的生命，确实为了"这片支离破碎的山河"献了身；殉国的总是烈士，总需要超度，总需要褒扬。这平衡，也表现在导演对慈禧、对保守主义的还原——保守主义，既有对自身利益的估量，也有着要面对一个新世界的踌躇；不是不想变革，而是在那样的历史关头，做什

么样的抉择，显然超越了那一代政治家的政治智慧与政治想象。

而我有些疑问的是，是什么样的支撑，给了这么一位女性导演在晚清这极端的历史中寻找平衡的动力？或许，用戏里的感觉来说，这支撑既是来自历史，也来自如画的江山。

就如同舞台上的谭嗣同密会袁世凯之后，两个人在舞台上两个角落各自表白：

谭嗣同：我像一个女人一样深深地爱着大清！
袁世凯：我（似）一个女人一样深深地爱着大清！

也如同死去的恭亲王与慈禧的对话：

在历史的长河中，个人是渺小的且算不了什么，然桑田岁岁枯荣，大江旦夕东去。该当建设的就建设，该当牺牲的就牺牲！就像庙里的五百罗汉一样，各人有各人的位置。

曲终人散处，法源寺依旧。生生死死的人物，都游走在舞台上，游走在历史中，游走在如画的江山里，寻寻觅觅。

田沁鑫从《断腕》一路走来，百折不挠地追求着用中国舞台讲述中国故事；而为了讲好这样的故事，她必须在一个不会对她（他）有太多温情的世界上，以最能忍的妥协，成就自身内心的光彩。她的所有作品，既是她对中国故事的讲述，也都有她内心的写照。《断腕》是这个故事最为刚烈的开篇。从《断腕》到《生死场》，是这故事一次极快的飞跃：在《生死场》这里，有了萧红

对东北大地上男人与女人白描般的描写，田沁鑫的那种内心爆发，在王婆这里，找到了更为合适的载体。而到了《青蛇》，这故事又是一次极快的飞跃。青蛇百折不挠、历经五百年追求法海——她在法海的房梁上，盘旋了五百年。最终，五百年后，青蛇选择了"别过此生，踏入荒芜"；而法海，却在雷峰塔倒掉之际，在舍利现身世间的刹那，放弃了修行五百年达到的"不再轮回"，而要带着大慈悲"发愿再来"。

每每回想起《青蛇》舞台上那决绝而去的青蛇，回想起那舞台上暮鼓晨钟里的法海，我能相信，正是因为有着承担历史与江山的使命感，这样一位女性导演，在一个市场如此混乱、艺术如此黯淡的当下，总能继续前行。

注释：

[1] 田沁鑫：《生死场》演出本，未刊稿。本书所引用剧本均来自创作者所提供的演出本，在此一并致谢。
[1] 田沁鑫：《北京法源寺》演出本，未刊稿。本节所引剧本文字均出于此。

第九章

田沁鑫：舞台艺术与社会思潮的碰撞（下）

从田沁鑫自身的创作线索去分析，2013年以后，《青蛇》《北京法源寺》《弘一法师》构成了她的禅意三部曲，也代表着她2010年以后对于戏剧舞台以及人类情感的一种基本思考方法。这其中，从创作的成熟度来说，《北京法源寺》无疑是其中最优秀的一部。但我之所以要在这里把《青蛇》单独拿出来讨论，是因为在我看来，田沁鑫的舞台剧《青蛇》在某种意义上是一部被误解的作品。这部作品改编自李碧华的同名小说，而在此之前，徐克的电影《青蛇》已经深入人心。田沁鑫的创作，不仅是在同"白蛇"传说对话，而且也要面对当代大众文化作品的强大压力。如何在这种压力之下突围，是她面对的最严峻的挑战。而在我看来，她的舞台剧《青蛇》非常成功地应对了这种挑战。这种应对，不仅在于她以娴熟的戏剧结构与舞台造型能力，让《青蛇》这样一部作品得到了极为精彩的具有传统美学韵味的呈现，更重要的是，她在改编《青蛇》的过程中，自觉不自觉地让这个被工商文明改造的内在于文明文化母体中的核心故事，具有了新的解释空间；她在自觉与不自觉中，在从白蛇到青蛇变形的过程中，回答了传统伦理如何回应现代挑战的思想问题。

一、从白蛇到青蛇：情欲成为主要叙述动力

新时期大众文化对于"白蛇"故事的改编，有两次较为成功的案例。一次是90年代初改编的电视剧《新白娘子传奇》，一次是李碧华改写的小说《青蛇》以及随后徐克以小说为蓝本改编的电影《青蛇》。电视剧版的《新白娘子传奇》，虽然基本上以福建芗剧（歌仔戏）为基础，整合了《义妖传》《雷峰塔传奇》《白蛇传前传》等民国文本，但总体来说，在观众的接受层面，并没有太跳脱于田汉改编的《白蛇传》的基本框架。对原来的故事有所改写，但整体上改动不算过激[1]。

相比之下，李碧华的《青蛇》对于传统"白蛇故事"的改写则是带有颠覆性的。而这种颠覆又是显而易见的。"白蛇故事"自其成型以来，"白蛇"都是故事的当然主角，这其中，白蛇、许仙与法海构成了故事的主要人物关系，青蛇一直是配角；但李碧华在改写这个故事的时候，将整个故事原来的全知的叙述视角转为从青蛇出发的视角：

我今年一千三百多岁……

我是一条青色的蛇。并不可以改变自己的颜色，只得喜爱它。一千三百多年来，直到永远。[2]

这里的青蛇，不再是条修行了五百年的青蛇，而是历经了"白蛇故事"之后又活了八百年的青蛇。因而，李碧华为小说《青蛇》设定的框架，就是八百年后的青蛇对"白蛇故事"的重新叙

述。借用这样一个独特的叙述框架,李碧华成功地将"白蛇故事"改写成青蛇眼中的"白蛇故事"。

小说《青蛇》的特别之处在于,它不再探究如何描述白蛇才能去掉她的妖气而让她看上去更像个贤妻良母——而这正是明清以来改编的重心所在,也不再关心许仙知道白蛇是蛇之后的行为举措是否还有着对爱情的信念,更不去关注白娘子的孩子是否要去救母……原来民间流传的"白蛇故事"的焦点,在这里都不再是重点。李碧华让青蛇承担了故事叙述者的角色,同时,她让整个故事缘起于青白二蛇吞下吕洞宾的"七情六欲丸"。在这样的叙述线索中,我们就不会奇怪为什么情欲成为推动《青蛇》最为有力的叙述动力。

由于李碧华的《青蛇》是以青蛇作为叙述的主线索,当前的很多解读都会从女性主义的视角出发,探寻《青蛇》所呈现的女性情欲世界。但其实,如果我们细读《青蛇》的文本,就会发现,李碧华虽然自觉地为整部作品选择了青蛇作为作品的叙述者,让青蛇这样一个女性的独特叙述声音从头到尾贯穿在文本之中,成为文本的结构性存在,但是,这并不说明"性别"问题就一定是她思考的重点。如果我们细读《青蛇》的文本,就会发现,《青蛇》从女性的视角出发,从"青蛇"这样一个有些诡异的意象出发,讨论的是"情欲"的本质问题——无关男性还是女性的性别。

进入《青蛇》的文本中,我们首先可以发现,在《青蛇》故事里,作为女性的青蛇的欲望对应着两个男性主体——许仙与法海;但同时,作为男性的许仙的欲望,也对应着两个女性主体——白蛇与青蛇。

我们可以对比一下张爱玲在《红玫瑰与白玫瑰》里的经典文字:

也许每一个男子全都有过这样的两个女人,至少两个。娶了红玫瑰,久而久之,红的变了墙上的一抹蚊子血,白的还是"床前明月光";娶了白玫瑰,白的便是衣服上的一粒饭粘子,红的却是心口上的一颗朱砂痣。[3]

相比之下,李碧华借青蛇之口说的是:

每个男人,都希望他生命中有两个女人:白蛇和青蛇……每个女人,也希望她生命中有两个男人:许仙和法海。[4]

很明显,相比于张爱玲在《红玫瑰与白玫瑰》中非常自觉地出于女性视角对于男性选择的自怨自艾,李碧华在《青蛇》中,借青蛇之口说出来的,并不是女性一种性别在情欲中的煎熬,而是男性与女性在情欲面前共同的分裂。

在小说里,李碧华用她那清冷的笔法书写着的,是那既享受情欲又被情欲折磨的男人与女人,探究着情欲给人生所带来的极大幸福以及所造成的极大破坏。这一点,的确被后来徐克改编的电影《青蛇》极为敏锐地捕捉住了。徐克根据《青蛇》改编的电影基本遵循了李碧华原小说的架构。在从小说文本向影像过渡的过程中,无论是徐克让王祖贤与张曼玉这两位演员塑造出的人物形象,还是影片中最为经典的青蛇在水中色诱法海的场面,都是将情欲作为主要展现对象的。

而李碧华的《青蛇》之所以对当代的读者有着那样的迷人魅力,还在于她极为冷静,又极为残酷地书写了历经沧桑、历经伤害的个人为什么总难以拒绝情欲的诱惑。在小说中,经历了尘世

劫难的小青，有些心灰意冷：

> 抬头，凝望半残的苍白的月儿，我有什么打算？我彻底地，变得无情了！……我寻到一个树木丛集常青的小岛，埋首隐居于深山之中，宝剑如影随形，伴我度过荒凉岁月。[5]

小青可以心灰意冷地把自己藏起来八百年，但八百年也是有时间限制的；八百年后，小青轮回成了杭州城张小泉剪刀厂的女工，这次，她终于还是选择跟随白蛇再一次投入情欲之中——"因为寂寞"，"因为生命太长了，无事可做"[6]。

有趣的是，在电影中，我们可以非常清楚地看到青蛇主要的情欲纠缠是发生在她与法海之间，对比一下，小说中的青蛇与许仙、法海都有着情欲的纠缠——而这，也恰是舞台剧改编的入口。

二、《青蛇》：懂得了出，才有勇气再入一次

2013年，田沁鑫导演以李碧华的小说为基础，将《青蛇》改编为舞台剧。改编的舞台剧《青蛇》，大致依循的仍然是李碧华的故事脉络，甚至包括许多台词都是从小说而来的；但在这个大的故事架构内部，舞台剧做出了非常细致的调整。

这个调整的基础在于故事叙述方式的变化。舞台剧《青蛇》大的架构，不再遵从小说以青蛇为出发点的叙述，但也不是传统的全知叙述模式：舞台上的《青蛇》始于寺庙内的一场法事，终于另一场法事。这个叙述框架的改变，可以说决定了舞台剧《青蛇》的走向：如果说李碧华原来的小说《青蛇》更侧重在探究情

欲的深度（徐克的电影也是延续这个方向），而田沁鑫的《青蛇》，则立足于为情欲找个"出路"——从情欲入，但还要出。

有趣的是，《青蛇》并没有那么刻意地将性别问题作为自己的主要问题，而田沁鑫在访谈中借助《青蛇》所提供的"情欲"问题作为底色，更为自觉地以《青蛇》"谈女性的欲望、女性情欲过后的出路"。她认为："女性都是母亲，即便不生孩子，身上也都有母性的东西。从乾坤来讲，她更像地，比较博大和包容，具有牺牲精神。女性由于自己的生理原因，有很多的困惑和困难，是比较被动的。我希望通过这部作品，让更多的人去了解女性对情感的认识。"[7]

田沁鑫的这种思路，我们也可以在舞台上清晰地看到，借助《青蛇》这样一个故事原型，田沁鑫首先是大胆地将女性对于情、欲的追求推到极致。也许是因为青蛇与白蛇本不是"人"，因而，在她们由妖而人的过程中，才可以更深地暴露出人的品性，也才可以将人间女子对情、欲的追求，放大到极致。

更进一步，田沁鑫在改编《青蛇》的时候，以舞台的优势，将情欲拆解成了情与欲两个部分——白蛇所期望的是与许仙在人世生生相许的亿万斯年、青蛇从欲的本能出发却也愿与法海静默枯坐亿万斯年。情与欲，就这样被拆解成两种彼此相关但又有不同侧重的男女关系。而分别承载着情与欲的白蛇与青蛇，也就具有了不同的特质。

先看白蛇。

白蛇深入人心的形象是白娘娘，是一位温良贤淑的女子。舞台剧版的白蛇沿袭了这一形象。白蛇在修炼为人的时候，认定了自己来世上就是要找一份人间的情感，过人间的普通日子。白蛇，

就如同人间的一切普通女子一样，以为情投意合，以为温柔贤淑，就可以和她爱恋的人生生死死。

［素贞，甜蜜地挽着许仙，早市散步］

素贞：我喜欢做那一户户炊烟升起的人家、一扇扇亮着灯的窗户里坐着的那个良家妇女。我真的做到了，我找到了可以让我托付一生一世的许仙。我们欢欢喜喜地造爱，婆婆妈妈地聊天，舒舒服服地生活。我帮着许仙开了个药铺，每天行医问诊，虽然辛苦，可心里美滋滋的。缺钱的时候我就摘下一片树叶，变成这么大的一片铜钱。我们家不缺钱。只要树上有叶子，我们就有生活。我忘记了我是一条修炼了千年的蛇妖，我只记得我是一个女人、一个柔情万种的妻子。我会致力于三餐菜式、四季衣裳，在我们的小药铺里忙里忙外，终此一生。我愿意跟随我的男人，在他的身后亦步亦趋，在家门口这条不长的小巷子里，走来走去，形影不离。[8]

但这一切的崩塌，其实非常简单——只要白蛇暴露出她是一条蛇，所有这些关于美好生活的想象，都会在瞬间消失。

许仙：师父救我！爱美之心人皆有之，不不不，都堕恶道！美丽娇媚者，比劫贼虎狼、毒蛇恶蝎、砒霜鸩毒，烈百千倍！

舞台剧版的《青蛇》充分发挥了小说《青蛇》中对女人之情深的探究，将女人情感的独特性展现在舞台上。当许仙因为见到了白素贞是蛇而被吓死过去的时候，却正是白蛇对许仙的爱开始的地方。此时的她，感受到的既是夫妻离散的痛，也是承担责任

的勇气。

素贞：也许和尚说得对，我真的是痴心妄想，但是我看着他眉清目秀的样子变得冰冷，我知道，我失去他了。让一个男人抱着是为什么？原先我只想模仿人间，身边就应该有这样一个男人。现在，没有了，才让人这么心疼。我想和他形影不离，生生世世，我的爱从现在开始。

因而，她不顾许仙会不会再次接受她，毅然决然地冒死去盗仙草。但白蛇为爱的付出，换来的却是许仙的背叛（许仙与青蛇的偷情），换来的却是许仙怎么也不肯再接受她（只为她那蛇的本来面目）。因而，当白蛇在法海的指引下，清楚地意识到这一点的时候，也是她真正心灰意冷的时候。于是，水漫金山的白蛇，惩罚她的并不是法海的禅杖，而是她自己识破了情爱的虚妄，自己走向雷峰塔。

素贞：师傅，水淹金山寺，皆因我妄念嗔痴，一心做人，一恨而起。许仙更是因我爱慕而生，贪恋恩情……既然一切因我而起，自当由我一力承担。求师傅点化，度我出离红尘……

青蛇，不像白蛇那样沾染着世俗生活的气息。如果我们能把情与欲相对区分开来的话，如果说白蛇由蛇为人的诉求是情，是因情而生的人间生活，那么，青蛇由蛇成为人的过程中，探寻的是欲望的极端。舞台剧里的青蛇，是在与男性的欲望中，体会做人的快乐的。在舞台上，导演为青蛇设置的舞台动作就遵循这样

的路线：青蛇在转化成人身之后，就与各种类型的男性角色——诸如捕快、乞丐、裁缝等俗世众生——有过性关系，在短暂的情欲中享受做人的快感。

小青：我心如平原跑马，欲放难收。
［小青，奔向许仙方向，被素贞挡住］
小青：姐姐。（跑向捕快）你是个男的？
捕快：啊。
小青：那女的都这么干吗？
捕快：当然，必须的。我也吟诗。
［捕快，与小青纠缠起来］
捕快：桃花流水杳然去，油壁香车不再逢。
［捕快，与小青性意冲动］
捕快：这是苏小小的淫诗，啊不，诗句，她是一个妓女。
［众船人，陆续走出"烟雨世界"］
船人戊：苏小小的男人，叫她长怨十字街。
捕快：我是一个捕快。（对小青）当她对着我那什么的时候，我很想问问她的动机。你是第一次啊？
船人甲：杨玉环的男人，因六军不发，在马嵬坡赐她白绫自缢。
小青：真带劲。我再睡几个去。
［菜农，走上，与小青纠缠］
菜农：我是一个卖菜的。我看见了一个像黄花菜一样的黄花大闺女，睡一下也无妨。
船人丁：鱼玄机的男人，使她嗟叹"易求无价宝，难得有情郎"。

〔裁缝,走上,与小青纠缠〕

裁缝:我是个裁缝。我没那么大劲。

小青:再来!

裁缝:我细细密密地抚摸了她的身体,她太凶残。

船人乙:霍小玉的男人,害她痴爱怨愤,玉殒香消。

〔铁匠,走上,与小青纠缠〕

铁匠:我是个铁匠。我遇见了个势均力敌的,有把子力气。

船人巳:王宝钏的男人,在她苦守寒窑十八年后,竟也娶了西凉国的代战公主。

〔乞丐,爬出〕

船人乙:(向小青)那有个现成的!

乞丐:我是个乞丐。

〔小青,与乞丐纠缠〕

乞丐:遇见了个比我还脏的。

〔众人,离开小青〕

〔小青,倒在地上〕

小青:我浑身散漫,欲壑已填……

田沁鑫对小青是偏爱的。她在小青与不同男性厮混的同时,对比的是中国历史与传奇中那些同样奇特的女性,以小青短暂而又任性的快乐,映衬这些女性的幸与不幸。对于小青来说,不幸的是,她作为女性,很快就发现,欲望总是短暂的;女性与男性的不同,也许就在于,青蛇在欲望带来的短暂快感之后,也会羡慕白蛇与许仙的厮守,只是,她把这长相厮守的信念,放置在了一个错误的对象之上——法海。

小青：我放不下你。你是我碰到的第一个男的。我只想你身畔有我，我身畔有你同吃同睡，一生一世。

这里需要指出的是，在舞台上处理情欲显然与文学与影像是不尽相同的。不像在文学与电影作品中对性强烈的隐喻性，舞台只能通过简单甚至粗暴的身体语言去展现情欲。但是在《青蛇》的舞台上，性的表达，虽然直接，却不像文学中那般缠绵不断，也不像影像中那般声嘶力竭。舞台上演员的身体与行动虽然带有性的暗示——比如说青蛇，动不动就扑向法海，缠绕在法海身上；但这种身体的动作，与语言和演员的表情组合在一起时，却并不直接引向情欲。青蛇每一次笑呵呵地扑向法海，是她对情欲的天真理解，是因为情欲对她来说只是肉体的短暂快乐而已，并没有什么更复杂的社会内容；而法海的每一次错愕，既有情欲的搅动，但更多的是对情欲猝不及防的窘迫。这种天真与窘迫，让舞台上的性表达不再是因为冒犯禁忌显得惊心动魄，而是充满了趣味与谐谑。正是这种超越于一般情欲的趣味与谐谑，让原著中对情欲的讨论，开始向新的方向偏移。

这种偏移，表现在舞台形象上的，是田沁鑫对于法海的改写。

传统"白蛇"故事中的法海，就是个斩妖除魔的老和尚；李碧华、徐克为法海奠定的形象，是个英俊的年轻僧人。

在《青蛇》的小说和电影版本里，法海这样一个和尚身份，除了在故事层面具有斩妖除魔的功能之外，还为法海这个角色赋予了一个特殊性：作为一个和尚，他必须克服欲望；而作为一个青年男性，他又有着勃发的欲望。于是，小说与电影中的法海（尤其是电影里的）贯穿着的线索是欲望/克服欲望的纠缠。而在

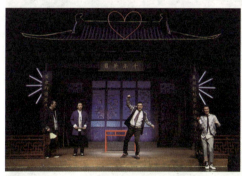

《千禧夜我们说相声》

导演：赖声川
演出时间：2018 年
演出场馆：上剧场
剧照由上剧场提供

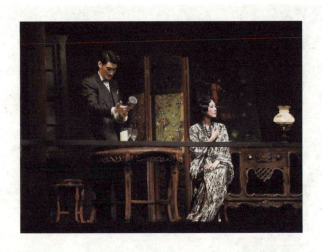

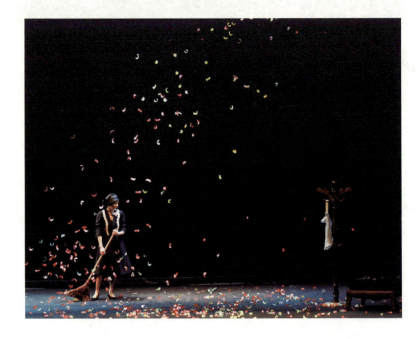

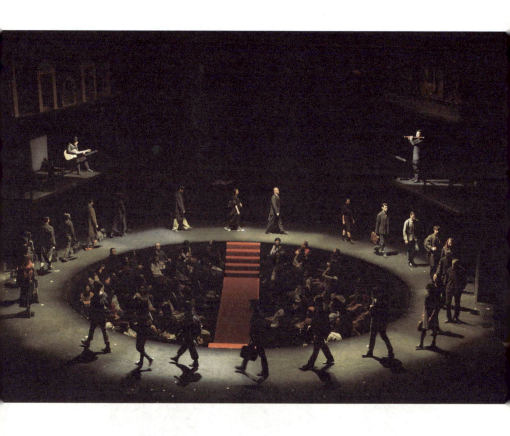

《如梦之梦》

导演：赖声川
演出时间：2017 年
演出场馆：上剧场
剧照由上剧场提供

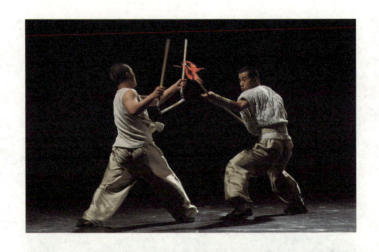

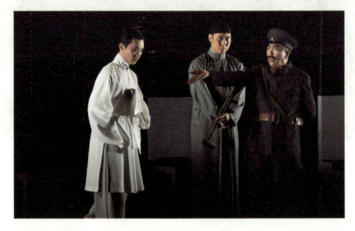

《老舍五则》

导演：林兆华
演出时间：2013 年
演出场馆：国家大剧院戏剧场
摄影：李晏

《人民公敌》

导演：林兆华　韩清
演出时间：2016 年
演出场馆：首都剧场
摄影：李春光

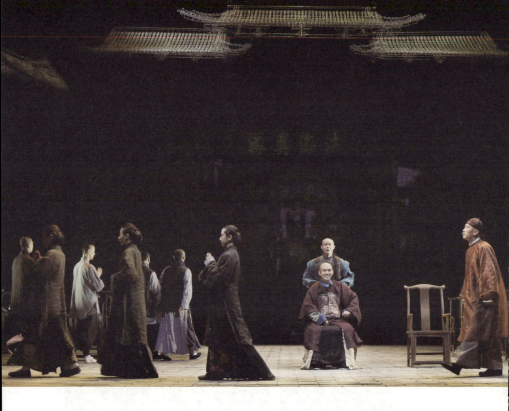

《北京法源寺》

导演：田沁鑫
演出时间：2015 年
演出场馆：天桥艺术中心中剧场
摄影：赵涵

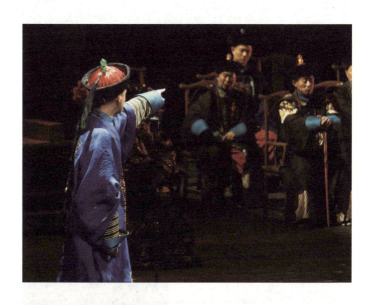

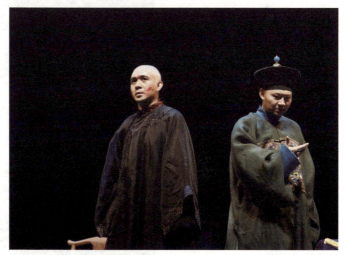

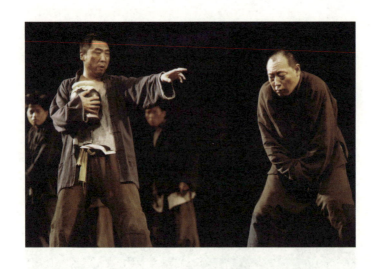

《生死场》

导演：田沁鑫
演出时间：1999 年
演出场馆：儿童剧场
摄影：李晏

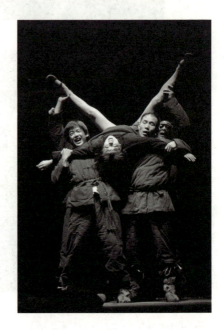

田沁鑫这里的和尚，除了具有斩妖除魔的功能，除了内心深处的欲望／克服欲望的纠缠之外，这个和尚，更多了一点慈悲。

田沁鑫并不认为自己创造出的法海这样一个特殊的和尚形象，像"翻案"这么简单：

> 反写，我正写，这是翻案。《青蛇》并非这样简单。大多数作品都把白蛇塑造成追求人间美好爱情的妖，法海自然成了对立面，因为这样好成戏。直到李碧华的《青蛇》才第一次把法海从老僧变成年轻的和尚，再到李连杰在《白蛇传奇》里演的法海，慢慢地，法海在被扳正。
>
> 这次我就想，能不能追根溯源，看看法海到底是谁。去采风、查资料，才知道法海原来是唐朝高僧，本名裴文德，父亲时任宰相。他三岁时替生病的皇子出家，青年时本可以还俗为官，却笃信佛教，最后兴建了金山寺。他曾驱赶伤人的白蟒入长江也有相关记载，没想到这个记载被冯梦龙写成了和尚和白蛇错综复杂的故事。看到这些，我就想，我们就把他修行的艰难、他在民间传说里为什么成为反派，以及他和蛇妖之间难以割舍的劫难都表达出来。这样，戏就更现实、残酷，也更可信。[9]

剧中法海的慈悲，首先是对白蛇的。即使白蛇水漫金山，他手中的禅杖却终究没有挥舞下去。白蛇也正是在法海的慈悲中，幡然悔悟，以自己的牺牲承担自己的责任。

对青蛇，法海却有另一种慈悲——这慈悲，既是对青蛇，也是对自身，更是对众生的。

不同于《青蛇》小说与电影中的法海因为纠缠在欲望／克服

欲望的漩涡中而生发出的暴力与骄横,在青蛇面前,法海是承认自身的矛盾与挣扎的:

 法海:我怦然……不能心动!我有先天性心脏病。我躺下,我等死。我怎么还没死。看来这不是心脏的事,这是情欲的事。[10]

 法海不是天生就没有情欲的。田沁鑫对法海的设置非常奇特——这是一个从小有心脏病的和尚。这显然是个奇妙的隐喻——隐喻作为和尚面对外在戒律的内心困扰。一个有心脏病的年轻和尚,对于青蛇用肉身代表的情欲,只能加以拒绝。但拒绝并不表示不在心里有所念想;有所念想,就必有搅扰。只是这念想与搅扰,并没有转化成克服欲望而不得的恼羞成怒,也没有转化为电影影像里带有隐喻性的滔滔江水,而是转化成了青蛇在法海的房梁上盘了五百年的舞台行动——青蛇在法海的房梁上盘了五百年,也是这二人各自"修行"的五百年。

 法海:五百年转瞬即逝,宋、元、明、清。
 小青:我一直这么年轻,而且越来越漂亮。
 法海:你都一千岁了。
 小青:千年的妖精,爱你亿万斯年。嘶……
 法海:你抓紧吧,聊不了多一会儿了,别嘶了。
 小青:你到底有没有喜欢过我?一点点,有没有。
 法海:你还没完啦,你不是在我房梁上盘了五百年吗?
 小青:原来,你知道。我只想,我身畔有你,你身畔有我。

这情欲得有多刻骨铭心，才需要以五百年的修行来克服？这五百年在房梁上的缠绕，其实是对于情欲之深最感性的隐喻。青蛇与法海的情欲，虽然不像电影影像里那样的翻江倒海，但静默相守的五百年，又何尝不是一种翻江倒海的深情？这情，也只有入得这么深，才会对"出"构成如此艰巨的挑战；也只有经历如此艰难的出与入，才有可能通向觉悟，通向放下。

五百年后的青蛇在轮回中终于可以生而为人，完成了一次蛇的蜕变，但青蛇却不想为人，因为："做了人会忘了前尘往事，忘了许仙，忘了姐姐，忘了宋元明清，忘了你！我不想忘了你。"

法海在修炼了五百年之后，是终于"放下"了。小青渴望的亿万斯年，是生生世世在一起；法海看到的却是"世间任何一种，都不是恒久存在"。青蛇修行了五百年是可以轮回为人，而法海修行了五百年，是终于可以放下，"不再轮回"。

> 小青：我们在宋朝相识。因为有缘……
>
> 法海：我们知道了一切的短暂。因为有缘……
>
> 小青：我有了人的眼泪、人的悲伤。因为有缘……
>
> 法海：世间任何一种，都不是恒久存在的。

至此，田沁鑫对法海完成了一次从入到出的翻转——在这个时候，这个出路还只是"修行"。而就在此时，在20年代的杭州，当人们在雷峰塔倒掉之时没有看到传说中的白娘子，而是舍利现身世间的刹那，田沁鑫给予了法海再一次的翻转。在舍利出现的感召之下，法海，从修炼五百年放下情欲退出六道轮回，到这个刹那间"觉悟"：修行，不是为了个人"不再轮回"，而是一种

"普度众生"的大慈悲。

法海：雷峰塔倒，不见白蛇，唯见释迦牟尼佛佛发舍利！我本修得出离不再轮回。今受佛力感召，决心发愿再来，普度众生，倾其身命，说法不辍。小青，等我回来，与你授业解惑！

［法海，坐化，圆寂］

情，只有投入得深，才会对"出"构成如此艰巨的挑战；而懂得了"出"，修到了"不再轮回"的正果，却仍然要选择坚定地再投入生命一次——这最终的"觉悟"，并非离世，而是"发愿再来"，用自己的肉身，承担人世的艰难。

这样，我们就不难理解为何舞台剧《青蛇》的起与结，都是寺庙里的法事。田沁鑫对于《青蛇》的改写，是让观众在历经一场情欲的考验之后，看到情欲对人生的搅扰，但又不耽于破坏；看到人生的悲苦，但又能去勇敢地承担。

三、传统伦理如何回应现代挑战

像"白蛇故事"这样流传几百年的故事原型，对它的每一次重大改写，可以说都会折射出改写年代的意识。

白蛇的故事，在传统农业社会几百年的流传过程中，一直是不断束缚"白蛇"的"蛇"性的过程。"蛇"这一意象本身具有的破坏性，对个人来说，是欲望对于人生的冲击，对社会来说，是欲望对于社会稳定的破坏。在中国传统市井社会中流传的"白蛇故事"，一方面有着释放个人欲望的希冀，另一方面，毕竟是在传

统农业社会伦理的大框架中，对白蛇的故事，在情感上给予同情的同时，必然要给以伦理的约束。

而李碧华创作《青蛇》的环境，是在香港这样一个成熟的工商社会与消费社会。这样一个消费社会与工商社会的基础，是以欲望释放来推动生产与消费的。在这样一个社会中，对于欲望自然会有更透彻的理解。因而，无论是李碧华的创作也好，徐克的改编也好，在呈现、表达欲望这个层次上都非常新颖；而当这样一种阐释与90年代中国内地刚刚到来的消费时代相碰撞，自然就形成了流行文化的景观。

田沁鑫改编《青蛇》的语境，不是在香港这样一个文化孤岛，而是在中国经济处于上升期的2013年。在这样一个时代，一方面是中国社会对消费的全面渗透有着现实的警惕，对于欲望过度泛滥有着一定的反省，另一方面，则是传统文化历经沧桑后的艰难复兴。在这样一个特殊的时刻，工商社会的逻辑与传统社会的伦理，在《青蛇》的舞台上，有些不期然的相遇。

从这个视角去看，田沁鑫舞台剧版的《青蛇》，看上去是以佛教的眼光重新整理了人世的"出入"，而其实质却是传统文化的整体思想情绪再一次改写了一个孕育在自身体内的"核心故事"。"从人到出"已经是一次超越，而"从出再入"则是一次新的出发。当然，之所以能完成这样的超越，是我们这个庞大的文明体对于"人—个体"的基本认识。田沁鑫说，《青蛇》是想说"妖要成人，人要成佛"——其实，这不过是我们这个文明对于个体认识的一种境界。"人—个体"，既有动物性，也有现实伦理；而在此基础之上，人，还可能有一种更为超越性的善、一种神性。对比一下易卜生笔下的"人—个体"，不同时代、不同文明对于人的

不同理解，恐怕构成了所有思想的前提。

费孝通在《人兽之间》曾指出，不妨把"人"分出三个层次："基本上是个生物机体，可以称之为'个人'，其次是按照传统的社会规范在群体里生活的'社会成员'，最后一层是他作为一个社会层面所扮演的'社会角色'；而如果用弗洛伊德的心理分析的角度去看，'id 就是兽，superego 就是神，ego 就是人'。"而且"这三者都是存在于个人的内心世界里。尽管兽的一层我们已经不能意识到，但是并不是不存在的，神的一层也并不悬空"。[11]

正如费孝通所说，兽的一面我们比较难以认识——而现代工商文明的冲击，显然是以"欲望"为切入口，不断地将被农业文明的伦理要求所压抑的人之动物性的一面发扬出来，但也正如费孝通所说：神的一层也并不悬空。能够克服这工商文明的冲击，并对此做出深刻反映的，还是得来自一个有着悠久伦理构成的农业文明的自我反省。

在《青蛇》舞台上的这种交织未必是一种自觉，但它至少意味着，这个文明内部有着对于欲望的警惕，以及超越欲望的可能。

注释：

[1] 参见孟梅：《白蛇传说戏剧嬗变过程的文化研究》，中国传媒大学硕士学位论文，2005 年，第 34—38 页。
[2] 李碧华《青蛇》，《李碧华作品集·霸王别姬　青蛇》，花城出版社，2001 年，第 235、236 页。
[3] 张爱玲：《红玫瑰与白玫瑰》，《张爱玲集·倾城之恋》，北京十月文艺出版社，2006 年，第 41 页。
[4] 李碧华：《青蛇》，《李碧华作品集·霸王别姬　青蛇》，花城出版社，2001 年，

第 378 页。
[5] 同上书,第 378 页。
[6] 同上书,第 390 页。
[7] 《田沁鑫谈〈青蛇〉:探讨女性情欲过后的出路》,《新京报》2013 年 3 月 26 日,C08 版。
[8] 田沁鑫:《青蛇》演出本,未刊稿。以下引文同。
[9] 《田沁鑫谈〈青蛇〉:探讨女性情欲过后的出路》,《新京报》2013 年 3 月 26 日,C08 版。
[10] 田沁鑫:《青蛇》演出本,未刊稿。以下引文同。
[11] 费孝通:《人兽之间》,《文化的生与死》,上海人民出版社,2013 年,第 58 页。

第十章

21世纪的创作突围

整体上来说，21世纪已经过去的近二十年中，中国当代戏剧艺术上的创新能力，仍然是以赖声川、林兆华、田沁鑫、孟京辉这些中年甚至老年导演为主体的；在整体上，其他创作既没有完成从戏剧领域到社会领域的突围，也并没有在戏剧表达上有着特别强劲而持续的创新，给戏剧舞台表达带来全新的面貌。这其中的原因很复杂，我不在这里做详细的论述。但在这种总体面貌下，也还是有一些新鲜的、带有前瞻性的创作点缀在整体贫乏的创作语境中。我在这里选了《我不是保镖》《丁西林民国喜剧三则》《她弥留之际》《一句顶一万句》这四部与本书主题相关的新作品，从不同角度呈现近些年一些新的创作主体在当代戏剧舞台上的思考，以及这种思考的独特表现形式。

一、《我不是保镖》：找回我们"以假为真"的舞台自信

《我不是保镖》是由北京曲艺团制作，由李菁、何云伟两位相声演员领衔的戏剧作品。我在这样一部以曲艺团为班底、带着"京味儿"特点的"喜剧"中，有点意外地发现，在这部作品中，从编剧、导演到演员，他们作为一个整体，如此完整地、清晰地在话剧舞台上贯穿了一种中国戏曲独有的品格：这是一场戏，我

们是演戏给你（观众）看的。

1. "我演给你看"

《我不是保镖》的情节线索并不复杂，但细节的头绪却很多——其核心线索讲的就是李菁等扮演艺人冒充保镖，以护送贪官伍佰贰出海的名义，要从这贪官身上找到他藏匿的"官商"关系图；而这一切，并非误打误撞，是"清风大老爷"的刻意安排；路上，他们巧遇要杀贪官、报私仇的何月茹、何迷瞪姐弟；最后，这两组人马在"清风大老爷"的远程协助下，充分发挥了曲艺艺人的特点，以假乱真，终于迫使伍佰贰退还赃款、交出关系图。

正如编剧刘深在开场曲词所说：演戏的是疯子，看戏的是傻子，此故事，虚虚实实，真真假假……这部《我不是保镖》让我最惊讶的地方也正在此。它真真假假，虚虚实实，而且转换都特别自然——确实，这部戏将"我演给你看"的逻辑贯彻始终。

如果真要按照现代编剧法的结构去推理，这部作品情节上不那么严密的地方是非常多的；但也恰恰是这种结构不那么严谨、编织不那么紧密，反而给这部作品留出了很多空隙。这空隙，就是留给表演的空间。

这种给表演留的空间，在戏剧情节的进展中慢慢渗透出来。

比如最开始，当武丑棒槌在舞台上喊着"清风大老爷"时，出乎观众意料的，是一根竹子从天而降——在现场音乐的神奇配合中，这竹子开始与棒槌对话。这种方式，第一次出来，大家还有点愣，越到后面，竹子的音乐越来越多样（有时，这竹子还会发发脾气），观众不但逐渐接受了这"竹子"就是"清风大老爷"，而且也越来越会投入观看"清风大老爷"发脾气。

再比如，何云伟扮演的何迷瞪的出场：他身着黑色紧身衣，背着树枝，在众人面前晃来晃去，摸来摸去，大家很奇怪地看着他，他也很奇怪——"你们不该看见我啊，我穿着夜行服啊！"他越是认真地表演别人看不见他，观众就越被他吸引；而何云伟也不放过任何表演的机会，比如他扮着老太太，脚被门槛绊住了，他的脚就可以和门槛演上一段戏。何迷瞪和门槛演的戏，和戏剧情节没有什么特别直接的关系，但是特别适合这个角色的自我展现——在某种意义上，这正是中国戏曲表演的特殊性。

最后，为要骗出贪官的钱财与关系图，台上的演员要观众与他们一起上演"调包计"。舞台假定的场景是何云伟要来献画：他对伍佰贰说，这画的特别之处是下雨时，画中的书生是打着伞的；不下雨，画中书生就收了伞。到这时，当舞台上的演员和观众暗示要观众鼓着掌创造大雨的效果，观众到那时迫不及待地参与到制造下雨的鼓掌声中……

确实，这其中情节设置，如果只从现实逻辑中梳理，也许有它讲不太通的地方；但在"我演给你看"的基调中，只要演员的表演有效到现场观众认可了，只要观众认可那竹子就是"清风大老爷"，只要观众认可他们自己制造的下雨效果让画变了样子，这逻辑就对了——这里的情节逻辑，是设置在包括观众在内的整体剧场氛围中的，而不是仅仅在舞台上演出的封闭剧情中。

强调演员的表演性的作品，并不少见，有很多作品也是这么标榜的，却并不好看，甚至乏味。因而，我好像是在《我不是保镖》这出戏中，才猛然想明白一个道理，"我演给你看"，这样的表演能够成立，其实是需要"你"（观众）的自觉参与的——它需要创作者构造出"虚虚实实、真真假假"的剧场环境，让观众能

够自觉参与。只有这样，它的逻辑，才能是自洽的。这意味着，我们以往对于表演的关注，忽视了表演需要一个整体的环境。如果用概念来说，我会说，这是剧场的整体假定性，而非表演的假定性。

表演的假定性来自我们对梅耶荷德理论的理解（参见本书第二章）。但显然，梅耶荷德的表演假定性，是将表演从环境中抽离出去的；它的理论思考的土壤，还是欧洲戏剧自身的困境。如果我们把表演的假定性问题，置换成剧场的假定性，再探究将每一种戏剧、每一种表演所处的环境，为什么会形成这样一种表演，为什么会有这样的美学——这样，是不是更容易切近自己的戏剧思考呢？

2. 从表演假定性到剧场假定性

一直以来，中国戏曲高度程式化的表演方式，往往被简单地理解为一种表演的美学；其实，这种"我演给你看"的表演美学是有其环境的。它只有在一个享有共识的剧场中，才能被认识到、才能被感受，进而被享受。也许，对这种美学，称之为剧场的假定性要比表演的假定性更为准确。剧场的假定性与表演的假定性，看上去差别不大，但我以为，剧场的假定性，包含了这一表演美学所存在的环境。传统戏曲一桌二椅、表演的跳进跳出，这些，也许都可称为其美学上的现象——也就是它的表现形式；而要理解并且创造性地运用这些表现形式，必须要懂它的道理——也就是它在什么样的环境下形成这样的表现形式。剧场，本身就意味着一处模糊真假的场所。

我对这种"我演给你看"的观演关系的敏感与兴趣，应当是

缘自我在本书上编所探讨的《六个寻找作者的剧中人》。正是这部由俄罗斯导演带来的皮兰德娄的《六个寻找作者的剧中人》,让我有点恍然大悟:对于欧洲的艺术家来说,真与假的问题,是个多么严重的问题!而对于中国戏剧来说,关于真实的问题,从来就不是追求的动力,也不是它的出发点。"假作真时真亦假",对于中国戏剧来说,几乎可以说是戏剧的基本前提。这种"假作真时真亦假"的前提,在中国戏剧的传统中,是演员和观众共享的;对于广大的戏剧创作者和戏剧观众来说,这不是理论,这就是一种基本的经验而已。而20世纪以后,随着西方戏剧的进入,随着这样一种与我们异质的戏剧形态自上而下地以"先进文化"的面貌进来(当然,它也的确有"先进"的道理),我们在理解、学习西方戏剧的基础上,逐渐发现自身的"异质性";只不过在整个社会向西方学习的基础上,这种"异质性"很容易地被理解为"落后"。

当然,正如我在本书第二章所说,由于西方20世纪现代主义伴随着对文艺复兴以来关于真实问题的克服与扬弃;我们在理解与学习西方现代主义的过程中,也会逐渐发现中西方戏剧的殊途同归之处。从某种意义上说,中国戏剧要往中国传统中走,其实也是欧洲"现代主义/后现代主义"的某种内在要求。现代主义戏剧发展的一个理论基础,就是欧洲人自己要突破自身的"理性主义—现实主义"的框架,在这方面,无论是阿尔托在世界博览会上吸收了巴厘岛舞蹈的仪式性,布莱希特吸收了中国戏曲表演的"间离",都是在这个脉络上。但不管是仪式性还是所谓"间离",欧洲的艺术家们都是在自己的问题上吸收、消化并用以再创造欧洲人的戏剧美学。

很长时间以来,诸如林兆华、李六乙、田沁鑫等导演,也都

在实践现代戏剧从传统戏曲中寻找资源。只不过，从80年代以来，当我们逐渐发现中西方戏剧的殊途同归之处，却有些不自觉地以西方现代戏剧的眼光重新理解我们的传统戏曲。林兆华最经常提及的"既在戏中，又不在戏中"的状态，其实这就是中国戏曲表演最开始的说唱艺术的方式。从这个角度来看，布莱希特确实是个小学生。布莱希特以"间离"为基础的"史诗戏剧"，建立在强大的欧洲写实主义发展的基础上，是要用导演手段突破斯坦尼对"生活幻觉"的要求，对于表演方式，他并没有新的发展。而中国传统这种"既在戏中，又不在戏中"的状态，一方面，是对表演的技艺要求比较高的；另一方面，它是建立在整体的剧场假定性——剧场是一个独特的模糊真假的观演环境——基础之上的。缺乏这二者，中国表演的魅力很难释放。但是，不可否认的是，今天我们能否如此清晰地看到我们自身戏剧表演的魅力，看到这种表演魅力之后的前提，无疑，这是欧美现代戏剧理论为我们带来的新的视野。从这个意义上，为了言说传统，我们确实要穿越现代。

《我不是保镖》近乎自觉地建立了这种剧场假定性。在整体戏剧架构上，它首先是把传统说书方式引入作品中，打破了话剧表演中强行的观演分割，再创造了一种新的观演一体感，并以曲艺（相声）演员的表演为主体，完成了一场别致的舞台叙述。当我看到《我不是保镖》这样一部戏剧作品的时候，感受到的是中国戏剧的一些基本原理，在当下的戏剧舞台上，并不仅仅是作为一种表演的技艺，也不仅仅是为导演提供一些方便的手段，而是作为一个整体，成功地塑造一种融洽的、和谐的观与演的剧场关系。我想，也就只有当这些原理，不是体现在一种简单的意识，当它

有点润物细无声地渗透到创作中、呈现在舞台上之时,才是真的体现了文艺创作上对于中国文化的自信吧。

二、为"新市民"观众演戏——《丁西林民国喜剧三则》与《她弥留之际》

2014年,发生在首都剧场的"《雷雨》笑场"事件,大概是凸显出北京人艺的作品在当前市场环境中显得有点"过时"。但是,目前在中国,在不用推广的情况下,只要开票,《茶馆》一定很快卖完。包括与《茶馆》近似的《骆驼祥子》《天下第一楼》这样的作品,也包括近年来因为吴刚走红带火的《窝头会馆》,也一定是销售最快的。人艺门口提前一晚排队买票的壮观景象,也引起很多媒体的讨论。但在我看来,除去流量明星、人艺制作这些招牌之外,还有一个更为重要的线索:那就是观众追捧最多的作品类型,大多都属于"市民戏剧"。我在这里说的"市民戏剧",大致对应的是以曹禺为代表的知识分子戏剧。老舍为代表的那一代的剧作家、导演,其作品更多描写的是三教九流的社会人物,以这些三教九流人物的悲欢离合来传达日常生活中的情感。我之所以不用"老百姓"而用"市民",是想特指这里的"市民"是城市市民。只不过,中国经过几十年天翻地覆的变革,老舍那一代人写的对象,逐渐老去;新的城市市民,逐渐成长。相比较起来,曹禺的作品一般聚焦的是知识分子。这两种类型的作品不过是选材的差异而已;但近些年"市民戏剧"突然成为市场的"爆款",在我看来有两种原因:一种原因是十几年来的商业戏剧已显疲态;戏逍堂开创的"白领商业戏剧",严格说来,也是以市民为

基础的——只不过这个市民,是改革开放以来的"新市民",是活跃在办公楼内的"白领";但这种商业戏剧从各个方面来说都太过粗糙,时间久了就很难满足市场需要了。另一种原因是近些年的戏剧创作太过精英文化,总是往"高雅"艺术的方向追求,忘了戏剧的根,还是要扎在普通市民之中的。知识分子与精英戏剧本身没有问题,但对于当前话剧行业来说,最缺乏、最需要建设的,恐怕还是"新市民"戏剧。

北京人艺近两年演出的两部由年轻演员担当导演的作品《丁西林民国喜剧三则》与《她弥留之际》,在我看来,都属于自觉地坚持为"新市民"观众创作的方向上。我们先来看看这是两部什么样的作品。

1.《丁西林民国喜剧三则》:"走心"的表演

《丁西林民国喜剧三则》选的是丁西林的《一只马蜂》《酒后》《瞎了一只眼》三部小戏。选这样三部戏显然是经由创作者精心挑选的。我们不妨把这三部小戏的主人公看作同一对男女,从恋爱到初婚再到中年的不同阶段。在不同的年龄阶段,在恋爱与婚姻的不同阶段,男人与女人在不同的情感状态中的情感表达——或者也可以称呼为"恋爱与婚姻即景"。我年轻时读《一只马蜂》读得懵懵懂懂的,不知道那嬉皮笑脸地一来一回的对话有啥趣味。后来才明白,什么"你看我发烧不发烧,脉搏跳得快不快……"之类的,不过就是这一对男女当着老年人的面"调情"而已。这种男女调情的场面,古代戏曲里也多得很,只不过调得都很唯美而已。《酒后》呢,就像是《一只马蜂》里这对男女青年结婚不久,邀请一位朋友在家里做客。家宴之后,这位男性朋友醉卧在

家里的客厅。年轻妻子忙来忙去地收拾着屋子,照顾着丈夫和朋友,忽然对丈夫说:这个朋友是多么高尚,却没人关心他,真可怜。那么,我能不能去吻他一下……而在《瞎了一只眼》里,我们似乎看到这对青年夫妻又变老了一些,接近中年了。在平淡生活中的某一天,妻子忽然收到好朋友的一封信,要来看跌倒受伤的丈夫;而妻子之前给朋友写的信,无疑夸大了丈夫的伤情,觉得有愧于从外地赶来的朋友。于是,丈夫就配合妻子,演了一场自己"瞎了一只眼"的戏……

这样一部温情脉脉的戏,虽然是"喜剧",但显然不像"麻花"的喜剧,侧重于当下青年生活场景与生活状态的戏谑式表达;也不像陈佩斯的喜剧,更为侧重在舞台表演上的机智与冲突。这三部小戏,基本上比较安静。既没有曲折的情节,也没有激烈的冲突,有点像是舞台上的小品文。它更为侧重将内心情感的变化,转化为生动的舞台场景——用现在的时髦话说,是比较"走心"。所谓"走心",说的是创作者用心去寻找戏剧中内涵的情致,捕捉住人物情感细腻的变化曲线,并成功地将情感的变化,转化为舞台上的生动的场面。

这部包含了三部小戏的戏,每场的主要角色有三人;而这每一场的三个角色,也都是由同样三个演员扮演的。三个演员,从青年男女谈恋爱,要一直演到中年夫妻的生活琐事,对于表演来说,也已经够挑战了。而有趣的是,二男一女三个演员,第一场需要一位扮演老太太的演员,于是,就由一位男演员反串了。当下,男扮女是个搞笑的点(比如邓超,最早的经典的舞台形象好像就是在《翠花,上酸菜》中的女性造型);但这位男演员扮演老太太,就是最开始的时候让人有点忍不住觉得好笑,到后来,也

就渐渐忘记这是一位男演员了。

可见，这部戏的"用心"并不是在夸张的剧场效果。"走心"的还是导演与演员共同在舞台上营造出让观众能够会心一笑的场面。

比如说《酒后》一场，妻子与丈夫讨论完"想去吻一下"的客人醒过来了：

客人　（睡眼矇眬地走近桌子边）什么时候了？
夫　　什么时候！谁教你不多睡一会儿？
客人　为什么？
夫　　为什么？因为……
妻　　荫棠！
夫　　……因为有一个人……
妻　　荫棠！不许说！
夫　　（一字一字地）……正……想……要……
妻　　（急了，赶紧地走来，掩住他的嘴）不许说！
夫　　（将她的手扯开）想要和你……（嘴又被掩住了）
妻　　不许说！（紧紧地掩住他的嘴不放）说不说？说不说？（他垂了两手，不再挣扎了）
客人　（已经糊糊涂涂地倒了三杯茶，屋内的举动，一点也没有觉到，端了一杯茶，送到那位嘴还被人掩住的先生的面前）喝茶。[1]

这样的对话，本身就有着丰富的心理内涵。在舞台上，两位演员也较为成功地呈现了年轻女人刚结婚之后的一点小任性，呈现了男性有些自大，又有些不太好表达的不高兴。在处理这个场

面时,导演只是稍微做了些舞台上的调度:前景,客人稀里糊涂地喝着茶;后景,妻子堵着丈夫的嘴,并把他推倒在沙发上。动作的幅度大了一点点,场面也就更为有趣。

因而,《丁西林民国喜剧三则》是以细腻的符合人物心理逻辑的舞台细节,营造出丰富的舞台场面。通过这场面的丰富,让观众进入到人的情感的细腻之处,品位不只是舞台上的角色,也不只是民国知识分子,而是每个个体,每对恋人以及每对夫妻都可能有的情感变化与情感冲突。我想,这恐怕是这部戏刚刚一开演,就能在业界与观众群体中获得好口碑的重要原因。

2.《她弥留之际》:舞台上细腻的情感转折

2017年,当我在人艺实验剧场看到北京人艺的另一部小剧场戏剧《她弥留之际》的时候,关于"新市民观众"的思考又再度浮现。

《她弥留之际》是一部改编自俄罗斯当代作品的小剧场戏剧。由北京人艺青年演员王斑以改编者、导演的身份对这部作品进行了细致的本土化工作;在舞台上,王斑与北京人艺的三位女演员合作,让这部带有典型俄罗斯喜剧风格的作品,非常接地气。

《她弥留之际》的剧情不复杂。

一位有着较高素养的"剩女"塔尼亚,为了满足弥留之际的妈妈希望她能够结婚的愿望,阴差阳错地与敲错门的中老年男人伊万卡建立了微妙的感情;而同样是为了满足妈妈希望她有个孩子的愿望,塔尼亚收买了一个超市里收银员,冒充自己失散的私生女……而就在这一连串的阴差阳错中,一个家庭得以焕然新生。

这种在生活中太少有机会发生的故事,要在剧场的两个小时

中,不仅要发生,还要让观众心满意足地认同其中的情感合乎逻辑,需要的是编剧与演员对于情感过程要有细腻准确的拿捏。为了让观众在情感上接受这么突兀的安排,创作者对于这其中的情感逻辑的线索,确实是做了特别细致的拿捏。而且,在两段不同的情境中,我注意到创作者处理的方式是略有差异的。

塔尼亚与伊万卡的故事,展开的过程是非常细腻的。从伊万卡敲错了门到塔尼亚突然想到可以让伊万卡冒充自己男友来安慰自己临终的妈妈,整个过程从台词到表演,展开的方式都是特别细腻的。

塔尼亚与伊万卡初见面时,塔尼亚只是有一点妈妈即将辞世的伤心,以及被伊万卡称为"大妈"的委屈。伊万卡因为有些抱歉,进入了这个家庭,但进入这个家庭之后,这对有着良好素养的母女,很快以她们的温暖与善良,不断地让伊万卡渐渐地感到了一点家的暖意,感受到了四十多岁的塔尼亚的可爱。这个可爱,不是那种"盼着他早点死"的年轻女孩的激情可以带来的,那是一种中年知识女性聪明善良、情感细腻以及一点小小的任性。

当伊万卡知道自己被迫对着发誓的不是耶稣像,而是狄更斯的肖像,当他揶揄地说"你那个嫁过八次的女朋友都比你天真可爱"的时候,他其实已经对这个中年女性充满了好奇与好感。而在酒精作用下浪漫起来的塔尼亚,在与有些恋恋不舍的伊万卡告别时,其实是心灰意冷的;她并没有期待一场偶遇带给生活什么样变化,但这种落寞在妈妈搞不清是真被骗还是真心想被骗的快乐中,也逐渐被一种莫名的对幸福的期望所替代。

在处理塔尼亚、伊万卡与私生女金娜的段落中,舞台风格更偏闹剧一些。金娜是被雇用来冒充私生女的,但在冒充的过程中,

她所有讲述，又都是她个人真实的境遇。同样，她在这个家庭中，得到的是母女俩的善意——这善意，最终是塔尼亚的妈妈把自己祖传的宝石首饰送给了金娜。

在这时，这个善良的喜剧，并没有像很多情节喜剧依赖这个"桥段"一样以拆穿一切伪装来制造喜剧氛围，它继续善意地让塔尼亚接受了金娜拿走宝石的事实；而金娜却在塔尼亚善良的宽容中，感受到人的善意与温暖。她自嘲接受了宝石而摔断了腿是"上帝的惩罚"，因而又拄着拐瘸着腿穿着圣诞老人的服装在圣诞夜回到了这个家庭。

这部戏中每一处情感的转折，都不是那种法式喜剧"桥段设计"或者意大利喜剧的夸张表演，它还是更遵循着情感自身的可能逻辑在一步步地走。谎言叠着谎言，但谎言背后，是人的一点点情感的变化，是人对温暖的一点点追求、一点点犹疑，一点点欲进还退的羞涩与不安。就在这情感的多重交响中，几组人物在圣诞节的夜里再次相逢。这样的相逢，自然是让这个新的家庭焕发出了青春与生机。

这种情感逻辑的细腻转折，既有戏剧文本提供的潜质，也是导演对于舞台处理以及演员对于节奏的掌握所共同完成的。整部作品无论在色调还是节奏上，都很有讲究。从最开场的冷，到一点点温暖的凝聚，到金娜带着点闹剧色彩的上场，再到圣诞夜里的团聚……整个作品中导演所拿捏的温暖与节奏都是让人很舒适的。在这样一种很舒适的情绪中，观众会自然地接受舞台上一个个的"谎言"，接受舞台上情感的转折与变化——因为，他们逐渐和角色共享着一种氛围：即使是假的，相信这一次有什么不好呢？

3. 为"新市民"观众演戏

这两部小剧场戏剧，和我们通常所理解的"实验戏剧"不太一样。无论是在小剧场的表现形式还是内容上，它们都不太尖锐，也不批判。但在我看来，这两部小剧场戏剧的实验性恰恰在于在当前戏剧界主流往精英戏剧方向走得越来越远的时候，它们却反其道而行，接续的是老舍的戏剧传统，为城市里的"新市民"演戏。我用"新市民"的概念，是指我们小剧场的观众群体，已经越来越多地以城市里受过高等教育、在观看经验中受到英美剧强烈影响的年轻观众为主体。这些主流的观众群体到小剧场来，一定希望在剧场内看到更舒适的表演节奏，希望在舞台上看到更为细腻的表演呈现人的内心更丰富的情感。还有，越来越多的年轻观众，都是背井离乡来到大城市生活的新北京人、新上海人等，在一个快速变动的社会语境下，他们在日常生活中所不能言说的情感需要被关心……这些，我们的剧场能够提供吗？如果有这样的剧场作品，难道不是实验性的吗？

这种实验性集中体现在这种类型的作品对我们的戏剧文本以及舞台表演都提出了严肃的挑战。

这样一种不依赖结构与情节设定的冲突，而是以情感本身的丰富性、微妙性与变化性推动戏剧进展，是非常难写的。我们的戏剧文本创作，虽说从80年代起，就嚷嚷着要告别"社会问题剧"，但写了这么多年，主流的很多戏剧作品仍然难以摆脱"社会问题剧"常见的写作模式，通过人为地设置情节与人物关系来结构事件。现在的年轻戏剧作家，的确开始着力突破；可惜的是，90年代成长起来的很多年轻剧作家，一方面又都太受西方现代/后现代主义戏剧思想的影响，将"荒诞""意义"作为自己追求的

方向，作品往往是充满"意义"的，但人物却经常枯涩，对话也常常毫无生机。近年来，越来越多的年轻写作者力图重新回到现实生活中来，但要像俄罗斯剧作家那样娴熟，还是需要一些经验，也就还需要一些时间的。另一方面在市场中成长起来的年轻创作者，比如说之前小剧场戏剧最为活跃的李伯男戏剧工作室的作品，确实在题材上多以青年男女的爱情、职场生活为主要内容，但内容往往集中在情节的机巧、对话的好笑等外部逻辑上，不像丁西林和俄罗斯当代作品，更多往人的内在情感关系上。因而，我在北京人艺的小剧场中看到《她弥留之际》《丁西林民国喜剧三则》这些由人艺演员们担任导演的作品，选择民国时期以及外国戏剧家的作品，可能并不是偶然的。这些北京人艺的演员，经常在舞台上演戏，在舞台上与观众直接的沟通中，他们可能早于剧作者，更早于批评家感受到了观众的需求。他们根据自己对舞台作品的需求，如饥似渴地寻找新的资源，他们从国外、民国的戏剧作品出发，做适当的本土化、时代化处理，使得这些作品契合了成长中新城市市民内在情感表达的需要。

　　当然，"新市民"戏剧的提法也未必准确。但我之所以愿意用"新市民"这样的词，而不用更为通行的"中产阶级观众"，其实是想说，我们的观众群体比所谓"中产阶级观众"，要宽得多；也想说，如果我们直接以"中产阶级观众"定位戏剧的消费者，我们的作品，未必能留得住所谓的"中产阶级观众"。因而，如果我们不要那么把观众群体构造为"中产阶级观众"这样一个被动的消费主体，并为之预设一些主题、内容、题材的方向；如果我们更为朴素地为"新市民"去演戏，无论在什么样的主题、内容与题材之中，更为在意地去把握与我们创作者一样普通的观众在日

常生活中感受到却未必能言说的情感生活,并将这情感转化为生动的戏剧表达,这样,"新市民"戏剧怎么能不被广大的观众所喜爱呢?

三、《一句顶一万句》:以空间的行走,应对时间的虚无

最后我要讨论一部比较特殊的作品——《一句顶一万句》。

《一句顶一万句》,是由刘震云小说改编而来,这没有什么特殊的。它的特殊性在于制作方鼓楼西剧场邀请了早期中国实验戏剧的代表人物牟森来做这部作品的导演。牟森身上的符号性很强;作为90年代最具代表性的"先锋戏剧",观众对他是有一定方向的期待的。而我知道牟森不做舞台剧多年,近些年他的兴趣在于探索大的空间里构成要素——他称之为"巨构"。因而,听说牟森要来导《一句顶一万句》,说实话我有点替他捏把汗。牟森的特长,如他曾经在《上海奥德赛》这样的"巨构"作品中《春之祭》片段所展现的,是一种以大开大合的剧场元素表现去呈现那微妙到几乎难以言说的历史感知的强大能力;但是,刘震云小说的长处,却是那种擅长在历史与生活的褶皱里书写的狡黠。显然,那种大空间、长时段的艺术叙述能力,与刘震云那种在细微处显身手的艺术狡黠,这之间是有着巨大的裂隙。但让我惊讶的是,牟森真的克服了这其中的裂隙与反差,创造出一种别样的舞台表现。

虽然《一句顶一万句》的改编是依循着刘震云的小说展开的,但是,在通过牟森重新剪接的叙述进行舞台整合的过程中,我明显地感受到,那游走在生活褶皱中的人物内心,经由新的强大建构能力,获得了一种自觉的精神层面的观照。

1. 人物、场面、语词构成结构的种子

《一句顶一万句》的舞台叙述结构是非常复杂的。我相信现在的结构是经过牟森非常仔细的研究——乃至计算，他一定非常仔细地像做数学题一样，不断地将叙述的线头打断、组接；再打断，再组接。他一定是经过多少次的实验之后，才完成如今既流畅又带有强大情感动力的结构。而且，我想可能即使到首演结束为止，这都不是他心目中最理想的结构，他一定还在琢磨什么样的线头在什么地方断掉，又在什么地方接续，更符合他心目中《一句顶一万句》该有的叙述。

《一句顶一万句》的舞台叙述者有三个人：曹青娥、杨百顺（即后来的杨摩西、吴摩西）与牛爱国。不过，复杂的是，杨百顺的叙述是从曹青娥的叙述之中展开的——而且，这两个人的叙述，在某个时间点上会奇迹般地在舞台上碰撞；牛爱国的叙述，也是在曹青娥的叙述中展开的，他的叙述乃至行动也会与曹青娥的叙述在舞台上碰撞。只是在时间线上，牛爱国的叙述，会在曹青娥去世之后，在空间上一步步地"回延津"。

这样的叙述中套叙述的方式，在技巧上可能不算新鲜；但《一句顶一万句》的叙述，以缜密的细节铺陈为支撑，以精妙的结构关系为经纬，让这种叙述方式充溢着强大的力量。组成这复杂叙述结构是无比丰富的细节——有关人物命运与心理的细节；叙述结构，正是因细节充盈而无限饱满。牟森对小说的无比尊重，可能正体现在他无比尊重小说的细节，他用叙述者的眼光把那些在每个普通人生命中至关重要的细节重新梳理又重新整编。那些细节，不一定有大的历史感（舞台上《一句顶一万句》的历史时间是相对模糊的），但却是会推动着每个个体的命运发展与转折的

力量。

除此之外,在我看来,《一句顶一万句》的舞台力量来自他非常独特的叙述结构。在叙述中,牟森不断地以人物、语言、场景等作为"楔子",镶嵌在舞台叙述中。这些叙述中的楔子,在不同的时间、不同的人物命运中会不断闪现,与人物的命运相碰撞、相呼应。这种不同人物、不同命运的碰撞与呼应,让整个舞台有了饱满的张力,也让人物的命运脱离出个人的轨迹,带有了普遍性的命运感。

我们先进入《一句顶一万句》的舞台叙述结构。

曹青娥在弥留之际的叙述,是从她与杨百顺的走失后开始的。在曹青娥关于走失的第一次叙述中,杨百顺出场,开始了对自己一生的叙述。杨百顺对自己人生的叙述,是一种线性的成长叙述(成长不一定准确,因为"成长"带有一定的主动性,而杨百顺不是主动性的成长,只不过是顺应命运的选择而已)。但这个线性叙述中,作为编剧的牟森又嵌入了几个关键人物。这几个关键人物,既是事关杨百顺命运展开的几条线索,又具有一定的功能性;同时,这些人物,又会如同电影闪回一样,不断地在这部舞台剧的各个时空中以不同方式闪现在杨百顺的个人命运中,让一个个体的命运充盈着他人的人生经验。

这几个关键人物一个是罗长礼。罗长礼是杨百顺故事的开始也是结束。开始,是杨百顺为了去听罗长礼的"喊丧"被他爹打;结局,是他在走投无路只好远走他乡的车上,他在搞不清自己究竟是谁的问题上,最后就顶了罗长礼的名。杨百顺的旅途终点是陕西宝鸡,在宝鸡,他就成了那个在面对死亡只能是一声嚎叫的哭丧人。

一个是老裴。老裴的线索是个循环的线索。杨百顺遇到老裴，是杨百顺被打，逃在草垛里睡觉，绊倒了气冲冲地要去杀人的老裴。老裴被杨百顺这一绊，瞬间从紧绷的杀人情绪中惊醒过来，"杀心灭"。杀心一灭，他看到的纠纷就不外乎是一个巴掌的事，不值得再去杀人。于是，从缠绕情绪中豁然开朗的老裴给了杨百顺一顿热乎乎的早饭，给了少年杨百顺一丝人世的温暖。同样，在过去很多年以后，杨百顺也一样气冲冲地"杀心起"，也在路上被一个离家的孩子绊倒——舞台上，这绊倒的动作和他之前绊倒老裴的动作一样。也就在那一瞬间，他看到了命运的轮回，如老裴一样警醒，也给了这个孩子一顿热乎乎的早饭与人世的一次温暖。

还有一个是老汪。老汪是村里的教书先生。老汪是杨百顺在村庄中经历的第一次出走——尽管他当时并不知道这出走的含义，也不会知道自己将来也会和老汪一样出延津到宝鸡。老汪的出走，是因为他唯一的女儿灯盏溺死在他教书地方的水缸里。他并不知道要去哪里，他就是知道在这里自己肯定会死，因而，他就出了门往西走：

歌队：老汪一直往西走。到了一个地方，感到伤心，再走。到了陕西宝鸡，不伤心了，不伤心了，便落了脚。[2]

老汪踽踽而行不知道往哪里去、就知道一定要走的舞台形象，如同一粒种子，在《一句顶一万句》的各个舞台场景中循环往复地出现。这样一个思想与情感形象，在另外一个人物老詹身上，再次以"你是谁，你从哪里来，你到哪里去"的问题出现。

老詹是一个人物，也是一个影子，是一个构成对照的参照系。

在现实中，老詹是个从意大利来的牧师，在延津收了八个半徒弟，但总要对家乡的妹妹吹吹牛，弘扬一下自己的传教业绩。老詹又是虚拟的影子。他一出场，就是杨百顺背着他回教堂。在中国乡村的田野上，老詹与杨百顺谈论起杨百顺不可能懂但之后终将会被深深缠绕的问题——你是谁？你从哪里来？你要到哪里去？

这几个人物，真就如同种子一样，在不同的叙述土壤里承担不同的任务，在不同的任务中、在不同的舞台时间点上，又会生根发芽，成长为舞台叙述强烈的情感力量，直击人心。

2. 空间的行走对抗时间的虚无

在杨百顺对自己人生的线性叙述中，他从乡村到县城，从在乡村种地、杀猪，到县城种菜然后入赘到了吴香香家。遭遇吴香香与邻居老高的通奸，为了保住自己的颜面，无奈中走上了寻找私奔的吴香香的道路；而在他"假找"的过程中，与女儿吴巧玲（即后来的曹青娥）的失散，"假找"就成了"真找"。曹青娥的叙述视线与吴摩西的叙述视线，就在两个人失散的时候，在舞台上相撞。

这两个时空的相撞，是一次心灵与情感的巨大冲击。我们在舞台上，跟随着曹青娥的目光，看到了吴摩西在丢失巧玲后的"出走"——这一次出走，就如同老汪的出走一样，他能感到自己的心有多痛，却说不出有多痛；他知道自己的心很痛，却没有力量去平复自己的心痛。于是，他只有出走。这一次的出走，从开封到新乡，到新乡渡过黄河又回到开封，又从开封去郑州、安阳、洛阳……这是吴摩西在中原大地上的"出埃及"。这一次出走，如同老汪一样，他也不知道要去哪里，他只知道要走，走到忘了吴

香香，忘了吴巧玲，也忘了自己是吴摩西。

杨百顺最开始听老詹的问题"你是谁，你从哪里来，你要到哪里去"，就觉得是个笑话。他以为自己知道自己从哪里来，也以为自己一定知道自己是谁。但在遇到老詹、老詹把他改名为杨摩西之后，那他是杨摩西还是杨百顺？到后来入赘到吴香香家，他又成吴摩西。在丢失了巧玲、目睹了吴香香与老高私奔途中恩爱之后，在去宝鸡的路上，他忽然发现，他真不知道自己是谁，也不知道自己从哪里来，要到哪里去。而等到他和老汪一样走到陕西宝鸡那么远，等到他不伤心了，他，就把自己叫作罗长礼了。

曹青娥的儿子牛爱国接续着吴摩西成为下半场的主要叙述者。在牛爱国这儿，舞台看上去有些倾斜——相较于上半场饱满充沛的人物情感，70年代以后的人物故事，因为少了原来那种生存上的凌厉感，人物命运不再总是充满悲剧性，情感能量也就显得薄弱了。也就在这个时候，我更清晰地看到了正是叙述结构的强大力量，尤其是上半场叙述中种下的人物种子，种下的场景与语词种子，以强大的结构力量在支撑并推动着牛爱国的人生，也让《一句顶一万句》一直能够坚强地挺立在舞台上。

在牛爱国身上，我们看到了更多的是生命的无声循环。与杨百顺一样，牛爱国也要经历妻子背叛后的"假找"——之所以"假找"，是因为他不知道为什么要找，别人都说要找，那就只好去找。他也在"假找"的过程中，开着货车，奔走在从河南到山东的中原大地上；而为了完成曹青娥的临终托付，他开始了"回延津"的旅程，最终，在杨百顺留下的遗物中，牛爱国与老詹构建教堂的梦想相遇。

在中原大地上一次次地出走，是一场无法解释的中国农民的

精神运动。人的精神追求，被中国农民天才般地转化成了身体力行的行走，又被牟森天才般地捕捉在舞台上。只有在这样的行走中，中国农民的灵魂才能安顿，精神才会妥帖。

3. 诉说中国人的精神世界

我想，《一句顶一万句》所要述说的正是这种从未被表达过的中国人的精神世界——那是普通人在日常压抑的生活中无处表达、忘了表达但又实实在在存在着的精神世界，是每个普通人的生存，可能表达不出但都切实需要的精神支撑——它是普通人赖以存活的意义世界。

这种"普通人的精神世界"，在小说中很多时候是以男女关系、婚姻关系以及家庭关系作为一种隐喻。这"一句话要找另外一句话"的过程中，是任何一个普通人都会遭遇的精神世界的问题。如同婚姻生活中，吴香香与杨百顺在一起怎么都不爱说话，但却愿意放弃家产和邻居老高私奔；牛爱国和庞丽娜没话说，庞丽娜却和照相的小蒋有说不完的话。也如同家庭生活中，本不是亲生父女的吴摩西与吴巧玲，牛爱国的姐夫宋解放与牛爱国的女儿百惠，都没有血缘关系，但却在对方身上，感受到了一种奇妙的精神契合。这种精神契合，让吴摩西可以上穷碧落，因为如同老汪丢了女儿一样，他可以没有老婆吴香香，但没了吴巧玲，他生命中的精神向度没了，他活着的意义也就找不到了——他没法活。没了这个精神支柱，没有教堂可以去告慰，中国农民在舞台上、在小说里、在生活中，就是"出延津""回延津"的行走。他们是以一种空间的广阔世界，应对时间与精神的虚无，安放生存的意义。

对应这个精神向度，在舞台上，与这种精神相对应的，是简

单到不能再简单的光束如影随形地伴随着舞台上的芸芸众生。每个人的身边都有光——就看你能不能发现或找到那样的光。而在舞台叙述中,牟森是有意地将意大利牧师老詹作为一个参照或观察的系列。作为一个传教士,作为把生命奉献给上帝的意大利牧师,即使已经像中国农民一样生活,但从没有忘记自己的使命。他把精神藏在梦想里,把梦想藏在图纸里……

这种梦想,在吴摩西的世界里有,在牛爱国的世界里也有。一个再普通不过的中原农民,都会有对精神世界某种或隐晦或敞亮的要求。而困难的是,如何找到并表达出中国人那种对精神世界的或隐晦或敞亮的需求?

牟森在《一句顶一万句》的舞台上,正是以他强大的结构能力,去正面呈现、诉说这种精神世界。整个舞台所努力的方向在于此,整个演出的震撼,也在于此。

注释:

[1] 丁西林:《丁西林剧作全集》(上),中国戏剧出版社,1985年。
[2] 牟森:《一句顶一万句》演出本,未刊稿。

第十一章
戏曲的现代转型

戏曲的现代转型是一个困扰了一个多世纪的问题。到今天,这个问题我们也不见得已经有了很好的回答。它的困难在于中国戏曲,尤其是到了京剧之后,它自身已经发展形成了一套完整的体系;这套体系,是中国戏曲在自身特殊剧场条件下,在中国人自身对美的感知中,通过一代又一代的积累完成的。至今,我们也没有以现代语言对中国戏曲的审美逻辑进行过严谨的理论总结,但戏曲完备的体系性,使得它面对现代剧场的封闭舞台,总是有各种障碍。自20世纪二三十年代以来,戏曲现代化的努力从来都没有停止过。这种努力在60年代以"样板戏"的形式达到一次高峰;80年代以来,以《曹操与杨修》等作品为代表,又有过新的尝试。到了21世纪的今天,我们又该怎么理解戏曲的现代转型?我在这里选择了三个文本:青春版《牡丹亭》、《欲望城国》与粤剧《霸王别姬》加以讨论。

这三部作品,涵盖了三个戏曲剧种——昆曲、京剧与粤剧。除此之外,这三个作品还有一个共同特点,它们都是面对21世纪的青年观众而创作的。这其中,青春版《牡丹亭》的贡献不可谓不重要。青春版《牡丹亭》以最古老的昆曲为载体,却继样板戏之后,再次激活了新时代的年轻人对戏曲的兴趣,带动了21世纪以来新的戏曲繁荣。台湾著名演员吴兴国于1986年在台湾

创立"当代传奇剧场",致力于现代京剧的创作,《欲望城国》是其代表作品,也是面向大陆和台湾的青年观众所做的一次京剧推广。2017年5月,这部改编自《麦克白》的京剧作品终于在大陆首演,也激发了人们对这样一种碰撞的讨论。而粤剧《霸王别姬》则是青年粤剧演员黎耀威、黄宝萱从京剧《霸王别姬》改编而来的。对于京剧来说,《霸王别姬》老得不能再老;但对粤剧来说,却是新得不能再新。正是这样一部新编的、青年人创作的粤剧《霸王别姬》,在今天的舞台上,却吸引了香港、北京、上海等大城市里众多文艺青年。我就以这三部不同剧种的不同作品为例,来讨论戏曲现代化的艰难曲折与成败得失。

一、青春版《牡丹亭》:文化复兴的"青春"方式

青春版《牡丹亭》如同一个传奇。从2004年在台北首演到2011年底,它已经完成了两百场演出;迄今,它还在继续演出。这些年来,青春版《牡丹亭》所到之处,既有国家的剧院,有海外的学院剧场,也有着学校里大大小小的简陋礼堂。但不管在何地,不论是中国的年轻学生,还是连中文都不懂的外国人,青春版《牡丹亭》所到之处,那份雍容大度的中国之美,都激发着年轻人对于中国文化的热情。

对青春版《牡丹亭》的讨论,这些年也经常可以见到。在这些讨论中,我们可以看到热爱传统的文化保守主义者对其所浸染的古典情韵的着迷,但也有着对这部"青春版"昆曲不那么"保守"的丝丝疑虑;我们也可以看到,人们迷醉于这部作品以灯光、服装与舞台美术汇聚的现代之美,但也不能不承认,这部作品所

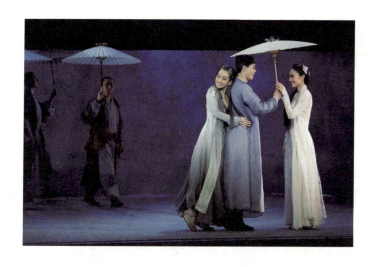

《青蛇》

导演：田沁鑫
演出时间：2013 年
演出场馆：国家话剧院大剧场
摄影：柴美林（上）
　　　　解飞（下）

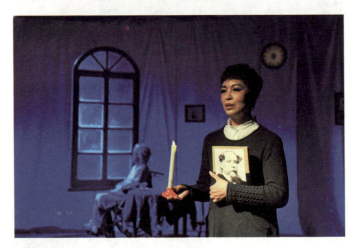

《她弥留之际》

导演：王斑
演出时间：2018 年
演出场馆：首都剧场实验剧场
摄影：李春光

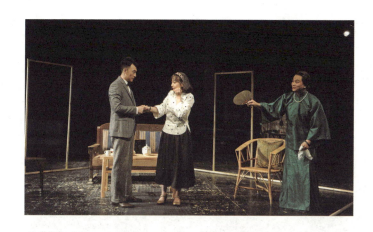

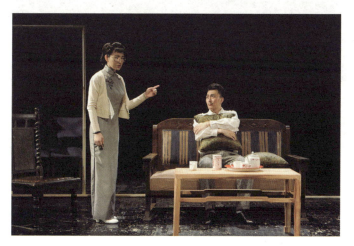

《丁西林民国喜剧三则》

导演：班赞
演出时间：2016 年
演出场馆：首都剧场实验剧场
摄影：李春光

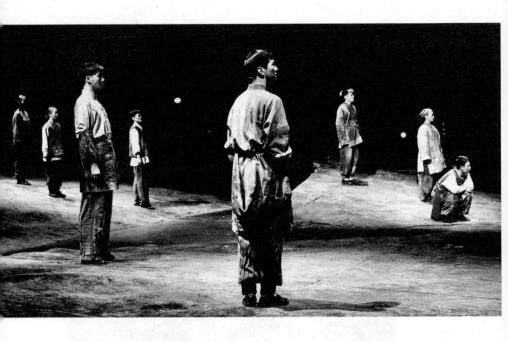

《一句顶一万句》
导演：牟森
演出时间：2018 年
演出场馆：国家大剧院戏剧场
剧照由剧组提供

昆曲《牡丹亭》

导演：白先勇　汪世瑜
演出场馆：国家大剧院戏剧场
摄影：许培鸿

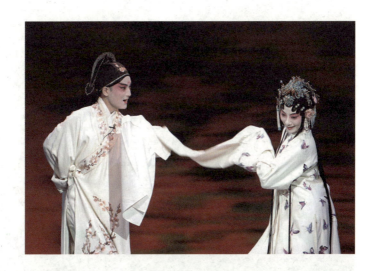

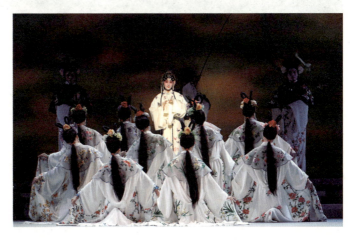

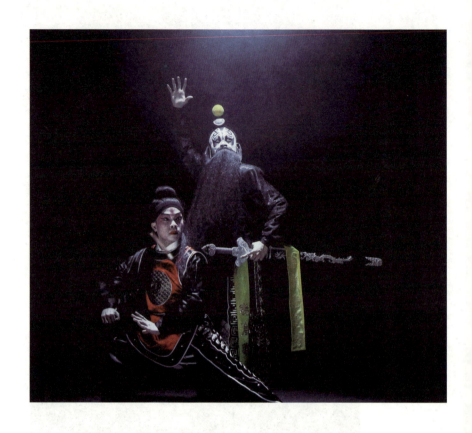

粤剧《霸王别姬》

导演：黎耀威　黄宝萱
演出场馆：繁星戏剧村 2 剧场
演出时间：2017 年
剧照由繁星戏剧村提供

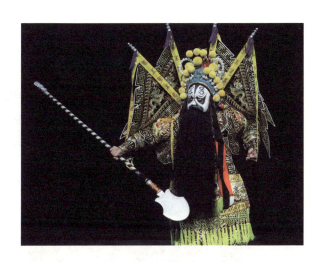
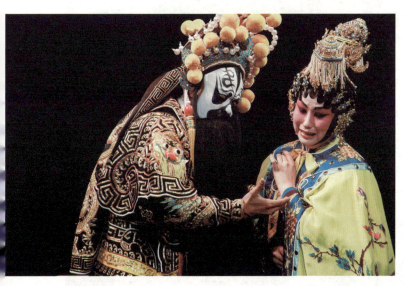

京剧《欲望城国》

导演：吴兴国
演出场馆：天桥艺术中心大剧场
演出时间：2017 年
剧照由剧组提供

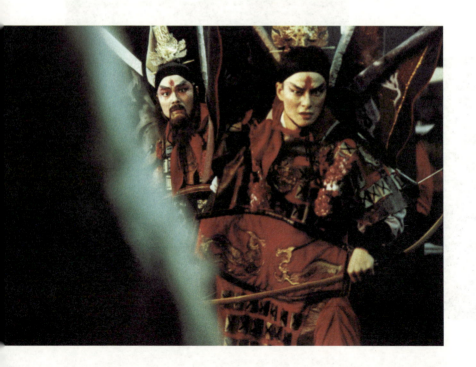

仰赖的，是来自传统中国的美。这种种的讨论，开启了却并没有回答青春版《牡丹亭》所蕴藏着的一个谜：是什么样的力量，让一部六百年前的戏曲，在21世纪的今天，对于以互联网为交流平台的年轻观众，仍然具有如此强大的魅力？是什么样的力量，让这部源于文人传统的《牡丹亭》，走出"文化遗产"的被动保护，在当下的舞台上，对于那些习惯了快节奏生活的年轻人，仍然绽放着传统中国的美？我们能否突破那些"传统与现代相结合"的粗浅概念，真的进入这部作品，深入到创作者的实践之中，将"传统"与"现代"这样复杂的命题，落实到具体而细微的环节中，理解当前传统文化复兴所面临的难题以及可能突破的路径？

正是带着这样的疑问，借着2012年白先勇的主创团队在北京参加中国社会科学院文学所主办的"白先勇国际学术研讨会"的机会，我走访了青春版《牡丹亭》创作团队的多位主创人员。在这里，我把2012年我的采访整理出来，希望对我们今天认识戏曲现代化所面临的困难、可能突破的方向有所帮助。

1. 在古今中外的坐标轴上找到中国的美

对于白先勇来说，他关心的是昆曲《牡丹亭》这样一种文化形式所象征的中国传统文化在当下的命运。这是当今无数学者共同关心的命题。只是，不同于学者们的纸上谈兵与理论操练，白先勇选择的是一次艰难的实践。相比于这些实践中所碰到的体制上的困难，他更关心的，是他从实践中所感知到的，他对如何在当下捕捉并传递出中国传统文化之美的思考。

在他看来，首先重要的是将中国文化置于"古今中外"的坐标轴上：

我们今天要文化复兴，要面对四个字：古今中外。古今是纵的，中外是横的，我们面临的问题就是这一纵和一横怎么连起来？

所谓"通古今之变"，就是说传统绝对不是静止的，传统一定是在流动中。传统如果不流动的话变成化石，就变成死的了。传统的任务，一方面它要保持过去的精髓，另一方面，一定是吸收新的元素往前开展。当今的一些文化活动，如果经过时间的考验它还能存在的话，它自己就会变成传统了。

最难的，是分寸的拿捏。[1]

在古今中外的坐标中，运用六百年前的昆曲，在当下找到并传播中国人的美感经验——这就是白先勇的方向。这其中的道理并不艰难。难的是白先勇及其创作团队，在实践中，又是如何拿捏那些最细微的分寸感？这种需要拿捏的分寸感，又如何言说？

对于这样微妙的问题，白先勇提醒我去关注他的团队。不仅要关注那些在舞台上美艳动人的年轻演员，更重要的，是要关注幕后的制作团队，关注这一团队每个人的经历：

我们的制作团队那些人的背景，很有意思。像王孟超（舞台设计）、吴素君（编舞），等等，他们有很深的西方文化背景，而对于中国文化又有种狂热。他们在学了西方的艺术后，好像更容易认识中国传统的美。走了一圈以后，再回去看自己的文化，在比较的视野中看是不一样的。他们到了西方，身在其中，看多了就懂了。看懂了西方的标准，也看懂了西方文化的好处与坏处。再看自己的传统，很容易看到好在哪里，不好在哪里。

正如白先勇所说，青春版《牡丹亭》的制作团队是一群中西文化兼修的艺术家。无论是剧本改编华玮、辛意云，还是舞台美术王孟超、服装设计曾咏霓、编舞吴素君，等等，他们要不就有着海外的留学经历，要不就有着长期西方艺术的训练与国际艺术的滋养。舞台设计王孟超，早年在林怀民的"云门舞集"里做舞美，后又到美国加州大学戏剧系学习舞台设计。编舞吴素君，早年是"云门"的舞者，经历了林怀民所规划的从古典芭蕾、西方现代舞到台湾本土民间舞的身体训练。我们现在看《牡丹亭》，扑面而来的从形式到内容的中国美——形式上，大到花神那带有楚风的装束，小到杜丽娘手中的一把折扇的颜色与尺寸；内容上，大到《牡丹亭》本身所蕴含的丰富的中国内容，小到男女主角表情达意的方式——这种种有着丰厚内蕴的美，正是《牡丹亭》这庞大制作团队中的每个个体，将自身在中西文化穿越中积淀的细腻体验，转化为舞台上的精准表达。白先勇先生念兹在兹的"分寸"感，正是这些人在身体力行的实践中所积累的对美的感受。

我们可以举一个例子。《牡丹亭》的编舞吴素君，早年是林怀民《白蛇传》中白蛇的扮演者。她说：

林老师的训练从开始起就是东西方训练一起并重的。我们不是分成芭蕾舞、中国舞、民间舞等系统，我们这些舞者将来也不是要专门表演古典芭蕾、民间舞。我们是多元化的训练。林怀民老师把训练分成两个系统，一个是东方的，戏曲身段、太极、拳术、宫廷舞、原住民舞蹈、少数民族民间舞等；一个是西方的，古典芭蕾、现代芭蕾以及各种派别的现代舞。我们全部都要学。林怀民老师当时的训练，就是希望我们能从我们多元化的身体训

练中，生长出具有创造性的身体语汇。经过我们身体创造出来的舞蹈，很难说，是东方还是西方，是传统还是现代。

这可以说是个非常形象的比喻："古今中外"是在这一代人的身体中冲撞、挣扎并达到最终的统一。换作学术化的语言说，这一代人将自身对于古今中外艺术表达的感受与体会，在实践中化作具体技术的拿捏，成就舞台上精准的美学表达。

在采访中吴素君举过一个例子，说明这中外古今的冲撞如何呈现在一些具体而微的细节中。刚开始的时候，她发现大陆的演员们都爱化很浓的妆，爱戴假睫毛、画双眼皮。浓妆，是传统中国舞台美学的特点。在光线黯淡的古代戏曲舞台上，演员的妆化得不浓是很难凸显出来的。而现在的舞台，灯光照明多少瓦的都有，如果再一味地遵照农业社会形成的传统美学特点，就显得有些俗气了。戴假睫毛、画双眼皮，则是又现代化的俗了。年轻的演员们免不了受到潮流的影响，对于低眉细眼的传统美又缺乏足够的自信。她所要做的，就是在这一点一滴的细节中，克服两种不同的"俗"，造就现代中国的大雅之美。

青春版《牡丹亭》带给观众的传统中国的优雅与现代艺术的视觉享受，正是这样一群人，在中西两种文化的滋养中，以自身的经验传达着对于美感那至关重要的分寸拿捏。这也正如我在本书序言中所说，要言说传统，必须穿越现代——而能够完成这种综合的，只能是对于两种文化都有着足够了解与足够尊重的基础上的个人的领悟。也难怪白先勇对于何谓分寸、何种拿捏避而不谈——分寸与拿捏几乎全部沉淀在人的感受中，在目前绝非是技术可以简单总结与分析的。

2. 从文人传统的小舞台到现代观众的大剧场

青春版《牡丹亭》,在从传统到现代的变化中,从形式上看,变化的只是舞台大小——传统昆曲大多是在达官贵人家的小舞台上演出的,而今天,昆曲这种曾经如此典雅的艺术,却面对着大多数对昆曲一无所知的青年大众,在大剧场,甚至在礼堂内演出的。

剧场,作为从宗教祭祀源起的文化建制,因为与社会生活紧密相关,在不同文明中都扮演着重要的角色。在剧场形态发展演变的过程中,人们看戏的方式、目的与期望等,都在逐渐改变。现代剧场的形成,是与现代性的兴起密切相关的。西方文艺复兴以来的封闭式空间以及镜框式舞台,是当前一种主流的剧场建制。青春版《牡丹亭》的演出,在整体上面临着的问题,是如何在一个封闭的现代剧场空间中,再造中国美学与中国文化的气韵。

青春版《牡丹亭》剧本改编的辛意云,对这一变化有着很深入的理解:

中国传统舞台的观念来自老庄思想,后来又与佛教思想结合在一起。传统舞台虽小,却是能将大千世界全面容纳、吞吐、婉转表现的一个完整空间。舞台原本是一个空洞的世界,可是在中国人的观念里,唯其空洞,所以能容纳一切。在传统戏剧兴起的时候,走唱艺人以天地为大舞台,在空无一物的广场上,走到哪里,唱到哪里,表演到哪里。

也因此,中国是很早就发育出以人为中心来看这个世界的国度。中国戏曲的呈现是演员来展现大千世界。传统中国的小舞台就是有着凸显人的目的。在小舞台上,因为别的东西很小,人就

显得很大,好像有放大镜一样。凸显人,这是中国传统。在广大露天的活动场所,大千世界就在人的表现中展现出来。在这种情形之下,既虚拟又真实,既真实又虚拟。它将我们文明经验中的动作程式化,进而熟练到形成自己美的风格。观众在看的时候,再把自身的经验补充进去,从而产生出一种新的经验。中国传统戏曲就是一桌二椅千变万化,大千世界风起云涌。这是中国传统戏曲的美。

辛意云说,在改编《牡丹亭》过程中,有一些人主张要回到昆曲的小舞台上演出。但白先勇却是坚持要在现代剧场,要面对那些不懂戏的年轻人。在辛意云看来,戏曲的传统美学虽然有自己的深度,但这种美学已经不太符合现代人的审美系统和审美逻辑:"现在人们的哈勃望远镜已经能看到几十万里远,那么多人都看过《星球大战》,现代科技的视觉经验已经传达到了无限。"面对着新的审美经验,不能恪守传统的所有规则,要思考的,是如何将传统的美学化作现代剧场的表达:

中国传统空间有一种透空型,它是随时呼吸的。我们用了现代剧场的大舞台,同时我们还要思考如何在一个非流动性的剧场里面,做出传统美学的流动性来。我们的舞美为此试验了好多模型。慢慢地我们发现,为了在现代剧场传达传统的美学韵味,要做许多细微的修改。比如,桌椅一定要加宽加长,要是原来的尺寸,在大舞台上就不见了。袖子也要加长。戏曲演员的袖子是表达情感的手段,袖子是情感的延伸。袖子拉长了,袖子所表达的情感与美感,才容易被传达被捕捉到。我们不能忽略现代西方艺术对人的感官的冲击,我们通过最直接的感官之美,吸引人们最

基本情感的激动，用这些感官的要素把人带进来。

对于辛意云这样一位从西方哲学入手进入中国哲学研究的学者来说，对于这样一位从甲骨文字研究起，理解中国文化本源意识中哲学思维的学者来说，整理《牡丹亭》，既是在向世界讲述中国思想、中国的美感，也是在中西两种文化根源的意义上，寻找那些最共通又最独特的地方：

我们在《牡丹亭》中寻找哪些是中西可以互通的，展现可以互通的部分，让大家看懂传统中国。虽然中西文化在某些终极点上可能有所不同，但都包含着整个人类共通的部分。我们让这个共通部分以美的形象呈现，我们以人类共通的情感作为我们要传达的戏剧表演的基点。

二、《欲望城国》：在创新的道路上，要经历多少次诀别

相比于青春版《牡丹亭》，吴兴国的京剧改革要早得多，只是我们一直只闻其名不见其庐山真面目。吴兴国的当代传奇剧场，从80年代开始，就在台湾这样一个没有京剧土壤的社会里，不但能坚持唱戏，而且，在各种资源都匮乏的状况下，还能三十年如一日地以自己的方式坚持创新。而他的这些创造，只有等到吴兴国以"蒋介石""许仙"这些电影形象蜚声大陆、台湾之后，我们才有机会亲眼得见。

我第一次在剧场看到吴兴国的戏曲作品，已经是2016年在天桥剧场看的《等待戈多》了。看之前充满好奇，因为实在想象不

出来这个举世闻名的荒诞剧用"京剧—戏曲"的思维该怎么做；但看完之后，还是略有些失望。这一版《等待戈多》并没有更好地勾勒出《等待戈多》作品里在哲理之下涌动着的浓郁诗意，而太多纠缠于关于人的生存困境的讨论。"京剧—戏曲"其实是应该能以自己独特的方式触碰这其中的诗意，可是吴兴国的改编本好像并没有在这个思路上做文章，只是更致力于以抽象讨论抽象。因而，呈现在舞台上的《等待戈多》，看上去是在用更慢的节奏去说一个众人早就知道的道理，显然是扬短避长了。你当然可以抽象地说这哲理很高明——但对不起，那是人家贝克特的，不是京剧创造的。

所以，一直希望有机会能够看到让当代传奇剧场一战成名的《欲望城国》。想知道他们当年在台湾这样资源稀缺的社会里，怎样才能吸引年轻观众进入剧场看现代京剧，并进而在大陆也还能成为新一代年轻人的偶像。所幸，在2017年5月，天桥剧场的华人戏剧节邀请了吴兴国的《欲望城国》。

1.《欲望城国》：京剧在舞台视觉上的重要突破

怎么形容看吴兴国《欲望城国》的心情呢？我有些说不清楚。但我知道我确实有些感动——尤其是让大家惊呼的是六十多岁的吴兴国还从两米多高的台子上穿着高底靴翻身而下的那个瞬间。

观众都知道《欲望城国》改编自莎士比亚的《麦克白》；但可能很多人不知道的是，《欲望城国》的改编应当说是经由黑泽明电影《蜘蛛巢城》；有些段落，恐怕还吸取了黑泽明改编的莎士比亚电影其他的表现手法。说《欲望城国》经由黑泽明电影改编，并不是要贬低吴兴国的创造性，而是想说明，正是因为经由电影改编，京剧《欲望城国》在叙事方式上自然而然地受到了电影叙

事方式的影响——不管他是自觉还是不自觉。

从故事的情节线索来看，改编基本依循《麦克白》的情节脉络，只是在一些细节上做了调整。东周时期，蓟国大将敖叔征在打了胜仗与同僚孟庭回城途中，遇到山鬼，山鬼预言敖叔征有君王之命，预言孟庭之子亦有王侯之命。敖叔征对这预言将信将疑，但因为担心"功高盖主"，终于在其夫人怂恿之下，刺杀蓟侯，并派刺客追杀孟庭父子，孟庭之子孟登逃奔燕国。敖叔征称王后大宴群臣，孟庭鬼魂于席中出现，敖叔征仓皇失态，敖叔征夫人亦因亲手杀死刺客而精神恍惚导致胎死腹中，最终自杀身亡。孟登率燕国大军兵临城下，敖叔征再赴森林寻找山鬼，问卜未来。山鬼说除非城外森林自己移动，否则敖叔征不会有难；敖叔征认为自己有天命护身得意非凡，没想到蓟军一见城外仿佛森林移动，军心大乱，敖叔征被叛军乱箭射死。

《欲望城国》从莎士比亚作品改编而来，与京剧怎么都是一次激烈的碰撞；而这种碰撞又发生在80年代的台湾——因而，舞台上《欲望城国》的很多处理方式和我们常见的实不一样——和我们的传统京剧不太一样，和我们的现代京剧也不太一样。怎么理解这样的差异，其实，事关我们如何辨析京剧变革已有的经验以及未来方向的最后入口。就我个人最为突出的感觉来说，《欲望城国》是以一种视觉上的突破给观众带来新鲜的观赏体验。

从视觉角度切入，就会发现京剧版的《欲望城国》在服装、道具、舞美等方面，都有着港台电影风格化的特点。《欲望城国》的整体舞美以汉风为基调。无论是服装的设计、舞台上的道具，还是整体偏灰暗的色调，以及帷幕上来自考古文物的图形设计，那种舞台美术的范儿，是古朴、典雅的。这种视觉感受，对于习

惯了传统京剧的观众来说，是不熟悉的，但对于热爱港台文艺电影审美调调的年轻观众来说，反而是熟悉的。

可不要小瞧了这种视觉上的感受对于当下观众的重要意义！京剧的色彩，体现在服装、化妆、头饰、道具之上的，无不是饱满而艳丽的。这种饱满而艳丽的色彩，映射着农耕时代日常的黑白图景。在一个以黑白为基本色调的农业社会，普通民众太需要那样饱和的色彩去给自己单调的日常生活增添一些光亮，而这些光亮，也正是给予他们苦涩内心的一点慰藉。但是，那种在露天神庙、在茶园里容易被外在光线吸收掉的色彩，现在在剧场的舞台上，在聚光灯的照耀下，不仅不会给观众带来审美的愉悦，留给观众内心的，想必只能是闹哄哄的感受。

于是，对于现在的年轻观众来说，当他们在《欲望城国》这里遭遇到的完全不同于传统京剧斑斓色彩的古朴典雅，他们或许正是在这种最直接的吸引之下，进入剧场，并进而对京剧产生了一点异样的感动。

《欲望城国》在视觉上的创新，除去这种直接的色彩变化之外，还有一种很重要的变化：吴兴国将以唱为主的京剧，转变成了以场面、舞蹈为主的舞台表现。从吴兴国出场的双人骑马舞，中间的单人表演以及龙套士兵的多次出场以及最后士兵的哗变……《欲望城国》舞台上最为精彩的场面，都是经过舞蹈化处理的京剧的武戏。这么改编，也许有着藏拙的本能（比照大陆演员，台湾京剧演员的唱功很一般）；但从正面的眼光去看，也可以说吴兴国用他那经历过现代舞训练的眼光重新梳理了一下京剧的舞台表现。这些舞台表现，如果从京剧武戏场面来看，演员的表演都有或多或少的瑕疵，但如果作为舞蹈场面来看，那就不仅别

致,而且,也算精彩。

这是我在《欲望城国》里看到的最新鲜、最独特的地方:以色彩、舞蹈等视觉表现为主导重新整理京剧的舞台。这当然是一种创新,是我们今天重构京剧的一种方式。

2. 写实带入京剧舞台的利与弊

看《欲望城国》里演员的表演,让我有些惊讶的是在这里呈现出对于表演的理解,有着顽强的现实主义表演理念的痕迹。

这种痕迹,主要是体现在创作者力图借鉴话剧表演塑造人物的方式,弥补京剧行当表演的不足。从某种意义上来说,现代表演体系要求的是塑造人物,而京剧类型化的行当体系,显然是对塑造人物的巨大束缚,突破行当表演的有限性也是现代京剧的一种尝试。在《欲望城国》中,这种努力不仅表现在敖叔征、孟登等基本模糊了老生、武生、花脸等行当的表演界限,而且也表现在细节的处理上,表现在对人物整体形象的塑造上。

《欲望城国》的舞台人物造型,从化妆、服装设计来看,显然都是从现实主义的逻辑出发贴着人物走的。这种造型与化妆,从好处说,是让舞台人物有了性格,色彩上也比较符合我们当前的审美感。但是,这种造型与化妆,并没有照顾到京剧的特性。比如说,《欲望城国》的下半场是让饰演敖叔征夫人的魏海敏身着华贵曳地长袍出场。这人物造型很独特,也可能更契合角色的身份,但是,京剧演员主要是要在舞台上完成唱念做打的,看到魏海敏在舞台上拖着长袍行动那么不方便,施展不开,我实在是觉得为了契合角色而损失了京剧演员的身形之美,是非常不值得的。

此外,这种对于角色、场面的现实感的追求,也体现在道具

的使用上。《麦克白》里有一个经典段落就是麦克白要洗手——他怎么也洗不干净手上的鲜血。《欲望城国》保留了这样一个重要的情节片段。但是，奇怪的是，在舞台上是魏海敏直接拿着一个盆让吴兴国洗手——不管这个盆是不是很好看，这个场面都略显滑稽。"洗手"，是可以创造出非常多的舞台表演的，但可惜的是，吴兴国在这里反而遵循着写实的路线。

《欲望城国》从电影改编而来，也自然会将电影对表演的理解、电影艺术塑造人物的方式带入到舞台上。不要小瞧了这些舞台细节上的别扭之处，它其实隐藏着一个重要的问题——现代京剧的舞台上，究竟该如何处理虚与实的关系？

京剧舞台最讲究的是虚实相生，而且，京剧就是在这虚实相生中创造出东方戏曲最为独特的美感。这好像是老生常谈。舞台上什么地方该虚，什么地方该实，为什么这个地方是实的，那个地方又要虚一些，这些，都是京剧在其两百年的发展过程中逐渐形成，而且，也应当随着时代的变化而变化的。记得有一次我听郭宝昌讲京剧舞台上的道具，他说，道具该实的时候，就往实了去——酒杯就得是酒杯，骑马得有马鞭；但那一把扇子，绝对不是扇凉，它可以是一切。京剧的"角儿"们，就在这两百年的发展过程中，不断地寻找观众对虚与实的感受方式，在与观众不断的互动中，以追求舞台的美的表现为核心，寻找到京剧表演最为熨帖的表演方式。到了今天，我们经过现实主义的冲击，经过现代主义—后现代主义的冲击，对于虚实，又会有不同的感受；而戏曲这样一种虚实相生的奇妙艺术现象，不仅不同于西方现实主义的艺术，也并不等同于西方现代主义、后现代主义的艺术，它有它自己独特的审美理念。因而，我们不仅要通过西方现实主

义—现代主义的视角去审视京剧，恐怕，仍然是穿越西方艺术的规则，理解京剧舞台审美的特殊性。我们能坚持的，恐怕只有在舞台上不断寻找当前观众感受美的方式，以此为出发点，重新创造。

3. 创新，首先是纵身一跃的勇气

不管怎么说，《欲望城国》也是吴兴国三十年前的作品了。三十年前，他从电影改编入手，将对"实"的追求带入到戏曲虚拟的时空中，将台湾现代艺术对于舞台美术视觉上的整体理解带入到戏曲舞台，在台湾是一次创举；三十年中，他以此为出发点，又不断地将他对现代艺术的理解带入到《李尔在此》《等待戈多》等篇章中，这些努力，不正如六十多岁的吴兴国从舞台上两米高的台子上纵身飞跃那样令人感慨吗？

当然，在戏曲领域纵身一跃的不只是吴兴国一个人。记得很多年前看过田蔓莎版的《麦克白夫人》，全场也就她一人，她只需要借助川剧的帮腔以及一个戴着面具男子的表演，她就从从容容一演到底。同样，记得很多年前在清华大学看陈智霖演川剧《巴山秀才》，近年来看张军的昆曲《春江花月夜》……在这些人身上，无不有着纵身一跃，哪怕粉身碎骨的豪情。

其实，只要稍微懂点京剧的人（哪怕是像我这样只是看过一些京剧的非戏迷观众），看吴兴国的《欲望城国》，都会感慨，台湾京剧的资源太有限了。舞台上的演员的基本功，比起大陆京剧院团来说是有很大差别的。不过，从另一个方面来看，这种资源有限，又何尝不是一件幸事？有很多报道说，吴兴国在台北做京剧创新多么艰难——和师傅的诀别就是镌刻在他内心永远的伤痛。

但他只有一个师傅要诀别啊！而在我们京剧资源充沛的大陆，不知道有多少个"师傅"横刀立马在创新的道路上。大陆的京剧创新，时刻面对着两百年京剧的传统，每走一步路，其实都无比艰难。只要创新，就必然会面对这样那样心痛的诀别；只是，吴兴国可以，我们为什么不可以呢？我们只要坚定，我们所做的就是为了让京剧更好地发扬，就可以去创新；但我们更要清醒，我们创新要面对的问题，确实会比吴兴国要艰难得多。

三、粤剧《霸王别姬》：经典如何借创新重生

去看粤剧《霸王别姬》，很大一部分的兴趣是凭着过去看粤剧的经验，大概知道粤剧音乐的流行化程度是很高的——有时候听上去简直和粤语歌没有区别。直觉上知道这应该是一部很好听的戏曲作品。但当我进了剧场，首先暗自吃惊于《霸王别姬》的舞台——这是我在内地从来没有见到过的舞台设计。它最特别的地方，是舞台上乐队的位置。小剧场的戏曲如何放置乐队的位置，不同的剧目、不同的团体，都会根据自己演出的特性有不同的思考。有的是将乐队置于舞台四周（比如滇剧《粉　待》、新编京剧《三岔口》），有的将乐队置于舞台的后方（比如小剧场京剧《审头刺汤》）。但粤剧《霸王别姬》在舞台安排上，却是将乐师分列在剧场的两旁。大致说来，一边是中国的丝竹乐加上西洋的弦乐，一边是打击乐；而在打击乐这边，创作者又别具匠心地以有机玻璃的材料做了一个挡板，把打击乐手们围在挡板里。

看了用这样巧妙方式将乐队进行分割，我心里还是很佩服的。都知道打击乐在小剧场太吵，但又都知道戏曲演员的表演对于锣、

鼓这样的打击乐有太强的依赖性；而且，如果真的因为怕它太吵就将打击乐完全舍去——就如同《粉　待》这样的尝试，也会让人觉得吵是不吵了，但音乐上又显得单薄。怎么处理戏曲舞台上的打击乐问题，是一个非常艰难的课题。不同的创作主体，也应该根据自己的需要，根据自己乐队的条件，做出不同的尝试。而像《霸王别姬》这样用物理空间的巧妙分割来做处理，我是第一次见，也确实觉得主创真是花了心思琢磨这事的。

但等到音乐响起，我就有点懵了——这个粤剧不是我曾经听到过的熟悉的带有粤语语感的粤剧。这是一种非常古老的唱腔，用的也是非常古老的语言：

俺项羽在马上自思自想，杀子婴焚秦宫自立为王。谁不知楚霸王天神下降，悔当初鸿门宴放走刘邦。立鸿沟毁同盟平分楚汉，有左车与韩信背叛孤王。在西楚虎帐内英雄何往……[2]

这怎么一点也不像我所熟悉的粤剧那么婉转婀娜？怎么回事？赶紧看节目说明书，才明白，这第一场的第一节"回营"中，创作者特意用的是古粤剧的中州韵语言系统——所谓桂林官话——演绎而来。因而，这一版《霸王别姬》虽没有出现"十面埋伏"的场景，但霸王出场这一段如此慷慨激昂的古老唱腔，却也使得这个霸王器宇轩昂地隆重登场。

在这英雄气概中，霸王在那"勒马回营将路赶"，紧接着一句煞板"虞姬候我返营房"。在舞台功能上，垫上的这一句话顺利地过渡到虞姬出场，而在情感功能上，这一句话，又顺利地将一个英雄楚霸王还原成了一个有情有义的男人。

这很简短的一个古老粤剧形态的开场，对于我这样并不熟悉古粤剧的观众来说，确实有着某种猝不及防的扑面而来的感动。这种感动，既在于这样一种古朴的音乐以它强大的能力塑造出的英雄气概，也在于它成功地压缩了原来《霸王别姬》的一些琐碎场面，很刻意地将这一版《霸王别姬》集中在霸王与虞姬两个主要人物之上，集中在二人之"别"上。

紧接着的第一场第二节，音乐就不再是古粤剧的唱腔，而语言也由桂林官话转向了广州话。粤语语言的错落别致，非常有效地勾勒出霸王与虞姬的情感；而紧接在这段粤语唱腔之后的，创作者以埙的独奏，引出一段南音。更为绝妙的是，在这段名为"楚歌"的章节中，创作者居然是用一整段的音乐，去铺陈"四面楚歌"的情绪氛围。

这段音乐，脱离了唱腔的音乐设计功能，回到了音乐最基本的表情达意。我们先听到大提琴哀婉悲伤的独奏；在大提琴舒缓的音乐节奏中，琵琶与胡琴逐渐加入进来，这三种中西合璧的弦乐成为舞台的主角，音乐在刹那间从舞台上倾泻而下，弥漫在整个剧场中，将现场的观众包裹在一种哀伤的氛围中。随后，鼓声也从容地加入其中，一个小将士在鼓点的催逼下，以从戏曲程式中变化出的舞蹈身段和着音乐翩翩起舞，他的舞蹈与音乐一起，扩展了英雄末路的情感世界——这种情感，不仅仅属于英雄美人的生离死别，还属于无数将士的生离死别。在这段哀伤而又优美的舞蹈中，鼓声越来越急促，进而，舞蹈着的将士在催逼的鼓声中定格。

说实话，舞台上这段音乐与舞蹈在那个时刻紧紧地捕捉住我的一切感官与情绪。这既是我在《霸王别姬》的舞台上从来没有

看到过的"楚歌"的场面，也是我很少在戏曲场面中看到的音乐场面。说在《霸王别姬》中很少看到，是因为京剧《霸王别姬》中的楚歌一般都是说明性、叙述性的过渡段落，在舞台上基本没有过强烈的渲染；说戏曲面上很少见到，首先是戏曲中有音乐独奏的场面本就不多——即使有，恐怕也是因为那乐师太过有名，而这段音乐并不是炫技，它是和戏剧中情感进程与情绪铺垫紧密联系在一起的。它通过气氛的渲染，持续地推动、延展着霸王与虞姬即将生离死别的情绪。更为重要的是，创作者能如此娴熟地将西洋弦乐与中国古典琵琶与二胡的音乐要素如此妥帖地融合在一起，塑造出带有"戏剧场面"性质的音乐。这种带有场面感的音乐，不是过去我们在样板戏中尝试过的交响化——交响化太复杂的编制在今天很难模仿，他们就用如此简单的几种乐器，将两种不同性质的音乐融合在一起，创造出既适应当前观众的审美感觉，又符合戏剧情绪的音乐，实在是太有创造性了。

但《霸王别姬》带给我的惊喜还不仅仅停留在此。

我想对于绝大多数的观众来说，看《霸王别姬》，主要就是要看"别姬"，要看梅兰芳曾经创造出的那么美丽的舞蹈在新的年轻演员身上如何体现。这也是一场严峻的挑战。但出乎意料的是，主创在紧接下来"别姬"一场中却删去了最为经典的虞姬舞剑的场面！

我们先来看看他们是怎么处理"别姬"的。

不同于传统《霸王别姬》中霸王要带着虞姬杀出重围，而虞姬自感霸王要带着自己是不可能抵挡住汉兵的情节设定，这一版《霸王别姬》，将情节设定为霸王自知无法带着虞姬逃生——"随孤投死路求生再无他，妃子走吧。"

这一微小的变化，对于这两个人"别"的情感却产生了重大影响。霸王"力拔山兮气盖世"的无力回天，就多了许多无力保护心爱之人的心痛；虞姬"大王意气尽"的悲叹，就不仅是悲叹楚汉争霸的意气已尽，也是儿女情长的缘分已尽。

这种情节微小变化必然会带来舞台表演的重大变化。而可幸的是，循着自己的情节设定与情感线索，粤剧《霸王别姬》的主创在这些关键地方毫不手软地继续着自己的创造性改编。

传统《霸王别姬》，是虞姬一段剑舞后在兵将一阵一阵紧逼的军情危急的报告中自刎；虞姬拔剑，霸王是要背过身去的（这意思是说他不知道虞姬拔了剑）；而在粤剧的《霸王别姬》中，删除了虞姬舞剑的段落，为虞姬拔剑设计出这样的动作：

［虞姬欲拉出项羽白］大王

［项羽拦阻介］

［虞姬想介，再次按着项羽剑］

［项羽想介，未有拦阻］

［虞姬明白意思，一路三跪一路拉出剑］

看到这样的拔剑，我有些惊呆了。我不知道他们怎么能够让"别姬"这一场在微妙中有这么果敢的突破。听女演员说，这段表演的创意来自她的一个疑问。她说，久经沙场的霸王怎么能不知道别人在拔他的剑呢？他要是知道虞姬在拔他的剑，他会怎么反应呢？虞姬拔剑的时候，霸王没有反应，在舞台上多么可惜啊！于是，他们就抛弃了原来"别姬"的设计，让霸王知道虞姬在拔他的剑。而为了让这段表演对于观众不造成理解上的障碍，他们

在梳理情感线索与情节逻辑时,就将"虞姬你逃命去吧"替代"杀出重围"。这种改造,既合乎戏剧情感的内在逻辑,同时,又将霸王无力保护虞姬的痛苦,落实在"一路三跪"的优美舞台动作中。

在虞姬优美的舞蹈中,在霸王掩面而泣的羞愧中,这两个角色的撕扯,构成了充满魅力的舞台画面。而在这充满魅力的舞台画面之中,是霸王保护不了虞姬的羞愧,是虞姬拼却当年酒醉颜红的情义。一部经典的《霸王别姬》,在这里被如此细腻地加以重新解释;而这个解释,合乎整个戏剧的情感走向,也落实到舞台上演员的表演之中,弥漫在舞台上通过表演建立起来的浓郁情感中。

梅兰芳他们那一代曾经在舞台上以优美的舞蹈创造出的生离死别,在今天的舞台上,用别样的方式再次出现;出现的,虽然不是梅兰芳的剑舞,但确实是梅兰芳当时通过剑舞创造出的最为真挚的情感。

在"霸王别姬"之后,粤剧《霸王别姬》并没有结束,他们让别姬的霸王经历了一番自我挣扎,让虞姬的剑舞在霸王的记忆中出现——就如同我们想象梅兰芳的剑舞一样。乌江边上,一边是虞姬且舞且歌,一边是众将士魂魄不散:

[虞姬白]大王大王,江山仍有转运时,乌江不渡怎回天?
[将士白]大王大王,独有霸王江东去,有何面目百家前?

在这样强烈的内心撕扯中,霸王终于自刎在乌江边。

我在演后谈中听演员们说《霸王别姬》并不是粤剧的传统剧目,才知道,虽然对于大部分观众来说,《霸王别姬》老得不能再

老；但对粤剧来说，却是新得不能再新。也许正是因为这并不是传统剧目，才给了他们如此巨大的改编空间吧。他们无比尊重梅兰芳那一代人的创造，但又不拘泥于已然完满的艺术表现。他们创造出的舞台表现是新的，但这种舞台表现，所服务的仍然是梅兰芳那一代人当年创造出的霸王与虞姬生离死别的情感之美。

面对这种如此年轻的创作群体在香港的创新，我确实是深感钦佩。舞台上，就只有三个人以及十二人左右的小乐队。你可以说，这也许是受制于香港粤剧团体自身条件太有限了，但这些年轻人就在这种局限中，用这三个人与小乐队，既可以创造出千军万马的氛围，也能有最为激烈的情感世界的撕扯——这，不正是最有力的创新吗？

创新可以有很多种。但创新的核心是什么？核心还是在于理解我们今天自己的所思所想，理解传统戏曲美学的动力的源泉。我们看到的这一场小剧场粤剧，创作者是如此朴实地从自己对霸王与虞姬的理解出发，但并没有将自己的理解概念化地抛给观众，而是认识到戏曲这样一种艺术更注重表演的特点，看到戏曲这样一种艺术可以通过各种艺术手段塑造情感创造情绪的长处，将自己对人物的理解，内化到人物内在的情感线索中，从而，铺陈出一部既新鲜又传统的粤剧。

看到这样的年轻创作团体如此勤恳地从自己内心情感出发的再创造，我确实是有些感动的。我们的文化要复兴，戏曲的创新性发展应当是其中最重要的一个部分。因为戏曲嵌入到我们生活的时间太长，影响的范围太广；而戏曲的创新发展，又确实受制于它太过完整而显得有些封闭的程式。如何在程式中寻找自己的突破，需要的，首先是继往开来的气魄。

每一年的小剧场戏曲艺术节，我每次去看戏，看到的都是越来越多的年轻人成为戏曲的观众，看到越来越多年轻人参与到小剧场戏曲的创作中，看到由年轻人带动着年轻人去看戏。文化复兴，总是要有人去做的。有着自下而上的生命力，这样的文化复兴，才是真的复兴。

注释：

［1］ 本章的访谈内容均是笔者在 2012 年 11 月 9—11 日在北京香山饭店完成的。
［2］ 黎耀威、黄宝萱：粤剧《霸王别姬》演出本，未刊稿。以下引文同。

后　记

2013年我写完《当代小剧场三十年》的时候，一度以为小剧场戏剧在21世纪初那些年在市场上横冲直撞汇聚出的艺术活力，会逐渐在戏剧领域扩展开来，带动戏剧创作氛围的蓬勃发展，形成戏剧与社会的良性互动。但让我吃惊的是，恰恰在那之后，从1999年起酝酿了十几年的小剧场活力却日渐黯淡下去。我看到的是作品与演出越来越多，但活力与创造性却一直在衰减；我看到的是剧场的社会地位越来越高（看戏越来越成为一件"高雅"的事），但与社会的心理关联却在衰减。

历史真的从来不是线性发展着的。它的潮起潮落，它的起伏跌宕，是让历史研究者特别兴奋的研究对象，但对身在其中的经历者，却有着艰难的心理适应过程。

也是在剧场艺术整体活力衰退的过程中，我却发现一些更为集中的方向——那就是对于中国传统戏剧美学的吸收转化呈现出一种更为自觉的努力。

这几年，如田沁鑫《北京法源寺》那样大气磅礴对京剧舞台经验的自由转化，如林兆华的《老舍五则》那样是在动与静的平衡之间将中国艺术的审美经验贯彻于话剧舞台……都让人感受到了传统复兴的强大力量。当然，传统审美经验在当代舞台的转化，目前为止也还是只有少数成熟导演能挥洒自如；大部分年轻人有

冲动、有愿望，既缺乏技术上的考虑，也缺乏思维上的贯通，舞台呈现也仍然非常简陋。而且，在数量越来越庞大的话剧舞台上，这种创作方向其实并没有构成一个主要潮流。但是，当我看到了这样的冲动，看到了在乏善可陈的剧场艺术中的这么一点亮色，就决心要把它作为我的问题意识集中关注。我相信，当"民族复兴"成为一个社会的主流口号时，社会各个层面沉淀着对传统文化的自信，就会在一种集体无意识中被唤醒。而我要做的，就是要呼应这正在被唤醒的美学经验，推动它向着一个崭新的方向更为自觉地前行。

顺着这条线索，我又开始重新面对张庚在20世纪30年代提出来的"话剧民族化"这个老问题。历史发展的非线性再次在这样的过程中呈现。从张庚起，焦菊隐、林兆华、赖声川、田沁鑫……一代一代不同的艺术家，每一次在自身创作中激发出的传统文化精神，都是在不同时代条件的刺激下，一次又一次地与欧洲（原来我们统称为西方，我在这本书里更为准确地把它定义为欧洲）现代戏剧进行着各种各样的对话：或者被它影响，或者对它反抗，或者用它的概念来修正自身。

正因为看到了这种不同程度但又复杂的对话关系，我开始意识到，要去探讨传统美学的当代创新，只去理解、分析传统是远远不够的，在今天，我们必须穿越对传统构成挑战的欧洲现代戏剧美学的眼光，重新思考传统经验的当下意义。而近些年来，越来越多具有代表性的欧洲戏剧团体的来华演出，也给了我把一直以来那些书本上的理论与舞台实践相互印证的绝佳机会。

这两种力量的共同作用，就形成了本书的格局：前半部分更多侧重在理论上的推进，后半部分则更多偏向对作品的感性把握。

为了把这本书做得更好看、对读者更有帮助,我尽我所能为文中所提到的演出寻找最有冲击力的剧照。感谢摄影师、感谢剧组、感谢剧场为我的这本书无偿地提供了剧照的使用权。

在整理这些篇章的过程中,我发现这本书讨论的很多作品是和我的朋友尚晓岚一起看的;有很多想法,也是曾经和她一起讨论过的。她一直鼓励我说,能够从思想史、社会史与艺术史的多重视角理解戏剧特别难得,一定要把这些思考写下来。2019年的初春,她却意外离世,我们的讨论也就戛然而止。今天,我把我们曾经讨论的内容呈现出来,也是对我和晓岚曾经一起看戏的美好时光的一种纪念吧。